都市風情

上海小校場年畫

張　偉・嚴潔瓊

目錄

都市風情
上海小校場年畫

中國傳統年畫的歷史回顧

年畫是中國的，年畫是民俗的，年畫是童年的印象，年畫是故鄉的夢境，年畫是上個世紀的故事，年畫是祖宗先輩留給後人的文化遺產。我們的先人希望好事成雙，希望神虎鎮宅，希望百福臨門，希望天下太平……他們把所期冀的一切表現在年畫裡，因為只有在「年」裡，他們的生活才最接近理想。今天，當我們翻開一幅幅畫面雖略顯陳舊，色彩卻依然光鮮的年畫，眼前會自然浮現出這樣的景象：數百年前的父老兄弟們恭恭敬敬地把財神菩薩請上神龕，把不同內容的年畫貼到牆上，然後用小笤帚輕輕地刷拂，讓它們妥貼地粘好。緊接著，喜慶的鞭炮沖天而起，在熱鬧的炸響聲中，孩子們歡呼雀躍起來。五光十色的年畫裝飾了中國歷代百姓的夢，點綴著他們一代又一代平凡的生活。時光流轉，現代生活改變了我們過年的形式，古老的年畫也正在逐漸淡出我們的生活，但是那份醇厚的回味卻依然留在了我們的記憶深處，這裡，就讓我們先稍稍回溯一下中國年畫走過的歷程。

年畫是一種深深紮根於民間的造型藝術，有著最廣泛的群眾基礎和社會影響。長期以來，各地年畫之所以受到人民群眾的深深喜愛，不僅僅在於畫面熱鬧緊湊，色彩鮮豔奪目，以及人物俊俏，畫題吉利等等，更重要的還在於它的題材符合老百姓的意願，它表現的內容迎合了廣大民眾的心理。年畫是在漫長的歲月裡，隨著年節風俗的演變而衍生形成的，它的起源可以追溯到人類遠古時期的自然崇拜觀念和神靈信仰觀念。中國早期的年畫都與驅凶辟邪、祈福迎祥這兩個母題有著密切關係，在祈禱豐收、祭祀祖宗、驅妖除怪等年節風俗習俗化的過程中，逐漸出現了與之相適應的年節裝飾藝術，如畫雞於戶，畫虎於門等等。以後，隨著社會的發展，人類對自然的崇拜逐漸轉化為對社會性的人格神的崇拜與信仰，從最早的桃符、葦索、金雞、神虎，到神荼、鬱壘，再到後來的龐涓、趙雲、尉遲恭、秦叔寶等武將和鍾馗、天師、東方朔等神仙，其間有著一條鮮明的發展軌跡。而福壽天官、當朝一品、加官進祿等吉祥題材，也是當時民眾最

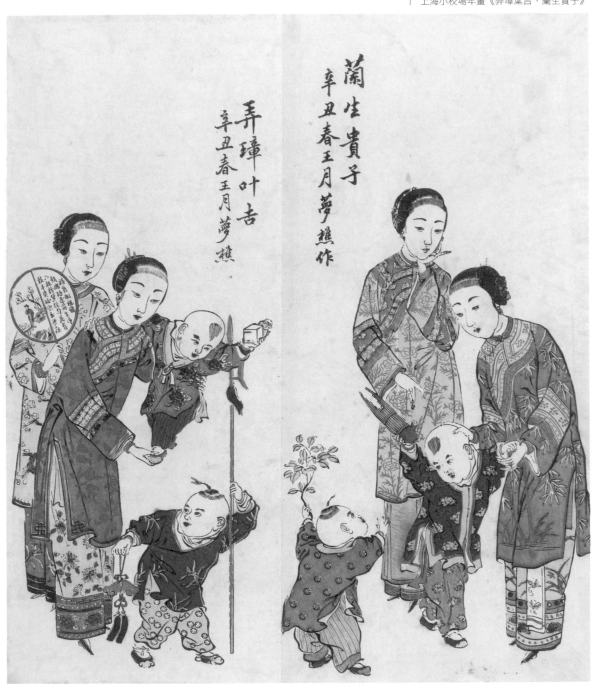

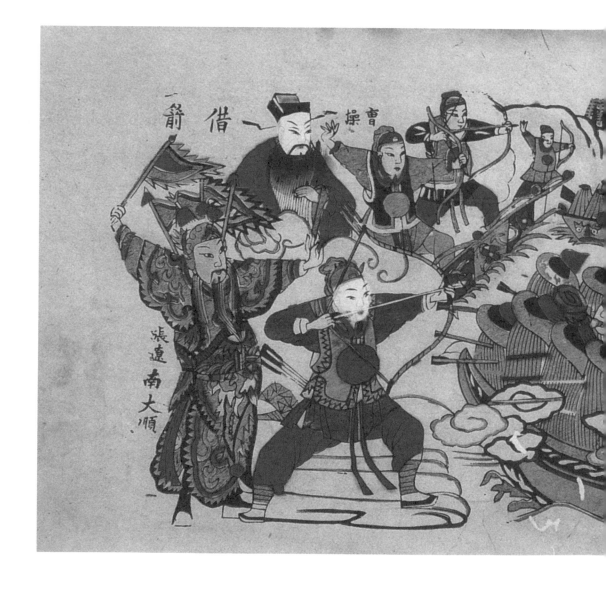

| 山東濰坊楊家埠年畫《草船借箭》

喜歡的內容。孟元老的《東京夢華錄》、周密的《武林舊事》等典籍，都記載了宋代京城春節期間出售年畫之類吉祥裝飾品的景況，從中可看出當時年畫的張貼已普及於城鎮居民之中。明代時期，小說、戲曲插圖的勃興對年畫的發展有很大促進，寓意吉慶祥瑞和表現民間風俗的內容得到重視，年畫的創作印製和購買張貼逐漸發展為歡樂喜慶、裝飾美化環境的節日風俗活動，年畫的一些典型題材，如「一團和氣」、「八仙慶壽」、「萬事如意」等已趨於定型；餖版拱花技藝的發明，使年畫的印製更為豐富多彩；年畫的幾個最重要的創作基地：天津楊柳青、山東濰坊楊家埠和蘇州桃花塢，也均在明代興起，並已儼然成市，有了較大規模。年畫在清代進入鼎盛階段，康、乾年間國泰民安的社會盛世，為年畫的繁榮打下了堅實的基礎；通俗小說的風行，又為大量的年畫作坊提供了豐富的創作素材。清初年畫的一個最主要特徵就是：在題材上，出現了大量以歷史故事、神話傳說、戲曲人物、演義小說為主要內容的作品。由於各地年畫產生的文化背景不同，因而在表現手法、形式風格等方面都存在著明顯差異，如楊柳青年畫因臨近京城，深受宋元院畫的影響，注重寫實，描繪細膩，畫面精細絢麗，頗具皇家氣象；桃花塢年畫出自中國最

富庶的地區，擅長描繪盛大的場景，敘述
完整的故事情節，追求重彩異色，呈江南
富態；而楊家埠年畫產生於齊魯大地，又
受四川古文化的影響（楊家埠楊氏祖居四
川梓潼），作品風格質樸、簡潔，鄉土氣
息濃郁。上海是中國近代崛起的文化大都
市，在各種藝術門類中都不會甘於寂寞，
年畫亦是如此。鴉片戰爭後，上海的「小
校場年畫」異軍突起，成為年畫生產的一
股新興力量，形成了不同於其他年畫創作
的海派風格，並成為中國傳統木版年畫史
上的最後一個繁榮階段！

　　年畫，是沉積於中國農耕社會的民間
藝術，是中華民族特有的一種文化，千
百年來為人們所喜聞樂見。它直接反映
了市民百姓的情感和願望，有著濃郁的生
活氣息和鄉土氛圍。中國民間社會有一些
非常穩固的精神內核，即使遇到戰亂、災
荒等，也能很快自我修復。比如強調家族
血統的純潔和延續，要「裕後光前，慎終
追遠」；比如強調知足、守常，追求個人
與家族、社會以及自然的和諧等等。而年
畫，就是綿延不絕傳遞這種民間價值觀
的重要載體之一。這些粗獷率直、簡樸
飄逸的繪畫作品，承載了中國悠久而深
長的民間文化，它讓美術從文人畫的冷逸
格調轉向老百姓的現實生活，千百年來老
百姓以此建立起了精英文化之外的另一種

| 蘇州桃花塢年畫《新彩昭君跑馬》

文化。年畫的鮮明特色之一在於它的樸實直露，毫不掩飾地表白對於美好生活的嚮往。看看當時的年畫：男耕女織、五子登科、劫富濟貧、財多福多等等，幾乎無所不包，而歸根結底，不外乎安居樂業，人財兩旺。這種對於生活的最基本需求的表達，與文人畫冷逸含蓄的境界形成了鮮明的對比。這些年畫內容，歷幾百年而不變，代代相傳，為老百姓所真心喜愛。通過一年一次的儀式，中國人將這種穩定的價值觀一代代傳續下來。各地年畫中有許多這樣的範例，例如有一幅名為《黃金萬兩》的晚清年畫非常典型。這是一幅過去商家喜貼的裝飾畫，圖中頭紮雙髻的善財童子，右手舉雙魚如意，左手執「日進斗金」彩旗，腳下為聚財寶盆和元寶盈滿。頭頂上方為「黃金萬兩」的聯筆減畫，四周繪彩鳳、雙錢、方勝、寶珠等吉祥物，氣氛歡樂。一幅小小的年畫，集眾多吉祥祝願於一身。從表面上來看，市民階層的審美趣味似乎總是與物質表層的追求保持著太多的關聯，其實，在動盪不安、朝不保夕的亂世，那種對平靜生活的嚮往，正是眾多中國人的普遍心理需求。而如果更進一層去探求，人們對庸常生活的體驗和追求，也絕不會僅僅只停留在物質層面，看似波瀾不興的下面，其實湧動著豐富的精神世界。在當時忽視民眾教育，製造愚昧的封建社會，年畫的直觀形象，粗獷簡樸，在民間替代了儒家經典，起著文化啟蒙，普及教育的作用。長期以來，在中國民間正是通過張貼年畫和觀看戲劇、欣賞說書等形式，讓老百姓樸素地認識到自己應持有的倫理規範和道德評價尺度。故現在保存下來的這些年畫，其價值絕不僅僅只體現在美術和民俗文獻上，它們更是認識過去人們思維模式、心理行為的一個重要參照系。

從桃花塢到城隍廟
——上海小校場年畫的崛起

　　蘇州自古為東南名郡，唐宋以後商業越益繁盛，至明代時已成為工商業繁聚，人才薈萃之地。蘇州是吳派繪畫的中心，也是當時的版刻重鎮，民間美術特別發達，湧現了大量優秀的文人書畫家及其職業畫家和畫工、雕匠，這一切催生了精美的蘇州桃花塢年畫。有清雍、乾年間，蘇州年畫達到繁華頂峰，畫鋪有數十家之多，年畫產量達百萬張以上，作品行銷江蘇、浙江、安徽、山東一帶，有些甚至遠銷到南洋等地。當時山塘一帶以手繪年畫著稱，而桃花塢所產則以版刻為精，桃花塢年畫也因此有「姑蘇版」之稱。流風所及，不但影響到揚州、南通、上海、蕪湖等周邊地區的畫鋪作坊，一些暢銷年畫常被翻版複印，摹刻仿製，甚至連日本的浮世繪也受到深刻影響。桃花塢年畫以精細富麗為特色，鮮明熱鬧中蘊涵雅致，擅長繪刻歷史故事、傳奇小說和戲曲唱本，特別是表現流傳於南方一帶的故事傳說，如《珍珠塔》、《三笑姻緣》等尤為特色；至清中後期，一度又非常流行時裝美人圖和時事新聞畫，其中蘊有明顯的文人趣味。咸豐年間，太平天國軍隊攻襲蘇州，與清軍爆發激烈的戰鬥，蘇州城焚毀嚴重，年畫鋪的版片也被付之一炬，桃花塢年畫遭到毀滅性打擊，從頂峰跌下深淵，從此再未能重現繁榮之景。

　　上海的小校場年畫正是發韌於蘇州桃花塢，所謂此起彼伏。據文獻記載，上海早在18世紀末至19世紀初的清嘉慶年間已開始有年畫生產，當時滬南城隍廟一帶因廟會聚成街市，匯集起不少製作和銷售紙錠、香燭等民俗用品的店鋪，同時也有一些畫商在此代銷外埠年畫，但只是零星點綴，並不成氣候。有文獻證明，最早一位來滬經營的桃花塢畫商是清道光年間在小校場設攤的，名叫項燿，曾開過一家飛雲閣的畫店經銷自己出品的年畫[1]。1860年太平軍東進攻陷蘇州後，不少桃花塢年畫業主和民間藝人為避戰亂紛紛來滬，落戶城南小校場，有的開店重操舊業，有的受雇於上海的

[1] 楊逸《海上墨林》，1920年木刻初版，轉引自陳正青標點，上海古籍出版社1989年5月版。

| 上海縣城廂租界全圖（邑廟部分）。此圖由中國人許雨蒼於光緒元年（1875）繪製、光緒十年（1884）點石齋在其基礎上更正縮印而成，為套色石印本。

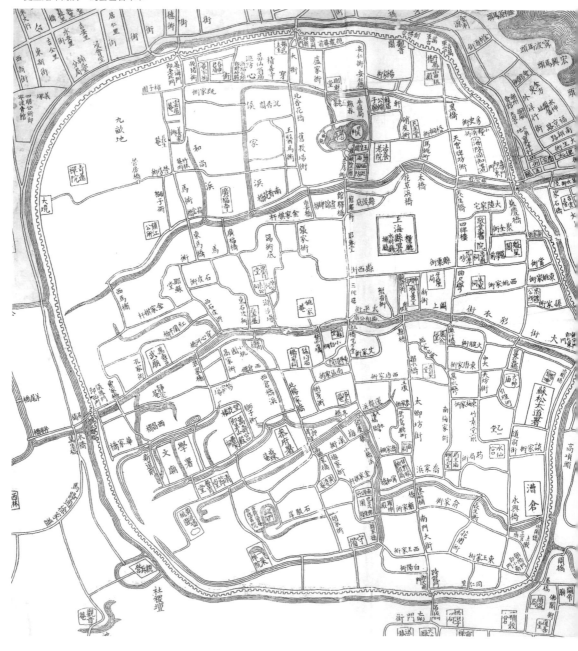

年畫店莊。這股新鮮血液的注入，為清末上海年畫的蓬勃發展打下了雄厚的基礎。當時上海年畫的生產銷售之所以多集中在老城區小校場周圍（今黃浦區舊校場路一帶），是有其歷史淵源的。小校場位於上海城隍廟西邊，原為操練士兵用的練武場，明正德九年（1514年），由上海知縣黃希英主持闢建。清康熙五十九年（1720年），提標右營全軍移至上海縣城，於是，原來的演武場頓顯窄小，不敷練兵之用，遂在城外東南方即今東江陰街以南、陸家浜路以北的地方另闢一個新的大演武場。這樣，原先的演兵場就被稱為舊校場或小校場，且日漸荒蕪，後被市房蠶食佔據，成為街市。

　　小校場因臨近城隍廟，以廟會而興起市場，逐漸成為繁榮的商業區。這裡有商業公所十餘個，商販們沿城隍廟一帶設店經營，形成商業街區十餘條，主要供應日常百貨和箋扇、玉器、書畫、香燭等古玩、民俗商品。至光緒初年，印製、販賣年畫的日漸增多，年節時分則銷售更旺，方圓百米之內，眾多年畫店鋪林立其間，彩幌遙對，金匾奪目。各店爭相把最新刻繪的年畫樣張懸掛起來，笑臉相迎，熱情接待；買家則漫步其間，悠閒挑選，討價還價，一派熱鬧景象。如果逢年過節，則人來車往，晨聚暮散，行商小販疊年畫者源源不斷，酒家、茶樓、旅舍皆座無虛席，人滿為患。光緒末年有人撰竹枝詞描寫年畫銷售的場景：「密排爭戰畫圖張，鞍馬刀槍各呈強。引得遊人多注目，買歸數紙慰兒郎。」[2]

　　當時上海小校場一帶經營年畫的店鋪工廠有幾十家之多，小校場遂有「年畫街」之稱，小校場年畫也因此成為上海年畫的代名詞。在今天尚存世的一些小校場年畫中，還能找到不少當年經銷年畫的商家名號，如芳記、源興號、愛蓮堂、福齋畫店、韓青華齋等，其中以飛影閣、吳文藝、沈文雅、趙一大、筠香閣等年畫莊最負盛名。經仔細辨別，我們將這些年畫店號整理列表如下：

[2] 頤安主人《滬江商業市景詞》，光緒三十二年石印本。

店名	地址	主要活動時間	刻印發售的主要作品
吳文藝齋	新北門內舊校場中（下同）	19世紀末20世紀初（下同）	長春富貴西洋鬥雞 孟姜女萬里尋夫 劉永福鎮守臺南大勝 百子圖龍燈勝會
孫文雅			韓信九里山十面埋伏困項羽 三國唐宋故事六齣 二十四孝
趙一大			虎牢關 西洋老鼠嫁女 闔家歡
筠香齋			吳王採蓮圖 觀音遊地府 市井各業 海上第一名園
源興號			姜太公 施公案朱光祖行刺黃天霸 孫行者鬧龍宮
飛影閣			連環計 蕩湖船 五子日升 瞎子捉姦
飛影閣公記			海上名妓十美圖
飛影閣協記			趙家樓
飛雲閣			新出伐子都大戰惠南王 奪小沛 榴開見子
老飛雲閣			子龍長江奪幼主
飛雲閣鼎記			新增翼州馬超報仇 征東薛仁貴金沙灘救駕 文明大舞臺京戲海報
沈文雅	小東門內邑廟西首（下同）		湖絲廠放工搶親圖 宋十回鬧江洲劫法場 中外通商共慶大放花燈圖
沈文雅希記			大四傑村

店名	地址	主要活動時間	刻印發售的主要作品
文儀齋			銀坑洞七擒孟獲 清朝活財神大開聚美廳 西國車利尼大馬戲空中懸繩大戰
文儀齋二房			新刻蔡狀元起造洛陽橋
老文儀瀾記			福祿壽禧八仙飛禽走獸馬燈 張天師 琴蕭緣
鳴鳳	小東門內長生橋北		
三六軒畫店	老北門外		打連箱 鬧學堂
韓青華齋	不詳（下同）		陳翠娥贈塔 方卿唱道情
久和齋			新出珍珠塔 繡像三國志英雄譜 無底洞老鼠做親
青雲齋			古裝仕女四條屏
三興齋			新繪三國志
銘香齋			曾國藩慶賀太平宴
彩雲閣			光緒三十四年四海昇平圖
愛蓮堂			五虎平西風雲扇破元槌 上洋金利源碼頭長江火輪船
福齋書店			白蛇傳四條屏 四美圖四條屏
吳長興			旗裝仕女四條屏
楊義成			
陸新昌			新出改良西洋老鼠嫁親女 猢猻搶帽子 中華民國月份牌
顧鳴記			

店名	地址	主要活動時間	刻印發售的主要作品
上洋新記			光緒三十四年賜福春 牛圖 舉鼎觀畫
上洋芳記			劉帥深謀遠慮周
孫文裕			三百六十行之九：洋婦人坐轎
寶和齋			麒麟送子
吳太元（上海分店）			三百六十行之三：街頭賣藝
吳錦增（上海分店）			三百六十行之五：賣篦子 村讀圖 鬧元宵
王禮記（上海分店）			長門捷報
陳同盛（上海分店）			法人求和
周恒興（上海分店）			三百六十行之七：頂碗

　　從這張表格中我們可以發現，這些年畫店鋪凡注明具體方位的，幾乎都位於「上洋小東門內邑廟西首」或「上洋新北門內舊校場中市」，而這兩處地方正是當年上海老城的真正黃金地帶。這絕非偶然。上海的城牆和城門有著深厚的歷史底蘊，記載了上海老城廂的發展。上海自元代初年（1292年）設縣建城以後的200多年內始終沒有修築城牆，其中一個很大原因就是地方貧瘠，經濟尚不發達，無需顧慮海盜侵犯。明中期以後，上海的社會經濟有了較大發展，「編戶六百餘里，殷實家率多在市，錢糧四十餘萬」[3]，成為一座具有相當經濟實力的城市，開始受到東南沿海一帶倭寇的注意，屢遭搶掠，損失慘重。為了抵禦海盜侵襲，上海於明嘉靖三十

[3]　孫衛國主編《南市區志》，上海社會科學院出版社1997年版。

二年（1553年）十月起建造城牆，於當年十二月完工。城牆周長4.5公里，高2.4丈，城牆外繞有水壕，長1600餘丈，深1.7丈。當時設有城門6座，俗稱：大東門、大南門、老西門、老北門、小東門、小南門。開埠後的1866年，為防禦太平軍，又在老北門的東面另闢一門，取韓昌黎「挽狂瀾，障百川」意，定名為障川門（即新北門）。清宣統年間（1909-1910年）又增闢小西門、小北門和新東門。故上海城牆曾先後開設過10座城門。

在清末上海的社會格局中，城牆具有非常重要的功能和象徵意義。在上海開埠前，城內是官府集中地，是政治中心，而城外的沿江地區則屬於商業重地，故當時的東門和南門是城內外往來最為頻繁的要道。開埠後的上海，各種西洋文明紛紛進駐，租界日益繁榮，城市地理空間逐步擴大，整個上海城的中心也隨之北移，租界對老城區的影響，包括金錢、物資、人流等方面的拉力越來越大。因此，靠近租界的北門逐漸成為連接城內外活動的交通要道。這裡，有一個例子很能說明問題：開埠初期，上海各城門「按時啟閉，民間有事進出，鐘鳴六點為期」。以後，隨著經濟發展，城內外交通日益繁忙，各城門關閉的時間先後延遲到晚10點和晚12點，而行人進出最多的新、老北門，則得以享受「格外待遇」，每次都比其他各門「下鎖稍遲」，以待夜歸之人[4]。我們注意到，小校場地區正位於新北門之內，是開埠以後上海縣城連接租界洋場的最重要通道，也是當時商品交流最為繁榮之地，當時報上發表的一首竹枝詞正形象地說明了這一點：「滬上風光盡足誇，門開新北更繁華。出城便判華夷界，一抹平沙大道斜。」[5]年畫商人們選擇此地集中開店，可以說既享有地利之便，又造成了商業上的集聚效應，實在是一舉兩得的聰明之舉。

小校場的年畫店鋪除由民間藝人生產傳統題材的年畫外，還聘請上海地區的文人畫家如周慕橋、何吟梅、張志瀛、田子琳、沈心田等參與年畫創作，生產以反映上海租界生活和洋場風俗為題材的作品，並及時反映新

[4] 《上海新報》第三冊，臺灣文海出版社影印出版，沈雲龍主編《近代中國史料叢刊三編》第59輯。
[5] 海上逐臭夫《滬北竹枝詞》，載1872年5月18日《申報》。

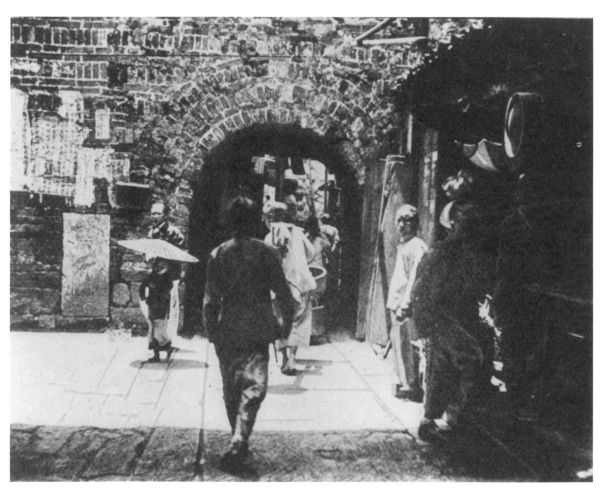

清末上海北門城牆入口處

聞事件，逐漸形成了獨特的「小校場風格」。這些年畫多取材百姓普遍關心的事物景觀，充滿生活氣息，迎合了新興市民階層的需要，受到廣泛歡迎。當時，上海小校場不僅為一般居民和小商販們零星售賣年畫提供了方便，而且，隨著大量客商的頻繁出入，這裡逐漸成為江南地區著名的年畫批發市場，在當年的小校場年畫上我們能夠發現這方面的資訊：在一幅署名「嵩山道人」繪於「光緒甲午年」（1894）的《劉軍門鎮守臺灣，黑旗兵四海聞名》年畫上，可以清晰地看到「上洋新北門內小校場南筠香齋批發」的字樣。光緒中晚期（1900年前後），上海周邊地區的年畫商們除了紛紛來滬批發外，還經常翻版摹刻小校場的作品，上海也因此在晚清期間成為繼桃花塢之後江南一帶最大的年畫生產基地和貿易市場。

吳友如、錢慧安等海派畫家與小校場年畫的關係

　　上海在1843年開埠之後，以其商業繁盛、華洋共居、五方雜處的社會氛圍，造就了融會中西、相容並蓄的海派藝術。在美術界，許多外埠畫家紛紛攜藝來滬，使之逐漸稱為全國的一個繪畫中心，並促使了「海上畫派」的誕生。光緒初年，曾擔任過《申報》編纂主任的黃式權在《淞南夢影錄》一書中曾謂：「各省書畫家以技鳴滬上者，不下百餘人。」[1]而同期另一文人張鳴珂也在自己的著作中指出：「當時的上海，自海禁一開，貿易之盛，無過上海一隅。而以硯田為生者，亦皆于于而來，僑居賣畫。」[2]於此，足見當時上海畫壇之繁盛。

　　近代上海的畫家雖然人數眾多，但是和年畫發生關係的卻少之又少，而若要在這極少數畫家中找出領軍人物，人們首先想到的一定是吳友如和錢慧安，他們兩位也的確畫藝高超，影響也最大。

　　吳友如（？～1894），江蘇元和（今屬蘇州）人。名嘉猷，字友如，別署猷，以字行。約1861年太平天國期間避難來滬，從師張志瀛習丹青。光緒十年（1884），應《申報》主人之請主繪《點石齋畫報》，描摹社會風情，妙肖精美，開創中國新聞時事畫之先河。關於吳友如和年畫之關係，相關著作歷來均謂其幼習丹青，早年在蘇州時即為桃花塢畫店繪過年畫，如年畫界前輩王樹村先生在其著作中所言：吳友如「少年喪父，家境寒苦。稍長，由親戚介紹到閶門內西街雲藍閣裱畫鋪做學徒工」。經過一番苦學，「所作之仕女人物，漸被一般士流賞識，為桃花塢年畫作坊主人所注目，……競相出售吳友如作品刻板刷印的年畫」[3]。這一說法影響很大，襲用者甚廣。但後來發現的一則文獻則推翻了關於吳友如早年為桃花塢繪畫的公認。吳友如在1893年秋發表的一則「小啟」中曾自敘：「余幼承先人餘蔭，玩愒無成，弱冠後遭赫寇之亂，避難來滬，始習丹青。每觀

[1] 上海進步書局光緒九年（1883）初版，轉引自鄭祖安標點，上海古籍出版社1989年5月版。
[2] 張鳴珂《寒松閣談藝瑣錄》，轉引自《中國書畫全書》第14卷，上海書畫出版社1999年版。
[3] 王樹村《中國年畫發展史》，天津人民美術出版社2005年1月版。

第一部分　最後一抹輝煌

名家真跡，輒為日想心存，至廢寢食。探索久之，似有會悟。於是出而問世，藉以資生。」[4]從這則「小啟」中可以證實：吳友如家境寬裕，太平軍興後來滬避難，此時始習丹青，並漸以畫馳名。研究桃花塢年畫的前輩顧公碩先生早在1959年就曾在《文物》雜誌上發表《蘇州年畫》一文，較早提出吳友如早年為桃花塢繪製年畫的論點，以後各家敘述其實大半襲自此文。但在看到吳友如這則親筆「小啟」並親自赴滬拜訪吳友如的孫女獲得證實後，顧公碩先生不僅改變了自己的看法，還公開撰文糾正自己的錯誤[5]。這種尊重事實的勇氣值得我們尊敬，可惜由於種種原因，這一確論卻至今仍未為諸多論著所採信。

吳友如1884年主編《點石齋畫報》，以繪製世俗生活、新聞時事而著稱於世。1890年他辭職後自創《飛影閣畫報》，認為「畫新聞如應試詩文，雖極揣摩，終嫌時尚，似難流傳。若續冊頁，如名家著作，別開生面，獨運精思，開咨啟迪。」故「改弦易轍，棄短用長。」[6]改以繪製典故詩文故事和仕女人物畫為主。1893年2月，在主編《飛影閣畫報》至90期後，吳友如將畫報移交「士記」續編，自己則在當年9月另辦《飛影閣畫冊》，風格一如前刊，那則自敘生平的「小啟」就刊在「畫冊」創刊號上。《飛影閣畫冊》至1894年2月出版第10期後就不見下文。何以停刊？至今仍是疑案，很有可能和吳友如的突然辭世有關。一般工具書多認為吳友如逝世於1893年或1894年，其因蓋出於此。

關於吳友如參與繪製年畫之事，至今並無確鑿文獻可以徵引，但我們在現存年畫中確實可以看到不少署名吳友如的作品，如《鬧元宵》、《村讀圖》、《豫園把戲圖》、《法人求和》等等，多由姑蘇老店吳錦增、陳同盛、吳太元等刻版刷印。另據王樹村《中國年畫發展史》載，吳友如還為天津楊柳青繪製過一組6幅嬰戲題材的年畫，分別為《豐年吉慶》、《爭奪富貴》、《子孫拜相》、《餘蔭貴子》、《歡天喜地》和《爭名奪利》，

4　吳嘉猷《飛影閣畫冊小啟》，載光緒十九年（1893）八月朔日《飛影閣畫冊》第1號。
5　顧公碩《吳友如與桃花塢年畫的「關係」——從新材料糾正舊報導》，載《蘇州雜誌》1998年第3期。
6　《飛影閣畫冊小啟》

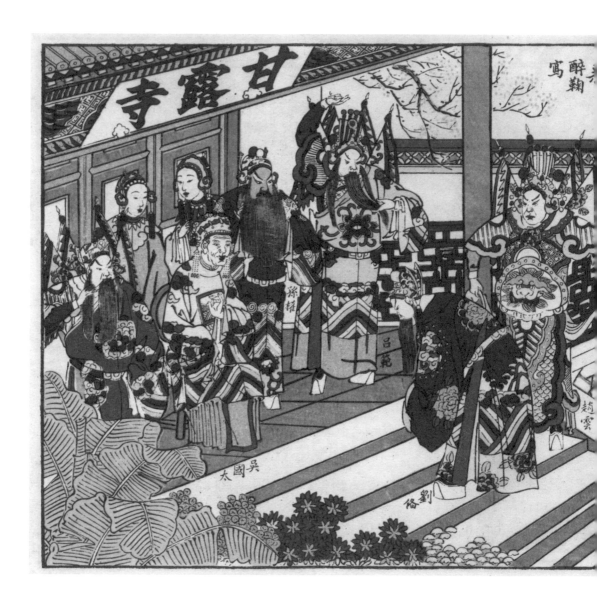

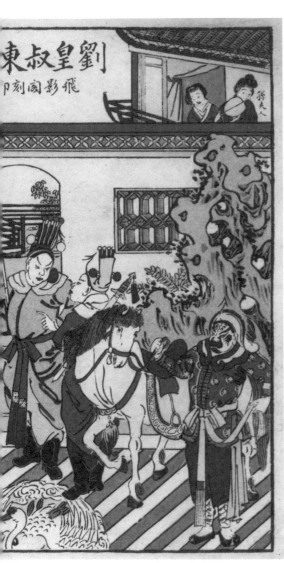

| 李醉鞠繪製《劉皇叔東吳招親》

由盛興書店刊印。吳友如是職業畫家，以賣畫為生，我們不能排除他有可能為稻粱謀而應邀繪製年畫，而他在主編《飛影閣畫報》和《飛影閣畫冊》期間，曾多次隨刊附贈著色立軸或掛屏，如《飲麗延年》、《瑞集庭階》、《三陽開泰》、《平地春雷》等等。這些設色作品無論從題材內容還是繪製風格上，都和年畫有著很多相像之處。但從現存署名吳友如的年畫作品來看，其中有一些具有明顯的石印繪畫特徵，如《法人求和》等，很可能是由石印作品直接翻刻而成。有專著將這類作品歸入「清朝末年在上海流通的木刻新聞畫片」，並認為「顯然是受了西方新聞和吳友如時事畫報的影響」[7]。這是比較中肯的看法。事實上，吳友如的一些石印畫作，歷來就被大家視為年畫作品，如2011年上海發行福彩「上海風采」系列文化主題彩票，全套票共分為三組，分別為《過年啦》、《鬧新春》和《童子樂》，選擇了《闔家歡》、《五路財神》、《百事如意》和《百子圖龍燈勝會》等小校場年畫中的經典作品作為彩票圖案，其中就有吳友如的《爆竹生花》，而這正是他的一幅石印繪畫代表作。吳友如因主編《點石齋畫報》和《飛影閣畫報》而在晚清畫壇享

7 李鑄晉、萬青力《中國現代繪畫史・晚清之部》，
 上海文匯出版社2003年8月版。

第一部分　最後一抹輝煌

有盛名，他的作品寫實性強，生活氣息濃郁，符合新興市民階層的審美口味，年畫作坊以其畫作直接翻刻製版，既印證了吳友如畫作在當時的廣受歡迎，也說明年畫商人們在順應社會潮流方面具有敏捷的商業頭腦。

除吳友如外，另一位有年畫作品存世的著名畫家是錢慧安，在晚清畫壇，他的名聲甚至要超過吳友如。錢慧安（1833～1911），又名貴昌，字吉生，別號清溪樵子。上海寶山人。他幼年即習丹青，光緒初年已成為海上畫壇名家，尤以人物畫著稱，被譽為「真可追蹤仇英」者[8]。光緒二年（1876），葛元煦著《滬遊雜記》，書中列入「書畫名家」共35位，其中以「工筆人物」著稱的僅錢慧安一人。錢慧安晚年曾應天津楊柳青之邀北上繪製年畫，所作大都以前人詩句或典故為題材，人物傳神，意態高古，有著濃郁的文人情趣，在京、津一帶很受歡迎。今天尤能見到的錢慧安繪就的年畫有《春風得意》、《弄璋如意》、《風塵三俠》、《竹林七俠》、《南村訪友》、《小紅低唱我吹簫》等幾十幅。此外，他還為天津、南京、蘇州等地繪製過大量箋譜，有不少是民間年畫題材和形式的；他還留下了很多尚未刊刻的手稿和線描粉本。宣統元年（1909年），擁有會員幾近百人的豫園書畫善會成立，錢慧安被推選為首任會長，事實上，此時的他已被視為「海上畫派」的領袖人物之一。令人詫異的是，作為海上知名畫家的錢慧安，卻似乎並沒有為本土畫店繪製過年畫稿，在現仍存世的小校場年畫中，尚未有錢慧安的作品發現。錢慧安為何會捨近求遠，北上天津？是楊柳青出的價高還是別的什麼心態原因？這些都充滿了懸疑，期待著有新的文獻發現來打破這個謎。

在小校場年畫中，雖然目前尚未發現吳友如和錢慧安有確切的作品存世，但已知在他們同時代的畫家中卻有不少人為小校場的畫店繪製過年畫，如吳友如的老師張志瀛、吳友如在點石齋期間的同事田子琳、文人畫家沈心田等，其中比較突出的是何元俊和李醉鞠。以往關於何元俊是否畫過年畫一直存有疑問，筆者最近發現，何元俊有一幅畫名《漁翁釣竿待上

8　楊逸《海上墨林》

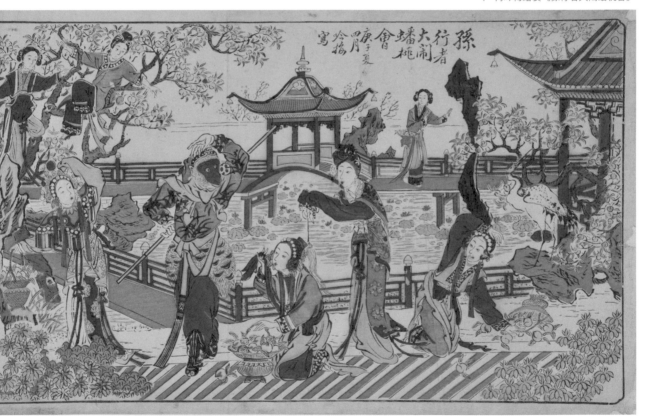

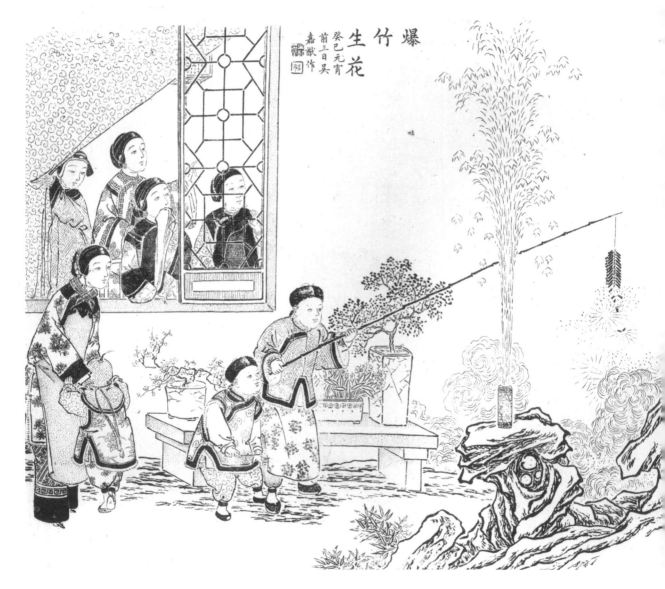

爆竹生花
癸巳元宵
前三日吳
嘉猷作

鉤》，畫上題款為：乙未初冬明甫寫於海上吟梅閣，鈐白文印：何元俊印。這就很清楚了，所謂何元俊、何明甫、何吟梅，其實都是一個人，一個和吳友如、周慕橋同在《點石齋畫報》工作過的畫家。在現存小校場年畫中，大約可以找到十餘幅署名「（何）吟梅」的畫作，如《岳家莊》、《白蛇傳》、《蒼梧鎖怨》和《孫行者大鬧蟠桃會》等。這些畫幾乎全由飛影閣刻印，畫作大都署名「吟梅」，而在一幅《蠶花茂盛，五穀豐登》的畫上，則署「何吟梅」的全名。何吟梅所繪年畫年份均是在庚子年，即1900年，這和周慕橋類似。周繪年畫所署年份也大都是庚子年，少數有辛丑（1901）和壬寅（1902）、癸卯（1903）。這說明，兩人是同時在飛影閣從事此事：即為店主繪製年畫稿本，只是何吟梅僅畫了一年，而周慕橋則堅持了四年。另一位畫家李醉鞠的生平不詳，只知道他是蘇州人，也是1860年太平天國戰亂時隨家人逃難到上海。他繪製的小校場年畫存世量較多，筆者所見就有不下20幅，和周慕橋大致相仿。與周慕橋擅長仕女畫不同的是，醉鞠所畫最多的是歷史及戲曲題材作品，其代表作有《描金鳳》、《烏龍院》、《武松殺嫂》、《劉皇叔東吳招親》和《宋公明一打祝家莊》等，時間大約在1900至1904年；這些畫作也幾乎都由飛影閣刻印出品，故醉鞠很可能也是飛影閣的簽約畫家，和周慕橋、何元俊是同事。網上的「淘寶百科」有李醉鞠的簡單介紹，根據在《宋公明一打祝家莊》的年畫上有「庚子暮春醉鞠」的落款，斷定他是「清道光年間蘇州桃花塢木版年畫藝人」。此實不確。醉鞠繪製的這些年畫，從內容、風格到形制，都與周慕橋和何元俊的作品相仿，且都由滬上畫店飛影閣刻印，顯然是同一時期的作品。故這裡的「庚子」，只可能是光緒二十六年的1900年，而非上一甲子道光二十年的1840年。道光年間的上海，尚無可能產生成熟年畫的土壤。

誰是「夢蕉」？
——小校場年畫史上的一個懸案

　　在近代上海文人畫家中，真正對小校場年畫的發展作出重要貢獻的是吳友如的同門師弟周慕橋，也即今天人們在很多年畫上都能看到的那個「古吳夢蕉」。周慕橋（1868-1922），蘇州人。名權，字慕橋，以字行。號夢樵（亦作夢蕉），又號紅薇館主、古吳花朝生。周家很早就從蘇州遷來上海，周慕橋自幼聰穎，從小就對繪畫發生興趣，拜在名畫師張志瀛門下深造，同拜師門的還有日後一起編繪《飛影閣畫報》的何明甫。周慕橋學畫「揣摩盡致，筆意活潑，……年才弱冠，已嶄然露頭角」[1]。出道後他即緊隨師兄吳友如闖蕩，吳友如主編《點石齋畫報》時周慕橋即是其得力助手，後來吳友如脫離「點石齋」，自創《飛影閣畫報》和《飛影閣畫冊》，周慕橋不僅全力協助而且屢屢在吳友如陷入困境時出手相援，甚至署吳友如名為其繪稿救急，以致「今之所謂《吳友如畫寶》中不乏君之手筆」[2]。周慕橋不僅作畫勤奮，讀書也既多又雜，從四書五經到詩詞文賦均有所涉獵，像《周易》、《詩經》、《史記》、《世說新語》等古籍經典，以及《說文解字》、《爾雅》、《廣韻》等專門著述，他在畫作跋語中都時有徵引，還寫得一首漂亮的行楷，「嘗謂：古典、書法，與畫相輔而行，不能偏廢，故其胸中淵博，字亦工秀」[3]。周慕橋為畫報作畫，很多作品是對當時社會世俗作再現式的描繪，所表現的不僅僅是傳統繪畫中類型化的才子佳人和概念化的亭臺樓閣，而較多為現實生活中的市農工商和車船光電，故僅有傳統技巧是遠遠不夠的，需要有新的表現手法加以補充。周慕橋引入西洋繪畫中的透視法理論和水彩畫法，使其的作品充滿了生命力，符合新興市民階層的審美要求而廣受歡迎。後來他還勇敢創新，融合西洋繪畫和傳統繪畫的優勢，在20世紀初創造了大量具有鮮明海派風格的新穎廣告畫，成為當時最受歡迎的月份牌畫家。

[1]　練川飲秋氏《周慕橋小傳》，載1914年11月《繁華雜誌》第3期。
[2]　《周慕橋小傳》
[3]　《周慕橋小傳》

第一部分　最後一抹輝煌

以上是我們現在所能搜集到的有關周慕橋的生平材料，但要論及他和小校場年畫的關係，則很有必要先作一番考證。在現存上海小校場年畫以及蘇州桃花塢年畫中，署名「古吳夢蕉」的作品很多，且不少是優秀的代表作品，如小校場年畫中的《鬧新房》、《五子奪魁》、《海上名妓十美圖》，桃花塢年畫中的《冠帶流傳》、《琵琶亦是尋常韻》等。但這個「古吳夢蕉」到底是誰？說法不一，沒有確論。石谷風先生認為是道光年間到上海開設飛雲閣的蘇州畫師項燿，他也因此把所有署名「夢蕉」的年畫都標上了「項夢蕉繪」的字樣[4]。周新月先生在其著作中也專門談到這一問題，他例舉了坊間的三種說法，並談了自己的看法：其一，「夢蕉」姓吳。這其實是誤讀「古吳夢蕉」之故。其二，「夢蕉」即周慕橋。此說未知根據何在？其三，「夢蕉」即開設飛雲閣的項燿。此說雖不無可能，但疑點仍不少，特別是兩人畫風明顯不同。結論是：關於誰是「夢蕉」？「尚有待進一步考證」[5]。從以上例舉來看，學術界目前對「夢蕉」其人確實缺乏瞭解。但若對現有相關文獻作一番耐心仔細的梳理比對，則可能對解開這一謎案有助！在李福清先生主編的《中國木版年畫集成‧俄羅斯卷》[6]中，收錄有一幅俄國學者阿理克1909年購於上海的小校場年畫《鍾馗鬧判》，畫上題款為：「壬寅（1902）孟夏古吳夢蕉寫於海上飛雲閣。」很顯然，這是一幅出自「夢蕉」手筆的作品。值得注意的是，題款下方鈐有一方白文印章：周權印。這顯然給我們提供了一條重要線索：「夢蕉」即周權。循此思路再去做進一步的探索，我們在周慕橋主編的《飛影閣士記畫冊》中找到了有力的證據。《飛影閣士記畫冊》是吳友如主編的《飛影閣畫冊》停刊後由周慕橋續刊主編的一本畫報，完全繼承吳友如的先前風格，以描摹社會風俗和仕女故事為主，所有作品均有周慕橋一人繪製。在這本畫報第29期（光緒二十一年（1895）六月朔日出版）上刊有一幅名為《蕩鞦韆》的仕女畫，畫上署名：夢樵，旁邊鈐有一方朱文

4　見石谷風編著《上海木版年畫》，天津人民美術出版社2005年8月版。
5　周新月《蘇州桃花塢年畫》，江蘇人民出版社2009年5月版。
6　中華書局2009年10月版

印章：慕橋。在第30期上另有一幅名為
《郭汾陽》的歷史人物畫，畫上落款：周
慕橋作，旁邊鈐有一方朱文印：夢樵。這
就非常清晰地解開了我們心中的疑問：所
謂周權、周慕橋和夢蕉三位一體，均為一
人，正好是同一人的名、字、號。這也是
當時文人吟詩作畫常用的署名方式；至於
「蕉」和「樵」的相混互用，更是當時人
在署字、號時諧音互換的一種常態，不足
為怪！

　　如果我們再作一番探詢，可以發現：
周慕橋凡在畫報上發表作品，多署「慕
橋」或「周權」本名，而在年畫上署名，
則一律署號「夢蕉」，幾無例外！由此我
們可以推測，當時像周慕橋這樣的文人畫
家應邀為畫鋪創作年畫應該並非罕例，此
也為「賣畫謀生」之一途。但囿於傳統，
他們自己並不太願意在這些畫上留下太明
顯的個人痕跡，因此，在今天我們所能看
到的年畫作品上鮮有畫家署名的，即有也
為別署，且大多用的是較少為人所知的別
號。一般而言，年畫作者多為民間畫師，
藉藉無名，故大多數年畫作品均無繪者署
名；而作為集團生產性作品，年畫上卻十
之八九有著刊刻店鋪的名號，這一點和
明、清兩朝的箋紙刊印倒有著某些相像之
處。不同之點在於，箋紙的消費群主要是
文人士大夫，故其繪製風格有著強烈的

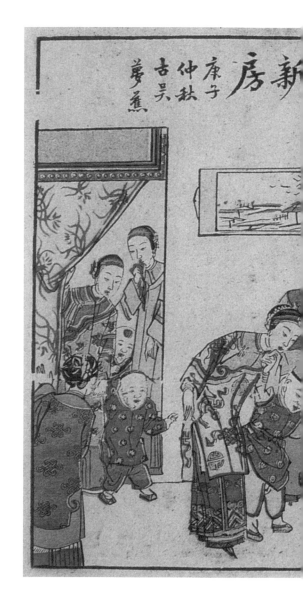

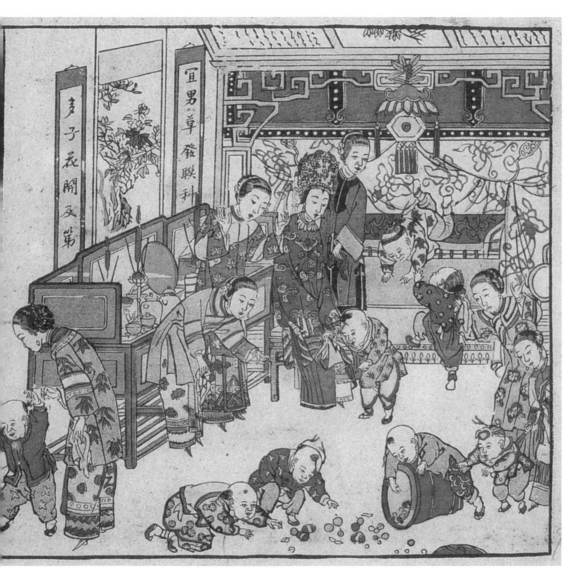

| 周慕橋繪《鬧新房》，署名「夢蕉」。

| 周權像

文人畫情趣，而為其作畫的畫家也將其視為文人閒情逸致的偶一為之，並不忌諱在箋紙上署名，即使是名震朝野的著名畫家。相反，年畫的消費群主要是中、下層市民，年畫作品也不為史家所重，從不入畫史，故文人畫家答應為年畫作坊繪稿，一般多出於謀生養家的考慮，極少有在畫上署名的，即使落款，也多署別號，如墨浪子、松崖主人、梅州隱士等。時過境遷，他們的生平事蹟就成為了難以考證的懸案，「夢蕉」之謎，恰恰提供了這樣一個典型之例，而這種特點，在很大程度上正決定了年畫藝術發展的民間鄉野方向！

周慕橋的畫風細膩寫實，擅長人物，尤善於表現世俗生活，這些特點和年畫的某些特徵是相吻合的。他發表的很多畫，無論從題材內容還是表現手法，簡直就像是年畫的線描粉本，如《新年十二景》之與《鬧新房》、《百子圖》、《舞龍燈》，《三十六行》之與《新出夷場十景》、《各行各業風情圖》，《時裝仕女圖》之與《玉堂富貴》、《福壽齊眉》，《燈會誌盛》之與《寓滬西紳商點燈慶太平》等等。事實上，他在主編畫報時隨刊贈送的彩色掛屏，和年畫就很少有什麼區別。如他主編的《飛影閣士記畫冊》，從1894年6月到次年10月共出版35期，相繼9次附送大幅人物畫掛屏，其中6次是彩色人物畫掛屏，如創刊號附送著色鍾馗立軸；第2號至第5號連續4期附送著色四大美女掛屏，依次為《西子浣紗》、《明妃出塞》、《楊妃醉酒》和《貂禪拜月》；第17號出版時正逢新年，隨冊附送著色《酒獻屠蘇》掛屏。其他還附送有劉軍門像（31號）、時裝仕女掛屏（32號）等。比較明顯的不同點在於，這些畫上幾乎都有題跋，有些甚至是大段題跋，既體現了周慕橋的文人情趣，也表現出他對社會世俗的細緻觀察和一些獨特的看法。如他畫《三十六行之八：地腳》，畫上題跋：「三十六行中卑鄙齷齪無有甚於地腳者，然苟其手段輕鬆，奏刀敏捷，則托業醒微固高於吮癰舐痔萬萬也。圖其形亦足以儆不知羞恥者。」[7]對溜鬚拍馬者表示了強烈的譴責！《三十六行之三十二：撥浪鼓賣貨郎》題跋：「環箱子，一名喚嬌娘，箱中儲花粉、頭繩、絲線、肥皂之屬。手搖小銅鉦，兩旁有耳，持其柄而搖之，婦女聞之，爭出購取，故得以美名。然其箱必環於背，故又曰：環箱子。今滬上有易之以擔者，則已失其本旨矣。」[8]一段題跋就像是一則民俗研究筆記，而這正顯示了周慕橋作為一個文人的研究功力。值得一提的是，周慕橋在主編《飛影閣士記畫報》時還畫過另一組表現上海年節民俗的畫，共15幅圖，總其名曰：《太平歡樂圖》。讓我們關注的是「歡樂圖」這個詞。「年畫」一詞，晚至道光二十九年（1849）李光庭著《鄉言解頤》一書中始出現，在

7　光緒二十年（1894）十一月朔日《飛影閣士記畫冊》13號

8　光緒二十年（1894）十二月朔日《飛影閣士記畫冊》15號

此之前有各種名稱，如門神、紙畫兒、消寒圖、衛畫等。清乾隆年間，杭州一帶稱年畫為「歡樂圖」。乾隆四十年（1775），顧光撰《杭州新年百詠》，謂：「歡樂圖，花紙鋪所賣，四張為一堂，皆彩印戲出，全本團圓。馬如龍《杭州府志》謂之闔家歡樂圖。」[9]從客觀效果看，周慕橋繪《太平歡樂圖》，從畫的題名到內容都和年畫有著密切關係，但其主觀意識到底如何？是值得我們進一步研究的。

[9] 宣統三年（1911）上海六藝書局石印本，轉引自王樹村《中國年畫發展史》。

「夢蕉」年畫的版本現象
──小校場年畫史上的一個懸案

　　周慕橋是近代上海文人畫家中繪製年畫數量最豐富的一位，而且其作品也最受歡迎，曾屢屢被上海小校場和蘇州桃花塢的年畫店主們翻版複製，甚至有一幅畫被幾家店莊翻版以至出現多個不同版本的現象，成為近代年畫史上的一道奇特風景。下面我們選取幾例略作分析。

一、琵琶亦是尋常韻　纖指揮來便有情

1. 上海歷史博物館藏本。畫面除畫題外，另有題款：庚子仲秋夢蕉，鈐白文印章：周。畫的設色非常淡雅。

2. 古吳軒藏本（古吳軒出版社2006年5月《桃花塢木刻年畫》，閣立主編）。此本畫題和畫面內容與上海歷博本相同，但無「庚子仲秋夢蕉」的繪者題款，卻多了「王榮興印」四字；且畫題「琵琶亦是尋常韻，纖指揮來便有情」等14字，筆跡也和歷博本有細微差別，應屬作者的另次書寫。此外，古吳軒本在設色上雖也是淡雅一路，但和上海歷博本還是有較大差異，如古吳軒本彈琵琶女和抱貓女子兩人的衣服及左、右兩側的花盆都是一色的，而在上海歷博本上，人物衣服和花盆上都加有花紋環飾。

3. 上海圖書館藏本。此畫畫題改為《玉堂富貴》，但無畫店和繪者名。畫面內容也和上海歷博本和古吳軒本有所不同：a.人物兩側的花架和盆花均被刪去。b.畫面中央多了一個花架和一盆盛開的牡丹，以此和畫題「玉堂富貴」相切。c.人物衣服設色濃艷，與古吳軒本有較大差異；人物衣服花飾和上海歷博本也有較大差異。

4. 上海美術家協會藏本。畫題和畫面內容與上圖本相同，但美協本多了「陳同盛印」4字。其他地方兩者也有不同之處：a.畫題「玉堂富貴」4字的筆跡有差異，顯然屬同一人的兩次書寫。b.兩者設色雖都同屬濃艷一路，但美協本比上圖本要更甚，如彈琵琶女所坐之鼓墩，上圖本設色

稍淡，而美協本則是深藍色；畫幅中央之瓶栽牡丹，上圖本設色過度清晰，比較精緻，而美協本的設色渾噩不清，顯得非常粗糙。

初步結論：

綜上所述，似可這樣理解：周慕橋在庚子年（1900）創作此畫後由上海畫店刻版刊印，題款、署名一如原作；同時，此畫亦被蘇州王榮興畫店拿去（或買去）印作年畫，但卻刪去繪者名，另加上畫店名（此也是一般畫店通常做法）。稍後，又有別的上海和蘇州畫店重版這幅年畫，但去掉了畫中的文人情趣，另適應市民階層的審美口味增加內容，改換畫題，重新設色，將此改造成了一幅祈祥求福題材的年畫。從刊刻時間上來講，歷博本和古吳軒本應是一個系統，時間在前；上圖本和美協本是另一個系統，時間在後。

二、洗盡鉛華倍有神

1. 上海歷史博物館藏本。畫上有題詩：「洗盡鉛華倍有神，碧蓮花下美人身。華清浴罷承恩竊，想見當年楊太真。」落款：「辛丑夏月古吳夢樵。」畫的右下方有「飛影閣印」4字，當是周慕橋在飛影閣期間所繪。
2. 上海圖書館藏本。無題畫詩、繪者名款和「飛影閣」店名，但卻增加了畫題：百事如意。歷博本除人物、梳粧檯和一隻鸚鵡外，並無他物；而上圖本畫幅中央卻多了一隻花幾，幾上置有如意和柿子，以此來和畫題「百事如意」相切。兩本在人物服飾的設色和花紋圖案上也有不同，歷博本雅潔，上圖本濃豔。

初步結論：

歷博本當為周慕橋所繪原作，有著濃郁的文人畫趣味；而上圖本顯然在此基礎上作了「加工」，刪去了淡雅抒懷的題畫詩，增加了喜慶祈祥的玉如意和果柿，天衣無縫地將此畫改造成了一幅吉祥年畫。

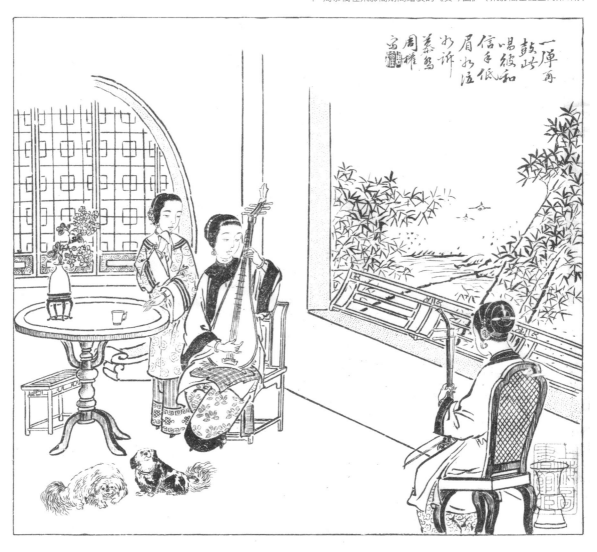

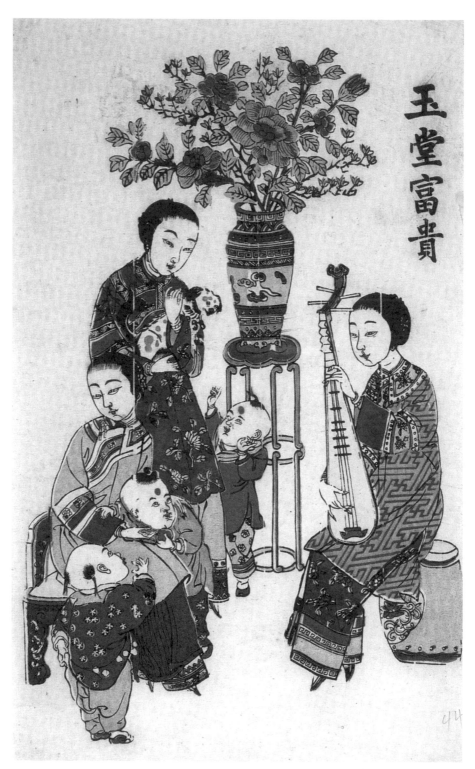

玉堂富貴

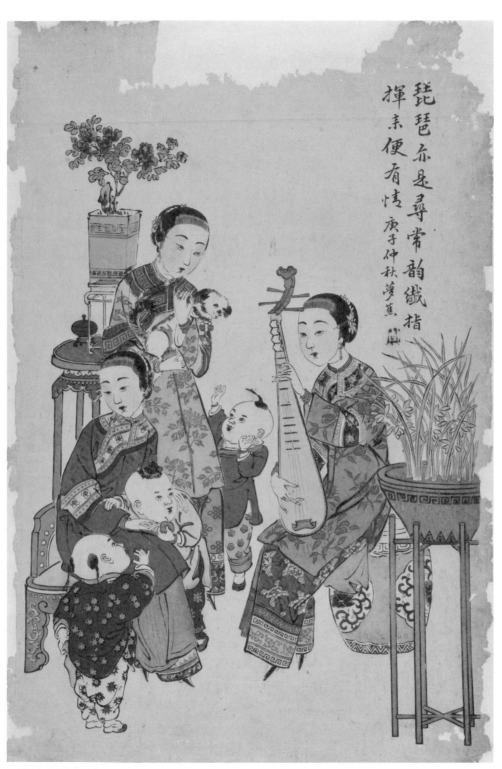

琵琶亦是尋常物，即
揮來便有情 庚子仲秋夢蕉

| 琵琶亦是尋常物，上海歷史博物館藏本。

三、問兒何所好

1. 上海歷史博物館藏本。畫上有題畫詩和落款:「問兒何所好?一啼復一笑。未免三年懷,味嘗雞頭飽。辛丑初夏古吳夢樵氏寫。」
2. 上海圖書館藏本。無題畫詩和繪者名款,卻增加了畫題:福壽齊眉;為和畫題吻合,將歷博本的瓶花改成了壽桃,並增繪了兩隻蝙蝠。另,兩本的兒童和瓶花位置均有不同,歷博本疏朗,上圖本飽滿。兩本的人物衣服設色和圖案也有不同,歷博本淡雅,上圖本濃烈。

初步結論:

從畫工的成熟技法和畫作佈局的天衣無縫來看,這兩幅畫應該都出自周慕橋之手。我們可以想像的是:先是周氏作了畫,被畫店主看中,並要求按民間年畫的慣例略作修改。為謀稻粱計,周氏妥協對畫作了增刪修改,於是就出現了後人今天能夠看到的同樣內容的兩幅不同的畫。周氏原畫屬於傳統仕女畫一類,設色淡雅,佈局疏朗,並題詩抒懷;而移作年畫後,文雅的題詩一般都被刪去,改換吉祥的畫題,再據此增添繪製和畫題切合的花鳥魚蟲。畫幅佈局則幾不留白,以飽滿為好;用色濃烈醒目,喜用洋紅,靛藍,以突出熱烈氣氛。

以上是我們依據現能找到的文獻對作為小校場年畫繪者的周慕橋所作的初步個案分析,其他一些對小校場年畫同樣作出貢獻的畫家,我們現在還無法作出相類似的分析。他們有的我們雖然還知道姓名,但詳細生平事蹟就無從知曉了,如張志瀛(他是吳友如、周慕橋的師傅,晚清上海的知名畫家,繪過《八仙圖》等年畫)、田子琳(《點石齋畫報》和《飛影閣畫報》的主要繪者,畫過《新刻蘇州虎邱山景致燈船圖》等年畫)、何吟梅(周慕橋在飛影閣期間的重要搭檔,繪有《蠶花茂盛,五穀豐登》、《白蛇傳》、《孫行者大鬧蟠桃會》等大量年畫)等;還有的畫家,我們甚至不知道他們的真正姓名,更遑論生平略歷了,如醉鞠(他也是周慕橋在飛影閣的同事,是《劉皇叔東吳招親》、《宋公明一打祝家莊》、《包

龍圖探陰山》等很多年畫的作者）；另外有些畫家，雖然他們可能不是上海人，也不曾長期居住在上海，但他們同樣為小校場年畫貢獻過不少優秀作品，如嵩山道人、梅州隱士等等，遺憾的是，我們至今對他們都缺乏最起碼的瞭解。至於更多為上海小校場年畫作出過貢獻的無名畫家，我們只能在這裡向他們表示敬意！正是他們這些畫家的親身參與，將自己的文化底蘊和丹青技藝引入到市民喜聞樂見的年畫中去，由此使上海小校場年畫具有了鮮明的時代特色和海派風格，並將之提升到了一個較高的文化藝術層次，造就了中國傳統年畫的最後一段繁榮！

從「紀念通商」到「慶賀總統」
——小校場年畫中的「移花接木」現象

　　清末民初的上海年畫商們既緊追時代潮流，又以最大限度賺取商業利潤為主旨，盡可能地減少商業成本。如有一幅《中外通商共慶大放花燈圖》的年畫，係上海小校場沈文雅年畫鋪為慶祝1893年上海開埠通商50周年而刻版刊印。該畫人物眾多，場景繁複，畫面構圖巧妙合理，層次分明，生動地展現了上海商界歡慶遊行的場面。畫面上，走在隊伍最前面的是寓滬西人的消防隊，當時，在盛大的慶典中消防隊往往應邀進行水龍演練以增加喜慶氣氛。其後一人手擎「令」字大旗，威風凜凜；隨後有錦牌、鑼鼓開道，花轎、花燈、舞龍、舞獅等節目夾雜在隊伍之中，而全套行頭的戲班則緊跟在隊伍後面。馬路上到處張燈結綵，道路兩旁站滿了圍觀的市民，一派喜氣洋洋的熱鬧氣氛。就是這樣一幅有著鮮明時代和地域特色的作品，在十餘年後又被年畫商們翻出來，巧妙地移用來表現當時震驚中外的辛亥革命。1911年10月10日，武昌起義爆發，打響了推翻清王朝封建統治的第一槍。隨後，南方各省相繼宣告獨立，回應革命。12月28日（農曆十一月初九），獨立的17個省份各派代表在南京舉行會議，準備組建中華民國臨時政府。第二天，大會投票選舉中華民國臨時大總統，孫中山先生憑藉其崇高的威望以16票（各省1票）當選。消息一經傳出，全國人民歡欣鼓舞，上海工商各界也為之舉行盛大的慶祝活動。小校場的年畫商們也聞風而動，敏銳地捕捉這一時機，做了一筆「移花接木」的生意。他們將畫面上「中外通商共慶大放花燈圖」11個字剜掉，在同一位置巧妙地嵌上「上海通商慶賀總統萬歲」10字，並將遊行隊伍中的「令」字旗移換成「漢」字旗（上海歷史博物館藏有此畫的木版，上面剜刻的痕跡非常清晰），這樣，一幅反映辛亥革命的時事年畫就誕生了。這充分表現了當時年畫商緊跟時代的敏銳意識，也反映了他們聰明狡猾，善做生意的經商本領。這幅年畫蒙蔽了很多人，在當時廣受歡迎，並被後人視為珍貴文物。這樣的現象並非孤例。如上海的吳淞鐵路是中國大地上最早出現的營運鐵路，1872年由英商怡和洋行為代理人修築興建，年畫商鋪為迎合市民

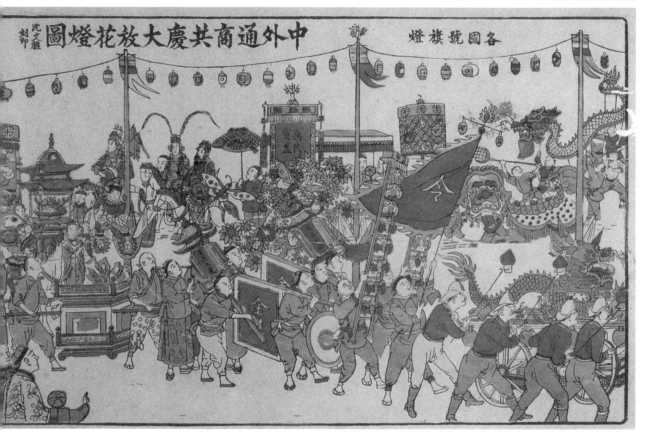

對這一新興事物的興趣，皆圍繞這一題材競相印圖發行。如「上洋吳文藝齋」就發行過一幅題為《上海新造鐵路火輪車開往吳淞》的年畫，畫面上各類車輛和各式人物的形象非常生動，充滿動態，鐫刻也十分精美，故受到廣泛歡迎，在當時十分流行。而另一家「孫文雅」店鋪也不甘示弱，另外刊印了一幅題為《上海鐵路火輪車公司開往吳淞》的年畫，畫題僅略有改動，畫面內容也大致相同，只是火車行駛方向正好相反，這幅畫發行也很廣，粗心的人可能根本就意識不到這是兩幅畫。若干年後，有一家叫「彩雲閣」的店鋪得到了「孫文雅」刊刻的這塊版，雖然由於當年刷印過多，版的磨損很厲害，但「彩雲閣」還是照樣重版印刷，因此，我們得以看到這幅局部已嚴重漫漶的年畫。故事到這裡並沒有結束，「彩雲閣」得到的這塊版若干年後又被蘇州的年畫鋪廉價買去，並對此作了一番改頭換面的「手術」，挖去「上海」二字，在相同位置嵌進「蘇州」二字，張冠李戴，想以此表示為桃花塢木版年畫，謀取利益。於是，世界上又出現了一幅《蘇州鐵路火輪車公司開往吳淞》的年畫，整個畫面設色極為濃烈，版框也變成雙邊，並滿繞花草紋飾（以此掩蓋木版的磨損和漫漶）。已有年畫界的老前輩撰文揭露當年桃花塢的一些畫鋪弄虛作假，唯利是圖的市儈作風[1]其實，清同治年間太平軍興後，蘇州桃花塢年畫已一蹶不振，僅剩的「王榮興」、「朱榮記」等幾家畫鋪都基本不再從事年畫的創作，只是靠翻刻上海小校場年畫和刊印商業廣告及迷信用品等聊以苟延殘喘。因此，「姑蘇王榮興」等幾家桃花塢畫鋪在光緒年間（1875～1908）發行的年畫，很多都是上海小校場年畫的翻印品，只是有的作品小校場的祖本已無存世，「王榮興」等翻印的畫，正好能讓我們得以依稀窺見當年小校場的風采。

[1]　凌虛口述，金凱帆整理《蘇州桃花塢木刻年畫中的改頭換面，弄虛作假事例》，見2010年3月22日《新吳論壇》網。

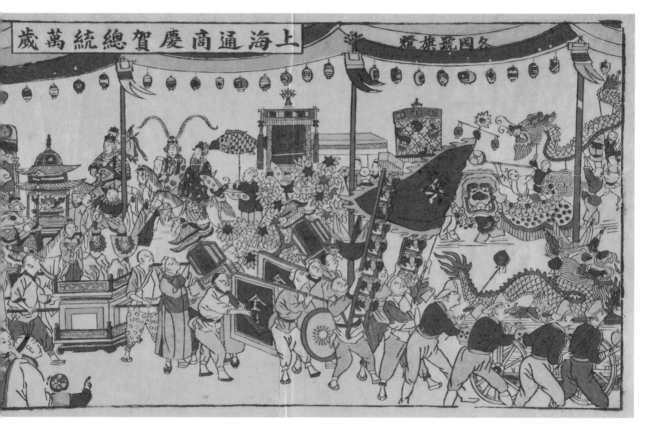

| 上海通商慶賀總統萬歲

上海小校場年畫的地域性和藝術風格

　　清末時期，內憂外患接踵而來，形成了中國近代史上最為錯綜複雜的社會局面。一方面，帝國主義列強不斷進犯，嚴重損害了中國主權；另一方面，各國租界相繼建立，近代西方文明得以大量引進，社會結構發生巨大變化，經濟、文化得到畸形發展。這種社會激變的情景，在美術領域裡可能以年畫的反映較為及時和出彩。近代上海的海派文化，揉合了中國傳統文化的精華與長江口岸一方殖民地的摩登異彩，兩者相遇撞擊，有如天雷勾著了地火，使天地間蘊藉了豐富的養分。因緣巧合、時勢際會的上海年畫恰在這時脫穎而出，煥發出奇異的神采，清末民初時期也因此在傳統木版年畫的發展史上成為最後一個繁榮階段。

　　近代上海在開埠後的城市化發展過程中，迅速超越各地成為全國首富。這種經濟繁榮，一方面造就了大量新的官紳富商，同時也產生了人數眾多的新興市民階層。他們在物質豐饒之餘，隨之產生對文化藝術產品的必然需求，從而催生出有著強烈地域色彩和時代特色的「海派文化」，諸如文化、戲劇、電影、美術等等領域莫不如此。上海小校場年畫正是在這一特定歷史情境中崛起，並自然產生了諸多和其他各地傳統年畫不同的地方，如在題材內容和繪畫風格等等方面，回應社會情境的變遷和書畫買家的好尚，傾向於更好偕俗的一面；關注世俗生活的特點，漸呈主導地位。

　　上海小校場的年畫，除了部分傳統題材的作品以外，其他較有特色的主要有兩類：一類是時裝仕女畫，這也是吳友如、周慕橋他們最擅長的，是石印繪畫特色之一。時裝仕女畫的走俏，這可能與上海商業經濟的繁榮發達，肖像畫的需求比較旺盛有關，當時也的確湧現了一大批以擅長人物畫而馳名畫壇的高手，如費丹旭、改琦、任伯年、錢慧安等等。而以表現新聞時事、社會風情見長的《點石齋畫報》、《飛影閣畫報》等，人物形像的描繪更是考驗一個畫家水準的關鍵，吳友如、周慕橋、田子琳等都是這方面的行家，出手既快又準，令人讚歎。作為植根於上海的一個畫種，小校場年畫當然有可能受到影響。海派畫家視賣畫維生為理所當然，不再

像過去文人畫家那樣自視清高。他們在上海生活，參加各種公眾活動，當時上海的畫會活躍，很多畫家都同屬幾個畫會，經常在一起交流觀摩，相互影響是情理中事。這些仕女畫以日常生活場景的再現，既反映世俗生活內容，也逼肖民間年畫的氣息韻味，比較適合刻版刊印，因此很快成為各家年畫商們爭相翻版的對象。有些熱銷品種，如周慕橋的很多畫，當時就因競爭出現了不同的版本，有些店鋪甚至按照市民階層的口味對其作了局部「改造」，如將周慕橋的《忽憶花蔭初見後》變身為《蓮生貴子》，《琵琶亦是尋常物》變身為《玉堂富貴》，《問兒何所好》變身為《福壽齊眉》，《洗盡鉛華倍有神》變身為《百事如意》等等。這些「改造」畫中大膽率直的心情宣洩與文人畫原作曲折委婉的情感流露形成了一道明顯分野。這也是近代中國民間年畫改造文人畫、商業性戰勝閒情雅致的一個範例，而這種現象最集中地出現在上海，也從一個方面說明了在近代城市發展中商業資本的強大。另一類是反映洋場生活，表現時代變化的作品，這類作品明顯沿著兩條主線發展：其一是以表現租界新事、新物、新景為內容的作品，如《寓滬西紳商點燈慶太平》、《海上第一名園》、《新出夷場十景》、《上海新造鐵路火輪車開往吳淞》等等。這些作品表現了人們對於當時物質文化生活急劇變化的敏感，展現了這一特定時期的社會風貌，年畫也因此成為人們瞭解西風東漸的一個窗口。其二是反映時事，提倡愛國的年畫，如《劉軍克復宣泰大獲全勝圖》、《各國欽差會同李傅相議和圖》、《上海通商慶賀總統萬歲》、《國民漢興三軍司令》等等。這些作品分別從不同的側面反映重大歷史事件和都市新興的奇觀勝景，體現了當時市民階層對時事的關注和評價。這些用傳統的藝術形式表現社會新聞的年畫，是其他美術種類中鮮見的，可謂一大創舉，堪稱年畫史上濃墨重彩的一筆。

年畫是一種以銷定產的商業畫種，隨著城市的發展和市民階層隊伍的擴大，他們的生活方式、欣賞習慣和審美情趣等不可避免地會左右年畫的生產。在上海小校場年畫中，我們能看到大量市民趣味滲入畫中的作品。如在一些清末年畫中，「禮拜」這一辭彙得到了廣泛運用，這說明當時市

滬西紳商點燈慶太平

各國旗號燈

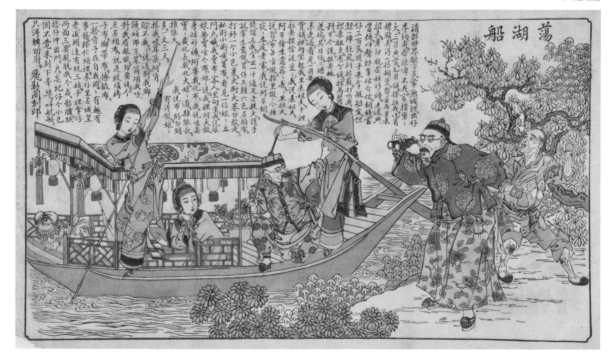

民在宗教信仰和社交往來中已有對「禮拜」這一概念的普遍需求。在《三百六十行》等年畫中，作者對「婦人坐轎男人走」等西方禮節表現出了強烈的好奇，其題畫詩曰：「婦人坐轎男人走，後面跟隻好獵狗，外洋風俗更稀奇，打躬怎消牽牽手。」活畫出當時中外風俗的碰撞及國人的反應。另一類「市井各業」的年畫，則生動地再現了修馬桶、炒糖炒栗子、賣成衣、賣水、修電燈、接電話線、拉人力車等上海灘新、老行業混雜交融的風貌。在《新出夷場十景》等年畫中，我們能發現不少當時市民生活的特定場景和語言，這對考察清末民初時期民俗及語言的流變是十分珍貴的形象資料。如在一幅《新刻希（稀）奇一笑圖》的年畫上，刻有「醃鯉魚放生——死活勿得知」、「猢裡（狸）精吃糖餅——怪甜」、「屁古（股）浪帶眼鏡——屯光」、「歪嘴吹喇叭——一團邪氣」等幾十條歇後語，這完全是來自滬上底層老百姓的語言，非常生動。還有一幅題為《新出清朝世界十怕妻》的年畫，畫中人物兩旁的文字夾雜著當時流行的滬方言，並十分典型地描繪了晚清社會十種懼妻行為，有別於人們對傳統社會男尊女卑的固有印象，屬民俗學的第一手資料，其文獻價值不容置疑。此外，《打連（蓮）箱（廂）》、《蕩湖船》等幾幅年畫原汁原味地保留了清末江南地區民間戲曲活動的某些細節，甚至還有大段唱詞，對研究上海地方戲曲的歷史淵源是十分珍貴的史料。在表現形式上，年畫生產也開始出現了一些新變化，如在表現《楊家將》、《孟姜女》等一些長篇歷史故事時，畫家將畫分割成四至八個相等的小畫面（有的還有前本、後本，則分割成十餘個畫面），故事情節分別顯現於各個小畫面之中，每幅畫面上均有大段文字，拼合起來儼然就是精美的連環畫。這種圖文交融的藝術表現形式，對以後連環畫的誕生不無影響。小校場年畫在色彩表現上也有其特點，這主要和當時外國洋染料已普遍佔領上海市場有關。早期桃花塢年畫使用的都是中國自產的染料，呈現的顏色比較淡雅，特別適合表現文人畫的意境。光緒中葉以後，外國商品大量傾銷中國，佔據了城鄉廣大市場。由於洋紙、洋染料價廉色豔，各地作坊，特別是「近水樓臺」的小校場年畫鋪紛紛使用，在色彩效果上因此出現了濃烈色豔的特點。由於當時德國

禪臣洋行代銷的「普藍」和「禪綠」特別便宜，格外盛行，故這兩種顏色在小校場上年畫上用得也特別多。當時流行的竹枝詞正好寫到了這一點：「西洋顏料最鮮妍，赤白青紅各色全。光豔遠超中土產，利源外溢已多年。靛青販運有專牌，土產何如外產佳。批與染坊應用廣，從中取利亦生涯。」[1]另，我們現在所看到的小校場年畫基本都是三裁（約30×50釐米）或四裁（約20×40釐米）的尺寸作品，幾乎沒有大宮箋（約90×150釐米）尺寸的作品存世。這應該與上海地價昂貴，住宅普遍窄小，不適應大尺寸年畫有關（因年畫的消費群體主要是中、低經濟程度的市民階層）。這也可作為年畫在城市化進程中適應環境、自我瘦身的一個例證。月份牌的形式最初也脫胎於年畫。清末民初時期，商品流通空前繁榮，加上西洋石印技法的傳入和繪畫技法的發展，這一切直接催生了年畫藝術的變革，一朵中西文化交融的奇葩——月份牌年畫，在當時商業文化最為繁華的上海孕育誕生。因筆者在其他文章中對月份牌畫有詳細敘述，故這裡不再展開。

[1] 頤安主人《滬江商業市景詞》，光緒三十二年（1906）石印本。

小校場年畫的收藏與研究

　　小年畫是同廣大民眾生活聯繫最緊密的一種藝術，千百年來，它不僅是年節一種五彩繽紛的點綴，還是文化流通、道德教育、審美傳播、信仰傳承的載體與工具；對民眾教育來說，則是一種看圖識字式的大眾讀物；至於那類反映時事新聞題材的年畫，還是一種民眾喜聞樂見的媒體。這些特點，是其他畫種所難以比擬的，這意味著年畫除了具有美術價值以外，還具有研究歷史、政治、風俗和民眾生活心態及思想追求等方面的形象資料價值，是認識過去人們思維模式和文化心理、行為的一個參照系，所以歷來受到研究者的重視。根據歷史文獻，明末清初，中國的桃花塢年畫就已流傳到日本、英國並有人專門收集、研究，日本的「浮世繪」就是在桃花塢年畫的影響和啟發下進入新的境界的。清末民初，中國的大門被強行打開，西方各國不同身分的人士出於不同的目的來到中國，其中一部分人對中國傳統文化產生強烈興趣，專門研究中國民眾的生活習俗和審美情趣，他們從中國帶回去了大量民間藝術品，木版年畫在其中占了很大比重。近代較早對中國年畫產生濃厚興趣的是俄國植物學家弗・列・科馬羅夫，他曾於1896年和1897年兩度進入中國采風，回國後他展出了近300幅各類題材的中國年畫。以後收集中國年畫較多並對之進行研究的外國學者有俄國的瓦・米・阿列克謝耶夫，法國的愛德華・夏爾納、達尼埃爾・埃利亞斯貝格，日本的黑田源次等。正是由於他們及其同仁的努力，俄國、法國和日本成為目前收藏中國年畫最多的三個國家，它們也陸續出版過多種研究成果，包括論文、專著和畫冊。從這些成果來看，國外收藏的中國年畫，占較大部分的是天津楊柳青、蘇州桃花塢以及山東楊家埠的出品，上海小校場的年畫則收藏最少。其原因可能和當時小校場剛崛起於年畫界，對外國人來說影響滯後有關。

　　就國內年畫收藏而言，各產地的博物館都有比較豐富的藏品，但大都以本地作品為主。小校場年畫，目前也主要由上海的文博機構收藏。根據調查，這些小校場年畫藏品的來源大致基於兩個方面：1. 晚清民初，外

第一部分　最後一抹輝煌

056　都市風情——上海小校場年畫

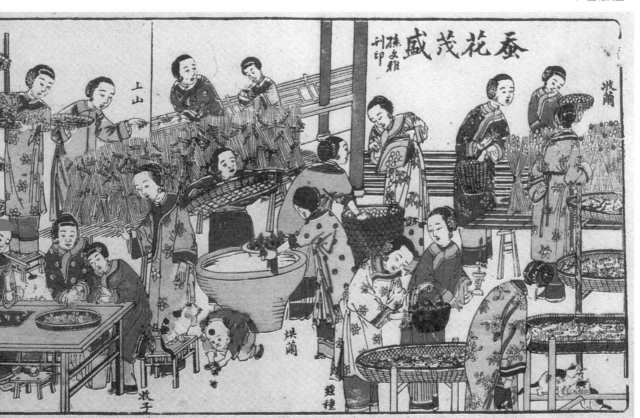

第一部分｜最後一抹輝煌

國人為研究中國傳統文化而收集。這方面最有代表性的是上海圖書館。上圖年畫藏品有四千餘幅，大部分是清末民初期間的作品，距今已有百年以上的歷史。它們也許是國內公共圖書館收藏這一時期數量最多的一批年畫了。這些年畫的搜集者主要是在上海徐家匯地區傳教的法國傳教士們，其中費力最多的是多雷神父。亨利·多雷（Henri Dore），1859年出生於法國，1884年受天主教教會的派遣來華，1931年病逝於上海徐家匯。多雷神父在華期間即刻意收集流傳在中國各地不同風格的年畫，尤其注重於收集有關道家、佛家、儒家故事中的所謂迷信圖像的資料，並對此進行了深入研究。1911年至1938年，隸屬於天主教會的上海土山灣印書館用了三十餘年的時間，出版了由多雷神父撰寫的煌煌巨著《中國迷信研究》（*Recherches Sur les Superstitions on China*）。該書共達18冊，書中大量引用他所收集的大約在1895年至1930年間印製的各類年畫資料和民間畫稿，其中最出彩的正是上海小校場年畫。上海圖書館收藏的年畫中小校場出品的數量大約有三百幅，這也是國內外目前小校場年畫數量最多的一項收藏。2. 20世紀50年代初，國家進行文化普查時所收集。1949年10月1日，中華人民共和國成立，同年11月26日，中央人民政府文化部下達了《關於開展新年畫工作的指示》，據說，這也是新中國文化部頒發的第一號文件，表明了政府對年畫宣傳工作的重視。在這一指示的背景下，各地對傳統年畫的調查、收集、整理、研究及對木版年畫的恢復和發展等方面進行了大量工作，先後派出大批美術工作者分赴各年畫產地進行調研工作。當時，華東美術家協會（即中國美術家協會上海分會的前身）曾會同各有關部門，對華東及周邊區域的傳統民間美術開展調查，並數次派出工作隊對可能會失傳的民間美術作品進行搶救性的收集，其中就包括木版年畫。這些年畫經整理後分別由滬上美術和博物館系統收藏。上海美術家協會收藏的各地木版年畫大約在三百幅左右，以天津楊柳青和山東楊家埠、蘇州桃花塢為最多，且有不少大幅貢箋，很有特色。上海小校場的年畫卻非常之少，約只占百分之五。上海歷史博物館收藏的年畫數量大抵和上海美協相同，其中小校場的年畫占到總量的近一半，可謂目前收藏上海年畫數量最

豐富的機構之一。尤其難得的是，上海歷史博物館還收藏有一些小校場年畫的木版，包括線版和色版，這很可能是目前碩果僅存的孤品了，具有非常珍貴的文物價值。

　　官方機構的收藏大致如此，那麼私人收藏家的情況又是如何呢？筆者在上海民間文藝家協會的協作下，於2010年對小校場木版年畫的遺存情況作了一次調研。結果，如上所述，官方機構的情況似乎還差強人意，而私人的收藏情況則比想像的要嚴峻得多，令人堪憂。我們這次走訪了一些民間收藏家，在他們的收藏中，年畫也是重要藏品之一，但基本都是民國期間的石印和膠印年畫，很少看到有真正早期的小校場木版年畫。曾經在年畫史上創造了最後一段輝煌歷史的上海小校場木版年畫，幾乎已達銷聲匿跡的地步。這方面，安徽合肥石谷風先生的遠見卓識和慷慨大方，讓我們倍感欽佩和欣慰。石先生長期從事文博藝術工作，上世紀50年代在徽州工作時就開始收藏年畫，迄今藏有上海小校場木版年畫約百幅（大多為清末期間在滬徽商返鄉時所帶回），堪與國內大機構相媲美。此外，上海天雅閣的舒先生經商之餘雅好藝術，他收藏的小校場年畫數量雖不多，但很有特色，內容大都和新聞時事有關，十分精彩。

　　據此，國內公家機構和私人所藏小校場年畫可以有一個大致統計：

1. 上海圖書館：近300幅。
2. 上海歷史博物館：約130幅。
3. 上海美協：約10幅。
4. 私人收藏：約200幅。

　　故國內公、私機構和個人藏有上海小校場年畫的數量大約為600餘幅。

　　國外的收藏比較難統計，這方面我們主要依據李福清先生的研究。李先生是俄羅斯研究中國年畫的專家，曾發表過很多精彩的論文。他現在研究的重點是歐美各國收藏的中國年畫，為此，他跑了很多國家，掌握了很多以前人們未知的重要資訊。據他給筆者的信中所言，世界各國收藏中國年畫的概況如下：

湖絲廠放工搶親圖

1. 俄羅斯：收藏中國年畫最多，約有6000幅，其中尤以楊柳青出品為多。也有部分上海小校場年畫，如俄羅斯國家圖書館就收藏有一批上海出品的辛亥革命題材年畫，如《女國民軍攻打漢陽城》、《湖北女國民軍肖像》等。

2. 匈牙利：收藏有中國年畫約50幅，主要是楊柳青的，也有上海的，如匈牙利遠東博物館藏有陳茂記的《張四姐鬧東京》、《鐵公雞鐵金翅請宴》和源興的《四海論交樓》等。布拉格民俗博物館也收藏有一些上海小校場年畫。這些年畫大都是參加一戰的匈牙利人1919年回國時帶回去的。

3. 日本：收藏的中國年畫以桃花塢早期作品最為著名，很多在中國已經失傳。也有一些上海年畫，在《中國木版年畫集成·日本卷》中有著錄。

4. 英國：藏有中國年畫約1000幅，楊柳青、桃花塢為主，也有上海的，如大英博物館收藏有文儀齋的《劉永福臺北戰圖》、筠香齋的《東洋各戶抽丁》等。

5. 德國：藏有中國年畫約1500幅，其中有上海名畫家錢慧安繪製的彩色套版年畫《正乙玄壇》等。

6. 法國：藏有中國年畫約200幅，有無上海小校場的不詳。

7. 美國：藏有中國年畫約300幅，大多為美國漢學家於1902至1904年在中國購買，以桃花塢為多，也有上海的。如美國漢學家B.Laufer在1902至1904年買有上海妙自然堂刻印的《滬江迎迓醇親王》等。

8. 瑞典：也收藏有一些中國年畫，如瑞典民俗博物館藏有上海異新齋出品的《新繪三國志全部》。

　　據此，大略統計，國外公、私機構和個人約藏有上海小校場年畫300餘幅。兩者相加，國內外藏有上海小校場年畫的總數僅1000幅左右。

　　中國年畫歷史悠久，產地眾多，素有「四大」（天津楊柳青、蘇州桃花塢、山東楊家埠、河北武強）和「四小」（四川綿竹、河南朱仙鎮、山西鳳翔、廣東佛山）之稱。民間收藏家中，論起楊柳青、楊家埠等著名產地的年畫，藏品有幾百甚至上千幅的也不在少數；反觀上海小校場年畫的收藏，雖然其生產、銷售的繁盛期距今不過一百多年，但無論是機構還是

個人，能擁有一定數量（比如三、五十幅）的就絕對是鳳毛麟角了；國內
外著名文博機構，收藏小校場年畫能超過百幅的，大概也不過區區三、五
家而已。上面我們已經說過，在全世界範圍內，包括個人和機構，上海小
校場年畫的全部存世量很可能也就在一千幅左右，這是中國傳統木版年畫
各產地出品中存世最少的。在這裡，距今愈遠，存世量愈少，綜合價值
也就愈高；距今愈近，存世量愈多，綜合價值也一般較低，這樣一條在文
物界比較普遍的規律完全失效了。之所以出現這種反常情況，原因很多，
但最主要的恐怕是和上海這座城市有關。上海是近代崛起的城市，其發展
變化的速度和力度要遠遠超過其他一般城市，各類形式的新鮮事物如走馬
燈般在這個城市輪番引領風尚，「各領風騷數百年」這句詩所描繪的情
況，在近代上海恐怕要改成「各領風騷數十年」乃至「三、五年」才比較
貼切。在這種時代氛圍下，人們「棄舊喜新」的行為就變得十分普遍。以
石印術為例，它發明於18世紀末的歐洲，僅僅幾十年光景就在上海獲得推
廣，其價廉物美的特點讓傳統的木刻印刷業步步敗退。至20世紀初，石印
工業已佔領了大半個印刷市場，色彩鮮豔的石印月份牌畫也取代了傳統木
刻年畫，受到社會的普遍歡迎。當時在親朋好友之間，致贈月份牌是一種
十分體面的行為，即使在政府機構，乃至像張元濟這樣有身分的文人，也
都以月份牌作為高尚禮物相贈。到了30年代，石印已大致被膠印所取代，
而抗戰勝利後的40年代，互贈月份牌的現象就已很少見了。一種新鮮事物
的流行，在上海平均也就二、三十年的時間。城市化進程的速度愈快，這
種現象就愈甚。就小校場年畫而言，目前能夠看到的作品，絕大多數都是
1890年至1910年間印製發行的，這從年畫上的繪製年款和作品反映的內容
可以大致推定，這也從一個方面印證了這段期間正是小校場年畫發展最迅
速的時段，也是中國傳統木版年畫史上最後的一個繁榮階段。大約從宣統
年間起，也即20世紀第一個10年後，隨著社會局勢的激烈變化和月份牌技
術的進一步成熟，傳統木版年畫的生存空間愈來愈窄，並且迅速走向衰
落。我們可以從現存作品上得到印證，在小校場年畫中，很少有反映民國
社會生活的作品存世，這也說明，那時的年畫店莊已沒有很大熱情去從事

傳統年畫的生產了，面對急劇變化的社會潮流和咄咄逼人的印刷新工業，傳統只能扯起白旗投降。此外，從收藏角度而言，年畫的收集頗不容易，除了戰爭損毀以外，因其年節的特點，年復一年不斷地被覆蓋、撕揭；此外，年畫地位卑微，不入畫史，不登大雅之堂，故長期無人收集，更乏人整理研究，隨著日月流逝，存世的數量也愈來愈少，導致若干年以後就蹤影難覓，終於湮沒在歷史塵埃之中。

　　和國內各年畫產地相比，上海對本地年畫的研究現狀更難讓人滿意。上海迄今沒有關於小校場年畫的研究專著問世，散篇的研究論文為數也不多，僅寥寥十餘篇，且少有對第一手原始文獻進行認真發掘的，研究也缺乏深度，缺少新意。此外，我們至今也拿不出一份關於小校場年畫店莊和業人的傳承譜系，其繪稿、刻版、刷印、銷售、使用的具體情況更是長期缺少調查。作為小校場年畫誕生地的上海，在2010年前的一個多世紀以來，從未舉行過一次有規模的小校場木版年畫的專題展覽，也未出版過一冊專題畫集；至今到底有多少作品存世？它們又具體收藏在哪裡，也缺少一份詳細準確的目錄。隨著21世紀初全國木版年畫普查工作的進行，這些問題逐漸明晰起來，擺在了大家面前，我們期待著能在今後的工作中逐步得到解決。

商業大潮中孕育發展的月份牌畫

　　有些東西要靠時光堆積才能顯示出其價值。任何一種藝術的分支在發展到足夠成熟時，就極有可能成長為一門獨立的藝術種類。關於月份牌畫算不算藝術，曾經引起過不小的爭議，而今天，當關於這一問題的爭論已經水落石出，這一問題已成為不爭事實後，附屬於商品的月份牌畫終於登堂入室，成為又一門可以獨立存在、讓人欣賞的藝術，它超越了最初的廣告宣傳功能，被現代人賦予了更豐富的內涵！

一、商業競爭中湧現的廣告畫

　　所謂「月份牌」，最初實際上是洋商們在商業競爭中為推銷商品所作的廣告宣傳畫。正如鄭逸梅先生所說：「自歐風東漸，市賈注意於廣告，於是有所謂月份牌者。每逢年尾歲首，藉以投贈其主顧。中為彩色畫，貨品之名附列其下，俾張諸壁間，以宏其廣告效力。」[1]其表現形式，是從中國傳統年畫中的節氣表、日曆表牌演變而來。

　　清末鴉片戰爭後，中國門戶洞開，口岸城市相繼通商，進出貿易空前繁榮。那些洋商們為了招徠顧客獲取更大利潤，展開了他們慣用的廣告攻勢。最初，他們只是把外國現成的西洋人物和風景畫片作為推銷商品的廣告，隨貨物贈送客戶。豈知中國商戶對這些西洋畫片反應冷淡，效果顯然不佳。洋商們很快悟出道理，要在中國賺取更多的錢，就要入境隨俗，吸引中國買主的注意。他們開始學習中國商號贈送顧客年曆的做法，將中國傳統的神話傳說、歷史故事、戲曲人物、美女壽星等內容印在廣告上，採用中國的人物畫及工筆仕女畫筆法繪製，並在畫面的上方或下方印上中西月曆節氣。這種廣告畫紙很考究，印刷精緻，有的還在上下兩端加嵌銅條，以方便懸掛。洋人們在銷售商品或逢年過節時便將這種漂亮實用的廣告畫隨同售出的商品贈送給顧客，極受中國城鄉客戶的歡迎。由於效果顯著，這種廣告畫很快便流行開來，成為中外商家常用的廣告宣傳形式，而

[1] 鄭逸梅《珍聞與雅玩》，北京出版社1998年10月版。

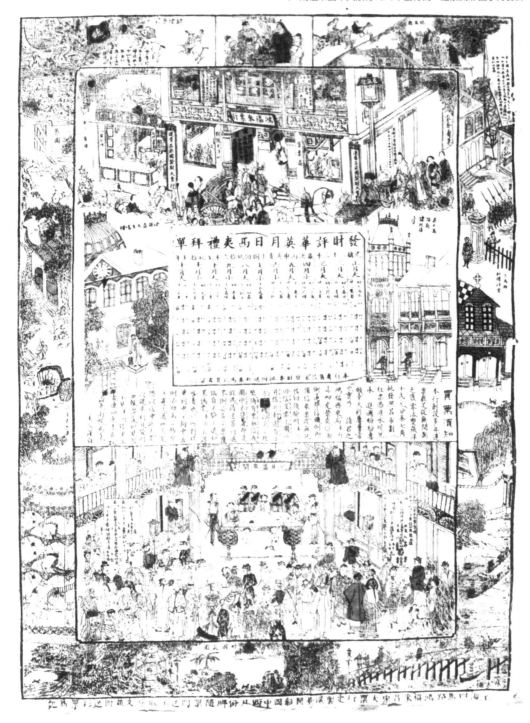

上 ｜ 光緒十五年（1889）申報館印製派送的月份牌
下 ｜ 光緒十一年十一月十九日（1885.12.24）《申報》刊登的月份牌廣告

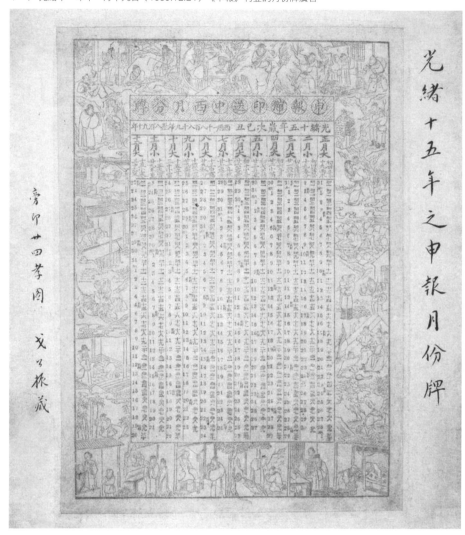

中國民間則將這種能夠張貼懸掛，便予查核年月的廣告畫統稱作「月份牌」。

　　關於「月份牌」一詞的起源，年畫史研究專家王樹村先生考證說最早出現於1896年，當時上海四馬路上有一家鴻福來呂宋大票行，隨彩票奉送一種「滬景開彩圖中西月份牌」，此後，「月份牌」這個名詞就沿用了下來。這一說法影響很大，現在的相關著述大都因襲採納。其實，這一說法並不準確，我們僅從當年刊登在《申報》上的廣告來看，「月份牌」這一名詞的出現起碼要比1896年早二十來年。十九世紀七十年代，當時的一些報館、彩票行、輪船公司便已開始向客戶贈送或出售廣告畫，這種廣告就被他們稱作「月份牌」，並公開在報上這樣廣而告之。月份牌在當時的盛行很可能和石印術的發明大有關係。以享有盛名的申報館來說，該館從1884年起即刊登「奉送月份牌」的廣告，並申明由點石齋石印精製。石印技術是1796年由德國人阿洛伊斯‧賽尼費爾德（Aloys Senefelder）發明的，風靡於十九世紀中葉，並流傳到亞洲。1847年，由英國傳教士麥都思（W.H.Medhurst）在上海創辦的墨海書館最早把石印技術引進上海。當時尚無電力，印刷動力靠牛拉，故有人作詩吟詠此事：「車翻墨海轉輪圓，百種奇編宇內傳。忙殺老牛渾未解，不耕禾隴種書田。」[2]石印出來的印刷品色彩鮮豔，著色均勻，潤色飽滿，無論是質量還是數量，都是傳統的木刻印刷工藝難以比擬的，故石印技術很快在上海得以流行。1860年，照相術傳入上海，依託攝影技術，石印製版得以隨意放大或縮小；1882年，上海電光公司成立，印刷動力得到解放，石印技術得以如虎添翼。至此，上海的大部分印刷開始採用石印。申報館於1879年設立點石齋書局，引進先進的石印技術。1884年，《點石齋畫報》創刊，申報館的石印月份牌也從這年開始隨報分送客戶，並將此舉作為一種有力的促銷手段，年年堅持，且圖案每年均有所創新。上海圖書館珍藏著一張申報館於1889年發行的《二十四孝圖月份牌》，用紅綠雙色套印，紅色部分為月曆，中西曆對

2　孫次公《洋涇浜雜詩》，轉引自王韜《瀛壖雜誌》，沈恒春、楊其民標點，上海古籍出版社1989年5月版。

照，標明節氣；綠色部分為中國傳統的二十四孝圖，圖案正好環繞月曆一周。月曆上面印有「申報館印送中西月份牌」、「光緒十五年歲次己丑」、「西曆一千八百八十九年至八百九十年」等字樣。月份牌長32.2公分，寬22.5公分，精緻地托裱在一張硬卡紙上。作為現存發行時間最早的一張月份牌實物，它已名副其實地成為人們研究中國近代新聞史、美術史和民俗史的一件珍貴文物。另外，值得特別指出的是，十九世紀末，彩票銷售競爭激烈，為招徠買主，各票行紛紛使出各種促銷手段，奉送月份牌即是當時奇招之一，這也使彩票行成為最早印刷、發行月份牌的主要機構。筆者僅在1885年12月24日（光緒十一年十一月十九日）這一天的《申報》上，就查到有8家彩票行在發售彩票時奉送月份牌，它們是：大馬路（今南京東路）的福利帳房，四馬路（今福州路）的老泳記、同發行，棋盤街（今河南中路）的呂商新興源、中大寶來行、北大福來行、豐和行、同福利洋行等。這也從一個方面證明了，月份牌是伴隨著商業的激烈競爭而誕生繁榮的。進入民國以後，隨著工商業的發展繁榮，月份牌的市場也更加龐大，一些社會需求大、生意紅火的行業，大都有宣傳自己商品的月份牌發行。同樣，也可以反過來說，凡有大量月份牌發行的商品，其一定來自生意最興隆的行業。由於月份牌的發行量非常巨大，印刷界也將此視為重要業務。1912年，中華書局成立之初即將承印彩色月份牌作為影響生存發展的大事看待，僅1916年3月，中華書局就「承印政府月份牌二十萬張，印價二萬有餘」[3]，這在當時是一筆不小的數目。中華書局的競爭對手商務印書館也十分重視月份牌聯絡感情的宣傳功能，發行有自己的月份牌。1910年蔡元培在德國留學，張元濟春節期間特地給他寫信問好：「寄上月份牌十份，並乞分致同人為禱」[4]。1917年，「商務」還曾舉行過月份牌展覽會，藉以推銷自己發行的「五彩精印月份牌」[5]。這些都說明月份牌在當年是十分時尚的禮物，不但一般市民百姓買來懸掛張貼，就是知識分

[3] 錢炳寰編《中華書局大事紀要》，中華書局2002年5月版。
[4] 張元濟1910年2月23日致蔡元培信，高平叔編《蔡元培年譜長編》第一卷，人民教育出版社1998年12月版。
[5] 參見1917年6月19日《申報》廣告

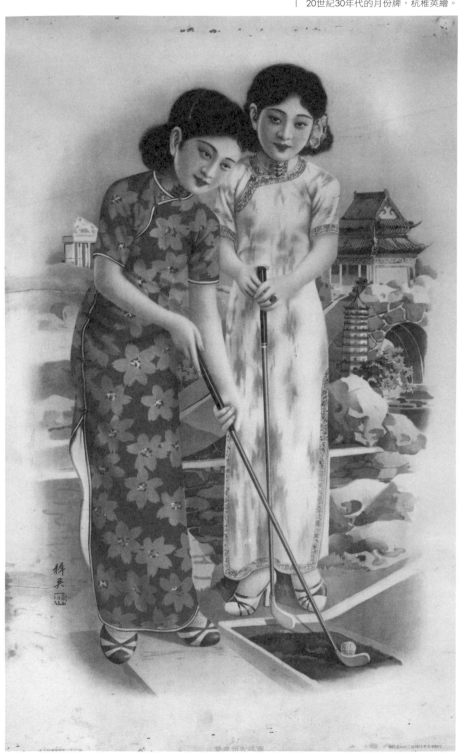

20年代月份牌畫家的一次聚會（左起：周柏生、鄭曼陀、潘達微、丁悚、李慕白、謝之光、丁雲先、徐詠青、張光宇）

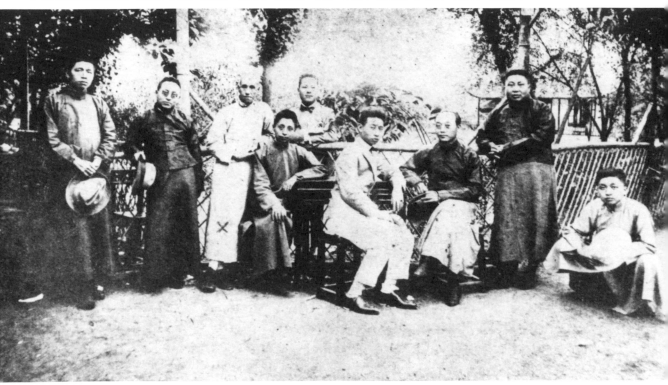

第一部分　最後一抹輝煌

子精英階層也彼此相贈，以為禮物，甚至政府部門也印有自己的月份牌，作為公關之需，用途十分廣泛。

二、領軍人物鑄造獨特魅力

　　月份牌藝術崛起於十九世紀末的上海、香港等中國口岸城市，有其時代背景。中國的傳統繪畫藝術到清代的四王，已發展到巔峰，後起的藝術家很多都在考慮怎樣有所創新，畫出自己的面目。任伯年、吳昌碩、陳師曾、齊白石、張大千等一批藝術家相繼變法，在國畫方面走出了自己的一條新路。與此同時，西方油畫藝術也在此時逐漸傳入中國，顏文樑、林風眠、徐悲鴻、陳抱一、劉海粟等一批藝術青年更是相繼走向海外，虛心學習西方的繪畫藝術，然後回到國內宣傳推廣。這兩類藝術家在當時代表了中國畫壇的主流陣營，但他們並沒有很好地把藝術與商業結合起來。清末民初，正是商潮湧動、貿易大興的時期，而應運而生的月份牌畫則是把藝術與商業完美結合的典範。從事月份牌畫創作的畫家，都有過繪畫實踐的鍛煉，有的還從事過照相肖像畫的工作，打下了嚴格的繪畫功底，接受過商業藝術的薰陶。他們大多沒有出國留學的顯赫經歷，在畫壇上也無法像吳昌碩、張大千那樣高價鬻畫，地位不可同日而語。但商業大潮將他們推到了社會前沿，他們的聰明才智在這一領域得到了充分發揮，所謂風雲際會，恰逢其時。而上海、香港正是當時中國工商業最發達的城市，月份牌畫崛起、繁榮於此決非偶然。

　　作為一門新興藝術，月份牌畫走過了一條曲折的發展道路。從印刷工藝和表現技法上來說，最初的月份牌大都採用石印或木版雕印，其傳統的單線平塗筆法和木版年畫與國畫工筆相混的繪製技法，只能提供比較生硬、略顯呆滯的樣式，在畫面上難以表現出細膩靈動的效果，尤其是人體的微妙質感。在這方面大膽創新、並獲得成功的是鄭曼陀。他是月份牌史上第一個開創性的人物。

| 民國初年的鄭曼陀像

　　鄭曼陀（1888～1961），名達，字菊如，筆名曼陀。他生在杭州，從小就顯露繪畫才能，曾在著名的「二我軒」照相館內設畫室為顧客畫人像，打下了描繪人物的紮實基礎。辛亥革命後鄭曼陀來上海謀生，掛單賣畫，一時名聲大噪。現有的著述都說鄭曼陀1914年始來上海謀發展，實不確。至少在1913年，他在上海的賣畫生涯已非常紅火，可以擺擺架子了，這有他當年的一則《曼陀啟事》可以佐證：「鄙人因畫作紛積，終日伏案，一無暇略，致諸君枉顧，不克暢談，萬分抱歉。茲規定每日上午九時至十時，下午三時至四時，如諸君有事來訪或須接洽畫作者，均請於上定各時間內屈臨為幸。」[6]當時的上海仕女畫已很風行，書店裡也多出售畫得

6　1913年12月19日《申報》

很細膩的西洋美女畫和日本浮世繪美女。在激烈的競爭中，鄭曼陀煞費苦心，首開新風，創出了一條具有獨特風格的新路，這就是擦筆水彩畫。其基本畫法是先用不開鋒的羊毫尖沾炭精粉揉擦陰影，使主體形象呈現出立體感，然後再用西洋水彩反覆暈染，以顯出豐富的層次，形成人物細膩柔嫩、豐滿立體而風景自然明朗、清麗嫵媚的意境，其效果令人耳目一新。鄭曼陀所繪的月份牌畫在題材、構圖和色彩方面繼承了中國民間年畫和仕女畫的傳統，而在表現方法上則採用了全新的擦筆水彩畫技法和西方的焦點透視法，使美女的膚色白裡透紅，細膩圓潤，視覺效果極佳。一時，鄭曼陀的美人畫大受歡迎，被時論譽為有「呼之欲出」的迷人魅力，他獨創的畫法也為眾畫家爭相仿效，成為最流行的廣告畫風。很快，在鄭曼陀的周圍形成了一個龐大的上海月份牌畫家群體，享有盛名的就有周柏生、謝之光、胡伯翔、丁雲先、徐詠青、倪耕野，吳志廠、楊俊生、張碧梧、金梅生等。月份牌畫從此不僅風靡上海，而且迅速從上海輻射到全國各地，深入農村，甚至飄洋過海到了東南亞，以及歐美華人居住的地方。

任何一門藝術，都有不同的時代需求。二十世紀三十年代，中國工商業迎來了自己的黃金時期，它們對作為廣告的月份牌畫也相應提出了更高的商業要求，而杭稚英恰在此時應運而生，將月份牌藝術提升到一個新的高度，成為繼鄭曼陀後月份牌界的又一個領軍人物。

杭稚英（1900～1947），杭州寧海人，早年在商務印書館美術部工作時其超人的美術天分即被客戶們所看好。1922年他脫離「商務」，開設「稚英畫室」，對外承接設計業務，當年一些膾炙人口的商品廣告傑作，如「美麗牌香煙」，「雙妹牌花露水」、「杏花樓月餅」、「陰丹士林染料」等，都出自他之手。當時人們說：周慕橋善繪古裝女郎，鄭曼陀擅長時裝女郎，而杭稚英筆下最成功的則是充滿時代風韻的摩登旗袍女郎，這正折射出上海開埠以來社會審美情趣的變遷和市民對美女形象的不同追尋。旗袍對於那個年代的女人來說是必需品，而且樣式多變，用料考究，這裡縫上一點滾邊，那裡設計一些盤扣，加上複雜多變的顏色和圖案，然後用勻稱的身材支撐起來，一下子就把那種難言的味道給帶出來了：閒適

優雅，加一點點慵懶。杭稚英可說是抓住了那個時代城市女人的神韻。杭稚英的身邊還有兩位得力的幹將金雪塵、李慕白參與創作，故市面上流行的署名「稚英」的畫作，不少是畫室的集體創作，一般由李畫人物，金補風景，最後由杭修改定稿。如此各擅所長，出品既迅速，質量又可靠，大受社會歡迎，據說一年可出品八十餘種。三十年代，杭稚英取鄭曼陀而代之，成為月份牌畫名副其實的「龍頭老大」，他的畫風及完善的商業運作機制也影響了當時眾多的月份牌畫家。

月份牌畫崛起之初，主要面向市民階層和鄉鎮富裕農民，故畫面較多表現傳統內容，如戲劇故事、古裝仕女等。以後逐步以城市中產階級作為主體消費對象，因而畫面大量出現飛機、游泳池、高爾夫球等時尚消費和唱機、鋼琴、電話、洋酒等高檔奢侈品。當時月份牌著重表現的是：舒適的生活——洋房、汽車、傭人，優秀的特質——寬容、優雅、親切，美好的形象——健康、端莊、秀美，並以此作為大眾消費的導向和風向標。在藝術層次，月份牌的美人畫，透露出清末民初時裝化新女性的時尚、情趣和格調。畫家們一般都用細膩的工筆技法去勾畫人物，特別注重細部，如五官、肌膚、衣服花紋等，甚至連人物頭髮也繪製得纖毫畢現。他們受傳統年畫的影響，一般畫面都撐得比較滿，人體的結構比例也略有失調，有的畫作，更以大膽的半裸體表現，以女性的肉體美色去吸引消費者，體現了當時唯美主義的心態和審美取向。月份牌畫也有一些反映社會巨變的時事作品，如表現民國成立的《中華大漢民國月份牌》，反映上海一二八事變的《一擋十》，隱喻抗日的《木蘭榮歸》等。新中國成立後，有很多畫家用月份牌畫的形式創作了一批表現新中國初期沸騰生活的畫作，這不僅展現了畫家們力圖以新的內容來改造傳統月份牌畫的可貴嘗試，也反映了他們努力融合於時代的良苦用心。

三、懷舊戀昔成為藏界新寵

月份牌和宣傳畫、電影海報一樣，過去沒有引起人們重視，張貼一空，隨風飄散，故存世量極少。現在，隨著日月流逝，它已悄然成為收藏界的寵兒，並且身價越來越高。月份牌在今天之所以受到人們重視，有其必然性。

首先是它的歷史價值。一百多年的時間，月份牌從內容到藝術，可說涵蓋了近代中國這一段歷史的流行時尚和社會風情，具有別種藝術難以替代的特性。無論是晚清的西風東漸，商潮湧動，還是民國的奢華夢幻，衣香鬢影，或是新中國初期的明媚朝氣，萬千氣象，它都是見證歷史的一道深深印記。

其次是文物價值。月份牌雖然作品眾多，印量巨大，但經過一個多世紀的歲月淘洗，不要說畫稿原作，就是印刷物也已稀少難見。月份牌開啟了中國現代廣告的先河，它展示的內容對研究中國近代史、美術史、商業廣告史乃至服裝、民俗，愈來愈顯示出其重要價值。

再者是藝術價值。月份牌畫是中國藝術與商業正式結合的開始，它的繪製技法在當時是突破性的創新。月份牌畫雖然起源於商業並且始終為商業服務，夾雜有濃郁的脂粉氣，但仍無法掩蓋其藝術價值。近代美術史上有很多畫家都從事過月份牌創作，包括徐悲鴻、顏文樑、謝之光等名家，他們的作品有的已成為見證一段歷史的經典之作，有著很高的藝術審美價值。

最後是經濟價值。受懷舊氛圍的影響，近年來，以舊上海為背景的小說、電視、電影、畫作風行一時，而以表現舊上海風情為特色的月份牌收藏也隨之漸成熱點。月份牌藝術在海派文化中一枝獨秀，不但有藝術價值，也具有極高的經濟價值，古物市場和拍賣場上其價格屢創新高，國內一些眼光敏銳的收藏家已先一步「建倉」，海外的藏界人士也日益對其顯示出濃厚興趣，升值空間巨大。

說起月份牌收藏，早在上世紀三十年代，上海就已出現了一位月份牌畫集藏先驅和大家陳思明先生，他逢牌必收，藏品極其豐富，可惜這些月

份牌最終毀於戰火，他的數十年心血也因此喪失殆盡。近年來，國內湧現出一些以集藏月份牌見長的收藏家，如南京的高建中、瀋陽的趙琛、哈爾濱的宋家麟等，他們的藏品數量都在五六百張以上。更值得一提的是，他們並非僅是收藏而已，而是收藏與研究並行，辦展覽，出專著，顯示了新一代藏家的見識和功力。對美的東西的愛好是不分地域的，這些年，愈來愈多的海外收藏家也開始介入月份牌的收藏和研究領域，這方面，起步最早的可能是一位叫格雷斯·帕拉瑪斯芭利的新加坡人。她是一位華印混血女子，曾經在美、法等國留過學，雖不諳華文，只會說少許華語，但卻非常喜愛中國藝術。她1990年在越南開始收集到第一幅月份牌，從此一發不可收，至今藏品已近千幅。格雷斯認為月份牌畫展示了舊上海獨特的一面，她將月份牌製成書簽、撲克、海報和明信片，還舉辦展覽會，在當地掀起了一股收藏老上海懷舊物的熱潮。還有一位美籍華人張燕鳳女士在收藏月份牌方面也頗有名聲。她也是出於喜愛而開始收藏，等集藏到一定數量後便自然而然進入到整理研究的新境界。張燕鳳女士從1992年開始收藏月份牌，雖然起步時間比格雷斯要晚，但藏品數量卻要超過她。值得驕傲的是，張燕鳳早在1994年就由臺灣漢聲出版社發行了一本《老月份牌廣告畫》，雖然時間已過去了十餘年，但這本大型畫冊至今仍是這一領域的啟蒙之書。

月份牌的風行距今已遠，而且這一畫種已經隨風而去，今天，存世的月份牌畫已然稀少，原稿就更寥若晨星了。如果說，月份牌印刷物在古物市場上偶爾還能見到的話，那麼，稀罕的月份牌畫原稿就只能到拍賣場上一睹其芳容了。從二十世紀九十年代起，以往以拍賣高檔藝術品為主的拍賣會上開始出現月份牌原稿的身影，並很快成為買家的新寵。1996年，上海國際商品拍賣有限公司獨家推出月份牌原稿拍賣，名家周慕橋的一幅月份牌畫稿拍至3萬元才落槌，釋放出強烈的市場信號。次年，該公司再度推出3幅月份牌原稿，拍賣場上眾多買家展開了激烈角逐，其中杭稚英的一幅《彩樓配》以人民幣4.18萬元（包括傭金，下同）成交，大大超出估價。金梅生的《柳塘綺紅》，畫法細膩，色彩溫和，當年滬上女性風采和

城市生活場景躍然紙上，這幅估價8千元的畫稿經過買家多次爭奪，最後以3.3萬元才成交；金氏的另一副《戲水》畫稿也以1.98萬元的高價成交。「上海國拍」嚐到甜頭，月份牌原稿的拍賣也因此成為他們的優勢品種。2001年春，他們更舉辦了月份牌原稿專場拍賣，金梅生的《花木蘭》、《傘舞》，金雪塵的《木蘭辭》等畫稿無一例外地被藏家以高價拍走。至今，「上海國拍」拍賣成交的月份牌原稿已有約50幅。月份牌畫在國內熱，在國外也毫不遜色，1996年，在紐約佳士德藏品拍賣會上，來自世界各地的幾百幅廣告招貼畫參加競拍，其中一張1932年的《上海快車》月份牌畫原稿，起拍價就高達1.6萬美金。應該說，這些價格已遠遠高出民國時期一般畫家畫作的市場價，這顯示出月份牌畫原稿良好的市場前景。

月份牌畫從清末民初的崛起繁榮到上世紀六七十年代的歸於沉寂，再到二十一世紀初成為人們懷舊戀昔的時尚藏品，正是我們這個社會曲折發展的一幅縮影。在現代媒介尚未發達的年代，商家對月份牌畫的廣告宣傳功能情有獨鍾，將之作為宣傳商品的首選工具，而漂亮時髦的月份牌畫也成為市民們爭相尋覓的珍寶。為此，財大氣粗的商家們競相出高價雇傭優秀畫家進行月份牌創作，以謀取最大的商業利潤，以至於在當年的商圈裡流傳著這樣一句話：一幅好的月份牌畫能支撐一款質量平庸的商品，甚而有可能創造出銷售奇蹟。但經濟的發展是月份牌畫產生的動力，也是其夭折的原因。隨著廣告業的迅速發展和現代媒體的出現，月份牌在商業宣傳上的價值逐漸被削弱，面對眼花繚亂的現代廣告，已經很少再有人會去挖潛月份牌的廣告潛能了。但另一方面，月份牌畫在近幾十年裡卻逐漸成為收藏家們的寵兒，它從廉價的商品附庸升值為收藏界驕傲的白雪公主。這正是商業社會的辯證法，所謂「東邊日出西邊雨，道是無晴卻有情」。

當下社會中的年畫走向

　　在中國的國粹藝術中，年畫是富有特色、頗具代表性的一種。它歷史悠久，影響深遠，覆蓋面廣闊，曾是千百年來廣大民眾代代相傳、綿延不絕傳遞中國傳統價值觀的重要載體之一，承載了中華民族源遠流長的民間文化。雖然，作為一種民間應用藝術，年畫終因時代變遷而成為歷史，但它一旦成為過去，反過來也成為了一種文化，鮮明地表現著某個特定時代大眾的生活方式、審美心理、人生觀念和社會風俗。當我們欣賞著一件件流光溢彩、精彩紛呈的年畫時，我們能從中領悟到什麼？是其中折射出的歷史氛圍、歲月留痕，還是時代風華、社會脈搏？不論怎樣，那該是一種文化，一種品味，一種對往日的追尋，今世的珍惜。正是在這一層面上，年畫永遠不會消失滅絕，除了具有美術價值以外，它還具有研究歷史、政治、風俗和民眾生活心態及思想追求等方面的形象資料價值，是認識過去人們思維模式和文化心理、行為的一個參照系。

｜ 20世紀40年代上海馬路上的月份牌攤

年畫藝術的三次大發展

　　年畫是中國傳統的美術畫種，也是和民間生活關係最密切的一種造型藝術。年畫是隨著年節風俗的演變而衍生形成的，在漫長的歲月裡，由於它的題材符合老百姓的意願，表現的內容迎合了廣大民眾的心理，故受到廣大民眾的深深喜愛，具有著最廣泛的群眾基礎和社會影響。

　　如果回顧一下歷史，我們可以發現，中國年畫藝術曾經經過三次大的發展。第一次是明末清初時期。明末時期，小說、戲曲插圖的勃興對年畫的發展有很大促進，寓意吉慶祥瑞和表現民間風俗的內容得到重視，年畫的創作印製和購買張貼逐漸發展為歡樂喜慶、裝飾美化環境的節日風俗活動，一些年畫的典型題材，如「一團和氣」、「八仙慶壽」、「萬事如意」等已趨於定型。餖版拱花技藝的發明，使年畫的印製更為豐富多彩。中國年畫在數百年的發展流傳過程中，陸續形成了若干個相對集中的中心生產地。各個中心生產地之間在技術上既有交流，同時又適應著各地的風俗習慣，在題材和形式上保持著各自的風格特色，並且對周邊地區的年畫生產以巨大的影響。年畫的幾個最重要的創作基地，如天津楊柳青、山東濰坊楊家埠和蘇州桃花塢，也均在這一時期開始漸趨成熟。楊柳青位於天津近郊，這一帶市肆遍佈、交通便利，為楊柳青年畫的流傳提供了特定的地理條件。楊柳青年畫在明代萬曆年間即有印製，由於製作精良，清代進貢於宮廷，成為年節宮廷的必備用品。在進宮動力驅使下，畫坊聘請畫家作稿，精工細琢遂成為楊柳青年畫的一大特色，雅俗之間得到很好平衡。在此同時，題材面也隨之開闊起來。年畫已不僅是年節中所需要的反映家庭團聚、歡樂祥和、發財致富、敬天地鬼神之類的畫張，而是具有了一定的歷史面和深度的作品。明末姑蘇刻書業的興起，為年畫發展打下了基礎。蘇州一帶物產豐富、生活富庶、環境優越、人才薈萃。江南運河的暢通、市鎮的興起、商業的繁榮、文化的發達，為桃花塢年畫的繁榮提供了十分有利的條件。清乾隆年間人稱盛世，此時的蘇州，商賈雲集、百貨充盈，桃花塢年由此進入最繁盛時期，並以宏大的場面、雄偉的氣勢表現

第一部分｜最後一抹輝煌

第一部分 最後一抹輝煌

城市的繁榮景象成為其主要特色。清康、乾年間國泰民安的社會局面，為年畫的大規模發展打下了堅實的基礎，而通俗小說和戲曲的風行，為年畫作坊提供了豐富的創作素材，年畫匠人們據此創作了大量以歷史故事、神話傳說、戲曲人物和演義小說等為主要內容的作品，這也成為清代年畫的一個重要特徵。而在表現形式上，由於受到利瑪竇和朗世寧等傳入的西洋繪畫風格的影響，西方明暗透視技法在年畫創作中開始得到應用，有的作品在畫面上還刻印上了「仿泰西筆意」等字樣，年畫也因此成為清代西風東漸的一個窗口。第二次大發展是清末民初時期。當時，內憂外患接踵而來，國內外各種矛盾日趨激化，社會結構發生巨大變化，經濟、文化得到畸形發展，形成了錯綜複雜的社會局面。作為這種社會激變最前沿陣地的上海，小校場年畫恰在此時脫穎而出，煥發出奇異的神采，清末民初時期也因此在傳統年畫的發展史上成為最後一個繁榮階段。當時上海舊校場一帶經營年畫的店鋪工廠有幾十家之多，俗稱年畫街，最負盛名的年畫莊有飛影閣、吳文藝、沈文雅、趙一大、筠香閣等。這些店鋪除由民間藝人生產傳統年畫外，還聘請上海知名畫家周慕橋、何吟梅等參與年畫創作，生產以反映上海租界生活和洋場風俗為題材的作品，逐漸形成風格獨特的「舊校場年畫」。這些年畫多取材民眾普遍關心的事物景觀，充滿生活氣息，迎合了新興市民階層的需要，堪稱年畫史上濃墨重彩的一筆，上海也因此成為當時江南一帶最大的年畫生產基地和貿易市場。進入民國，世風嬗變，工商業得到空前發展，加之新的印刷技術和美術技法的引進和推廣，大量石印年畫成為主流形式，尤其以鄭曼陀、杭稚英為代表的月份牌年畫，以其色彩豔麗柔和，形象細膩逼真而廣受歡迎，形成了一道獨特的「年畫風景」。月份牌年畫的應運而生，在某種程度上促進了木刻年畫向石印、膠版印製的發展。第三次大發展是20世紀70年代末到80年代中晚期。當時十年「文革」剛剛結束，百廢待興，人心思定，而社會文化娛樂活動則相對單調，年畫藝術恰逢其時，得到蓬勃發展。無論是領袖人物、英雄模範、還是山水名勝、花木走獸，無論是歷史題材、神話傳說、還是當代先進、普通百姓、都紛紛登上年畫，琳瑯滿目、美不勝收，極一時之

盛。當時全國出版的年畫品種每年有5千種左右，印數達到8億張之多，成為城鄉人民不可缺少的精神食糧。但這一切俱已成為過去。滄海桑田，時至今日，年畫已被無情地擱淺在資訊社會的岸邊，那些曾經有過的輝煌和容光也已成了美麗的回想。

電腦時代的年畫命運

自20世紀90年代起，中國的現代化、全球化、工業化和城鎮化正在以前所未有的速度發展，在它們的衝擊下，同時也由於長期遺留的精神桎梏作祟，我們的民間文化正在慢慢地枯萎和死去。綜觀世界，發展中的國家和民族，在文化上往往會自我卑視和輕賤，會盲目抄襲強勢經濟國家的文化，而對自己的文化喪失自尊和自信，甚至把國際化和西方化混為一談。在時下這個社會新聞、時裝雜誌、商場厚黑和理財指南充當文化主角的時代，西方文化一湧而入，速食式、消費式的商業文化像沙塵暴一樣彌漫了中國人的精神空間，民間文化彷彿已成為一個失蹤已久的棄兒，以至於在很長時間裡，談論年畫、剪紙等等之類似乎成了一件不合時宜的事情。經濟全球化引發的強勢文化對民族文化的衝擊，造成了一種相當普遍的誤解，認為過去的文化就是落後的老土文化，只有現世的文化才是有價值的先進文化。令人感慨的是，這種思想在相當多的人群中，尤其是青少年中幾成為共識。這正是作為中國民間文化重要一脈的年畫逐漸消亡的社會背景和重要原因。

從本質上來說，年畫是屬於農耕文明的，但我們現在面對的卻是一個火箭取代馬車，電腦取代算盤的時代，而年畫的「韻味」顯然更屬於馬車和算盤。在全球化和現代化的處境下，農耕文明已趨於瓦解，作為農業社會生活品的年畫實際上已經淪為消亡之物。它和現代人的生活日益脫節，相反文化性卻逐漸顯現，成為與歷史記憶相連的收藏品和裝飾品。作為民間文化之一的年畫，根植養育它的土壤是百姓的日常生活，一旦離開了市井狀態、世俗式樣，它也便從民間文化轉變成歷史文化，脫水褪色成為需

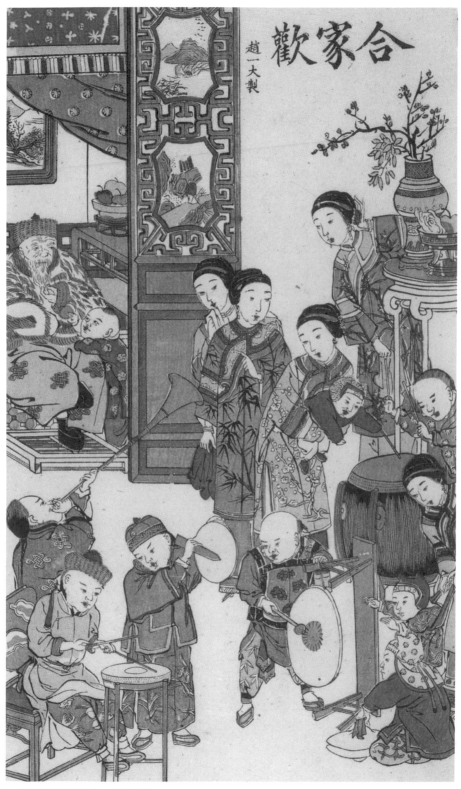

| 小校場年畫代表作之一《闔家歡》

要保護的文化遺產。即便在某些鄉村還有生產，它也成了讓人參觀、被人收藏的精細工藝品，而喪失了當年的粗獷率直、飄逸自若乃至套色不準、線條漫漶等等年畫特有的那種原汁原味。其實，消亡的遠不僅僅只是這些，古人司空見慣的常識，今人生疏如隔世，古人習以為常的風俗，今人不屑如潑水，我們的民間文化正在逐漸失去養育滋潤它的土壤。

　　民間文化的這種式微乃至消亡，還體現在細節的流逝或者被遺忘上面，也就是說，我們喪失的不僅是物質本身，同時連無形的精神記憶也一起流失了。一種民俗的消亡，往往先是寄予這種民俗的功能消失了，然後才被人們放棄。這是民俗漸漸地淡出人們生活的常見方式。拿年畫賴以生存的過年習俗來說，讓我們仔細想一想吧，那些過去屬於享受過程的樂趣如今還存在多少？以往從臘月開始準備年貨的漫長過程，現在已被濃縮到了在超市中的幾個小時集中採購；以往須親力親為的年節除塵，如今也樂得花錢雇個鐘點工代勞；過去年夜飯的熱鬧忙碌，也化為了今天飯店酒樓的圍桌一餐；以往整個長長的過年節假，現在只剩下了從初一到初三的這三天法定假日；過去「新衣冠，肅佩帶」，先祭拜祖宗，再走訪親朋的過年習俗，今天又有多少家庭還在遵守沿續？年畫是以前過年時家居牆壁上必不可少的裝飾物，代表了闔家團聚的快樂和對美好未來的憧憬，如今城鄉百姓的傳統住房已漸為現代的新居所取代，隨著人們審美情趣和家庭裝飾觀念的轉變，還有多少人會在精心粉刷的牆壁上去張貼一張畫紙？我們生活在一個急劇變化的時代，無數我們曾經習以為常的生活方式就這樣在不知不覺中被淡化遺忘。任何一種民俗都是和生活方式相聯繫的，生活方式的改變註定了很多民俗的消亡，年畫就這樣風光不再，漸漸遠離人們的視野，慢慢枯萎。我們不得不承認，現代的時尚潮流已經將生活格式化了，更多的人願意追求經濟效益、金錢關係和物欲享受，而難有一份心平氣和的心境去關注我們的民族文化，享受它的藝術薰陶，感受生活的美好。

年畫已成為一種昔日文化

一個國家或一個民族，它最迷人的地方，恐怕不是外在的景觀和建築，而是彌漫於這個國家、這個民族中的文化氣息和特有的生活方式。尊重傳統不能僅僅只是一句空話，它要求我們保留對過去生活的敬畏。當推土機把舊城區變成空蕩蕩的平地，開始新的建設時，常常意味著把原來這個城區中經歷了成百上千年才凝聚起來的文化氛圍和精神土壤也一筆勾銷，而這些城區文明的恢復遠不像重建一座花園或一條街道那樣容易。上個世紀以來，那曾經緊緊糾結於人們風俗生活的年畫，已漸漸隨著社會風習的變更而衰微消亡。於是，這年節必不可少的應用性的裝飾物，已變為一種昔日的文化，已然失去了它的魅力舞臺。民間文化生存的環境既然已經改變，那麼，依附於環境的文化走向消亡就是可以預料的事情了。從這個意義上來說，中國年畫的重振復興、再現輝煌似乎已不太可能。但當事物成為過去並化為歷史時，它的文化價值卻會逐漸顯現出來，並變得愈來愈珍貴。這當屬社會發展之必然。

年畫是中國民間文化的一個重要分支，有人對它摒棄不屑，也有人拿它來重溫懷舊，不管怎樣，它永遠是中國傳統文化的重要一脈。在日益走向現代化的今天，過分強調傳統會了無生氣，完全放棄則令人無所適從。如果我們將它理解成「一些值得保留珍視的東西」的話，也許會瞭解所謂傳統的真正含意。

第一部分　最後一抹輝煌

新中國年畫《練好身體，加緊生產》，金肇芳繪。

江南蠶絲業的繁盛畫卷
——以上海小校場年畫為例

　　中華文明源自黃河流域，中原腹地也一直是群雄逐鹿之所，不僅在政治上具有舉足輕重的戰略意義，其經濟重心之地位亦不可撼動。然自唐以降，隨著五代十國連年戰亂及其後宋朝遷都南下，中國經濟經歷了一次自北向南的重心轉移，此次南移在中國古代經濟史上意義非凡，有多本專著專門論述此一過程。[1]在此，我們無意做經濟學上的探討，重要的是，從此，吳越地區一改以往偏遠落後的局面，一舉成為朝廷最主要的賦稅來源，而一個風景如畫、稻香滿溢、櫓聲飄蕩的江南亦成為文學作品中一再稱頌的富庶之地。這首先要歸功於南方傳統產業——稻業和漁業的穩步發展，正所謂「魚米之鄉」是也，但其實「魚米」之外，蠶絲業的後來居上才是江南經濟騰飛的決定性因素。自唐以後，這裡的蠶絲織造工藝和成品質量就全面趕超中原地區，尤其是太湖流域的杭嘉湖地區，出產的絲綢質地輕柔、色澤明媚，遠近聞名。宋朝大量絹帛織錦的消耗，多依靠四川和東南兩地供給，而在東南各路中，又尤為依仗蘇浙一路，據1074年的上供記載，已達九十八萬匹，占全國上繳總量的四分之一多。[2]到了明清時節，蠶絲業在江南地區更是全面鋪開，幾乎家家戶戶都種桑養蠶、拉絲織錦，小小一個蠶繭儼然已成為江南一地的經濟命脈。這一現象在民間年畫中同樣有所反映，在我們看到的數百幅小校場年畫中，題名為《蠶花茂盛》的就不下十幅，剔出畫面完全重複的，也有六幅之多，這些畫作或描繪養蠶過程，或刻畫蠶花娘娘，或祈禱豐年收成，把濃濃的民俗浸潤在飽含期冀的吉祥時令畫中，繪成了一派江南蠶絲業盛景。

　　那麼，所謂蠶花究竟是指什麼？按詞典檢索，蠶花有這樣幾個解釋：（1）指蟻蠶。（2）方言。指蠶繭。（3）養蠶期間，蠶農為討吉利，

[1] 唐宋經濟重心南移問題的提出始見於張家駒《中國社會重心的轉移》一文，其後學界屢有爭議。張家駒《兩宋經濟重心的南移》（湖北人民出版社1957年）及鄭學檬《中國古代經濟重心南移和唐宋江南經濟研究》（嶽麓書院2003年）都是這方面的專著。

[2] 參見周匡明主編《中國蠶業史話》，上海科學技術出版社2009年5月，第139頁；章楷《蠶業史話》，中華書局1979年，第17頁。

稱一般野花為蠶花。（4）蠶忙季節上市的一種小蝦。然而，辭典上的解釋雖說俱有出處，也都不錯，但總讓人有隔靴搔癢之感。其實，廣泛點說，蠶花就是蠶桑生產的代名詞，而「蠶花茂盛」無非是希望「蠶絲大豐收」[3]，也正是帶著這樣古樸的願望，產生了如許多《蠶花茂盛》年畫。下面，我們就看圖說話，從這一幅幅年畫細細品說江南養蠶風俗。

首先來看上洋筠香齋出品的《春蠶勝意》和吳文藝出品的《蠶花茂盛》這兩幅年畫。雖是不同年畫商出品，但畫面內容大致相同，皆是一妙齡少女騎在馬上，身後錦旗飄蕩，上書「馬」字，只是方向恰恰相反，乍一看，很像是一組對畫。那麼，這位明眸善睞的少女究竟是何人？和馬有什麼關係？又如何能保佑「蠶花茂盛」呢？我們都知道，養蠶是一件非常辛勞而高風險的農活，整個過程充滿了很多不確定因素，任何一個小小的失誤，都有可能造成歉收，因此在沒有科學方法抵禦這些不確定因素之前，蠶農們只能依靠全能的蠶神，祈禱風調雨順，蠶絲豐收。《春蠶勝意》和《蠶花茂盛》這兩幅畫就反映了江南地區的蠶神崇拜現象，細緻刻畫了蠶農心中敬若神明的蠶花娘娘，每到養蠶時節，蠶農都會在家中張貼這類年畫，以祈平安。

在中國，被譽為蠶神的有好幾位，最古老的是嫘祖，人物典出《史記》，有云：「黃帝居軒轅之丘，而娶於西陵之女，是為嫘祖。嫘祖為黃帝正妃，生二子，其後皆有天下。」但這段話中並沒有提到嫘祖「教民養蠶」。把創造養蠶絲織的光環加到西陵氏頭上，是從南北朝時北周奉嫘祖為先蠶加以祭祀開始的。後北宋劉恕在編撰《通鑒外紀》時，考證到《隋書》中有關北周「進奠先蠶西陵氏神禮」的記載，便在書中寫道：「西陵氏之女嫘祖為帝元妃，始教民養蠶，治絲繭以供衣服，而天下無皴瘃之患，後世祀為先蠶。」[4]此說一出，代代相傳，嫘祖就這樣一直被當作先蠶氏的原型，各地還紛紛興建蠶神廟，奉祀嫘祖，香火極盛。

[3] 顧希佳《東南桑蠶文化》，中國民間文藝出版社1991年，第114頁。
[4] 參見周匡明主編《中國蠶業史話》，上海科學技術出版社2009年5月，6頁。

左 ｜ 馬頭娘娘1
右 ｜ 馬頭娘娘2

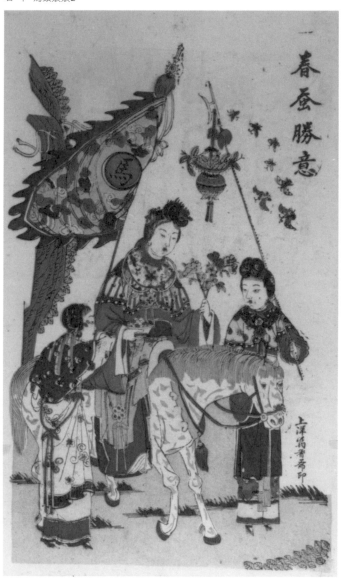

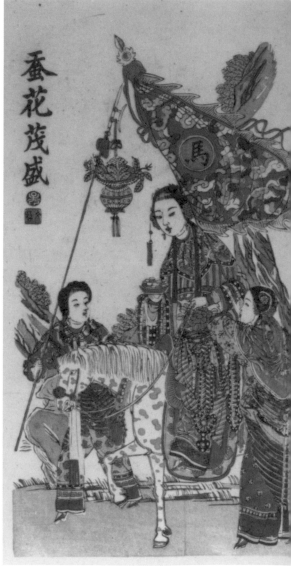

但嫘祖信仰主要在北方比較盛行，江南一帶，蠶神廟中奉祀的一般都是馬頭娘、馬明菩薩，其形象多為一女人披馬皮，或一女人騎馬，即《春蠶勝意》、《蠶花茂盛》兩幅畫中騎在馬上的少女。至於為什麼蠶和馬會有聯繫，有人說因為蠶身柔婉而頭似馬，即「蠶與馬同氣」。但蠶與馬真正開始結合，並造出人身馬首的蠶馬神，則始於一則流傳廣泛的民間故事。晉人干寶編著的《搜神記》卷十四中對其有詳細記載，白話翻譯如下[5]：

　　傳說太古時，有個做官的人遠征在外，家裡沒有別人，只有一個女兒。有一匹公馬，由女兒親自飼養。女兒獨身一人，寂寞無聊，思念父親，就開玩笑對馬說：「你能為我接父親回來，我就嫁給你。」那馬聽到這話以後，就掙斷韁繩奔去，直到父親的地方。……父親因為畜牲這樣通人性很不平常，餵養它格外豐厚，但是馬卻不肯吃。每看見女兒進出，它就又喜又怒，顯得十分興奮，用蹄扣地，像這樣不止一次。父親感到奇怪，暗底裡問女兒怎麼回事。女兒把經過一一說了，以為一定是為了這個緣故。父親說：「這事不要再講了，怕人家知道了，丟咱家的臉，你暫且不要出入。」於是埋伏著用弩把馬射死了，把馬皮曝曬在庭院裡。父親再次出征，女兒與鄰家的姑娘在馬皮附近遊玩，用腳踩著馬皮說：「你是畜生，還想娶人做媳婦嗎？招來屠宰剝皮，何苦呢？」話還沒說完，馬皮突然豎起，把女兒捲起就走。……過了幾天，發現在一棵大樹的枝葉間，女兒和馬皮都已經化成了蠶，在樹上作繭。這繭又厚又大，與平常的蠶不一樣。鄰家的婦女取來餵養，收到的絲多出幾倍。於是就把這種樹稱為桑。桑是喪的意思。從此，百姓競相種桑養蠶，今世所養的就是。

　　魏晉以後，此故事廣泛流傳，逐漸形成祭祀「馬頭娘」的風俗，既有設立小廟專門奉祀的，也有在蠶農家中奉祀的。祭祀定於農曆十二月十二日舉行，據說這天是蠶花娘娘的生日。湖州一帶，用紅、青、白三種顏色的糯米粉捏成米粉團（紅色係摻入的南瓜漿汁；青色係摻入「年青頭」一

5　參見上海古籍出版社1995年版《搜神記》卷十四《女化蠶》的故事。

江南蠶絲業的繁盛畫卷—以上海小校場年畫為例　091

第二部分　年畫風情

類的野生嫩草汁；白色則為純糯米粉），做成各種形狀的團子，如：騎在馬上的馬頭娘、桑葉上的龍蠶、一絞絞的繭絲、一迭迭的元寶、鯉魚、公雞等等。長興一帶，則習慣在蠶花生日「請蠶花」。在這一天的晚飯前，用一隻蒸罈，放兩顆雞蛋、一碗豬肉、四個團子，以及酒盅筷子、一張蠶神碼、一幅排錠（紙錢）；然後由當家人將這一蒸罈的祭品端到大門外，焚香燭禮拜，當場焚燒蠶神碼和排錠。桐鄉一帶，則往往在這天做繭圓（一種米粉圓子）祀蠶神，這一帶的繭圓是繭形的，有黃、白兩種，黃的摻入南瓜漿汁揉成，隔水蒸煮。除了蠶花娘娘生日這天，也有在清明前後，即蟻蠶孵出這一天，奉祀蠶神的，俗稱「祭蠶神」；有做絲完畢、採繭以後，奉祀蠶神的，俗稱「謝蠶神」。[6]小滿前後，蘇州先蠶廟還會演劇三日祀蠶神，男婦觀者，熱鬧異常。沈雲《盛湖竹枝詞》：「先蠶廟裡劇登場，男釋耕耘女罷桑。只為今朝逢小滿，萬人空巷鬥新妝。」[7]

除了祭祀蠶神，還有各種各樣祈願蠶花茂盛的風俗活動，如戴蠶花、接蠶花、掃蠶花地等等，還催生了蠶貓這一富有

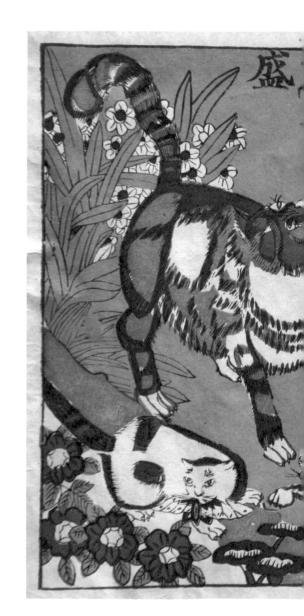

6　參見顧希佳《東南桑蠶文化》，中國民間文藝出版社1991年，第126-127頁。

7　姜彬主編《吳越民間信仰民俗》，上海文藝出版社1992年，第358頁。

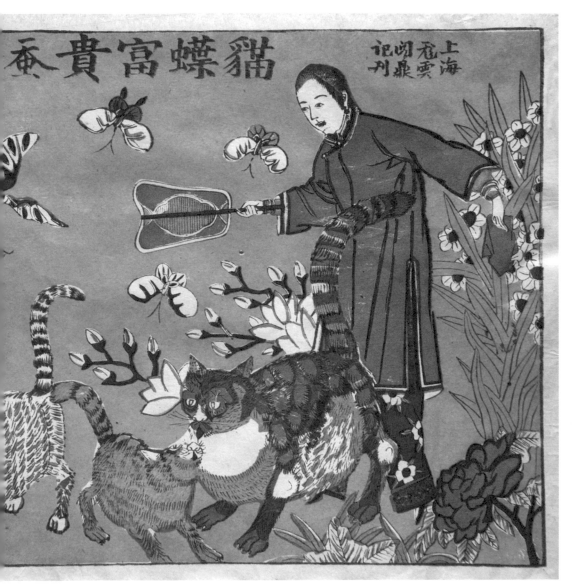

貓蝶富貴，蠶花茂盛

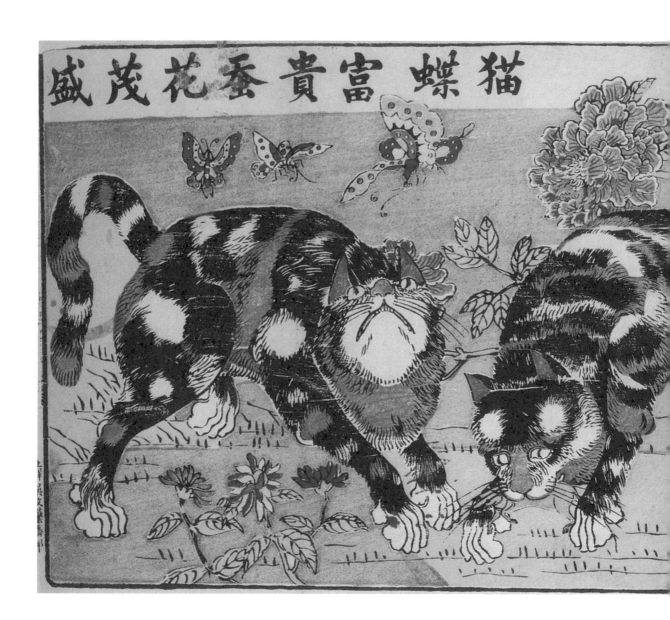

猫蝶富貴花蚕茂盛

| 貓蝶富貴，蠶花茂盛

民俗特色的避邪物，不僅具有象徵意義，也有現實意義。對於蠶農來說，最痛恨的動物莫過於老鼠，因為老鼠不僅喜歡吃蠶，還要咬蠶種紙，咬蠶繭。而老鼠的天敵就是貓，所以杭嘉湖一帶的蠶農幾乎家家都養貓，而且在養蠶之初打掃蠶室時，也很注意堵塞鼠洞。然而，似乎還嫌不夠，一般蠶農還會上街買一兩隻泥塑彩繪的蠶貓放在蠶室裡，或者買兩張印有蠶貓的糊蓬紙貼在襯幼蠶的蠶蓬上，這才安心。也有的蠶貓圖是印在白色宣紙上張貼在蠶室牆壁上的，小校場年畫中三幅畫有蠶貓、取名《蠶貓茂盛》的畫應該都屬此列。這幾幅圖雖然構圖、設色略有差異，但在意象上卻如出一轍：碩大的蠶貓、飛舞的蝴蝶、盛開的蠶花，滿滿的畫面充滿吉祥之感，在祈願蠶花茂盛之餘，取其耄耋（貓蝶）富貴的諧音，寄託長壽延年的祝願。

說完這幾幅寓意吉祥的《蠶花茂盛》，我們再來看一幅孫文雅店鋪出品的《蠶花茂盛》，與前幾幅從多個角度反映民間蠶神信仰不同，此畫則讓我們對彼時蠶農生活有了直觀感受。這幅畫截取養蠶過程中幾個重要階段──蠶種、上山、收繭、烘繭、收子，細緻描繪，糅合成畫，完整清晰地展現了蠶農繁忙辛勞的農作生活。設色明豔、刻畫生動，稍懂養蠶知識的人不看旁邊說明也能分清各個畫面內容，但是對於多數對此陌生的外行人，還是有必要結合畫作簡單介紹一下從蠶到繭的過程。

每到清明前夕，蠶農便把在陰涼處小心地存放了一冬的蠶種紙拿出來，孵化蠶子，蠶紙由人體加溫，晚上或者放在被窩裡。幾天後蠶寶寶就會咬破

i 清朝活財神大開聚美廳

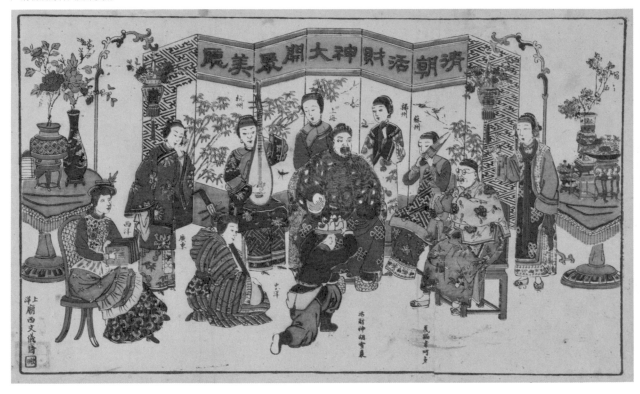

黑色的外殼，慢慢鑽出來，剛孵化的蠶身體是褐色或赤褐色的，極細小，且多細毛，樣子有點像螞蟻，所以叫蟻蠶。孵化後，蟻蠶被均勻地放在暖房子裡的蠶匾中，即畫中大大的圓形草編籃筐，並將嫩桑葉切細撒入餵養。蠶食桑量極大，幾乎一刻不停地吃，每天要餵食4至5次，並且隨著進食，越長越大，越長越白。但有時牠的食欲會突然減退乃至完全禁食，懶懶地將腹足固定在蠶匾上，頭胸部昂起，不再運動，好像睡著了一樣，這就是進入了「休眠」狀態。眠中的蠶，外表看似靜止不動，體內卻進行著蛻皮的準備，眠起後蠶會蛻去一層舊皮，進入到一個新的成長階段。剛孵化的蟻蠶稱為一齡蠶，每蛻皮一次增加一齡，一般江南飼養的皆是四眠蠶，也即要休眠四次，蛻四層皮，直到五齡蠶時才開始吐絲結繭。蠶寶寶到了五齡末期，就逐漸體現出老熟的特徵：先是排出的糞便由硬變軟，由墨綠色變成葉綠色；食慾減退，食桑量下降；前部消化管空虛，胸部呈透明狀；繼而完全停食，體軀縮短，腹部也趨向透明，蠶體頭胸部昂起，口吐絲縷，左右上下擺動尋找營繭場所，這時就可以考慮給蠶上蔟了。

上蔟——畫中說明為上山，就是將熟蠶收集，移放到合適的蔟具上讓其吐絲營繭，是整個養蠶過程中最為關鍵的一步，直接關係到蠶繭質量。蔟具種類繁多，包括有紙板方格蔟、塑膠折蔟、蜈蚣蔟等，雖然紙板方格蔟上結出的繭品質最為優良，但從畫面看來當時蠶農還是普遍採用原始蔟具製作法。一般先用杉木、竹竿、蘆簾等材料搭好山棚，再把梳理乾淨的稻草刈去頂端細嫩部分，中間束緊旋轉成形，豎立在山棚上，供蠶上蔟用。俗稱湖州把（禾帚把）。[8]即圖中X型的稻草垛，一般高50公分，上圓口徑35公分，下圓口徑28公分。熟蠶置放在蠶蔟的上半部。熟蠶上蔟後，開始吐出的都是亂絲，粘結在蔟器上，做成一個鬆鬆的繭網，作為結繭的支架，再不斷吐絲加固繭網內層，直到稍具繭型輪廓後，才變成∞字形吐絲，真正開始結繭過程。經過差不多兩天兩夜不眠不休地吐絲，繭型基本完成，蠶的體軀大大縮小，蜷縮在蠶繭中，一個潔白厚實的繭就結成了。

8　顧希佳《東南桑蠶文化》，中國民間文藝出版社1991年，第25頁。

接下來，就進入收繭階段，此時的蠶繭稱為鮮繭，鮮繭收下後，要馬上進行處理，不然10多天後就會化蛾，大大影響繭的產量和品質。因此一般還要經過一道烘繭過程，即圖中展現的，用高火烘烤籃中的鮮繭，去除水分，殺死蠶繭中的成蟲。經烘烤後的蠶繭稱為乾繭，這樣的繭易於儲存。鮮繭也可以不經烘乾，直接進入水煮繅絲過程，一方面利用水的高溫殺死繭中的蠶蛹，另一方面通過加熱，使蠶絲中的大部分膠質蛋白溶於水中，從而起到分離纖維，順利抽出蠶絲的目的。繅絲是一道工藝要求十分嚴格的工序，水質、水溫及浸泡時間等因素都會影響蠶絲的品質。原始的繅絲方法，是將蠶繭浸在熱盆湯中，用手抽絲，捲繞於絲筐上。其後，隨著技術革新逐步出現了手搖紡車、腳踏繅絲車乃至清代晚期採用機械化生產的繅絲廠。畫中雖沒有展現繅絲這一步，但一個用盆湯蒸煮蠶繭的畫面顯示此時蠶農還停留在手工繅絲的階段。

然而，不管是烘乾還是蒸煮，都是把蠶蛹扼殺在蠶繭中，不讓其化蛾，但為了繁衍後代和可持續發展，一般蠶農會選擇一部分種蠶讓其化蛾交配，產下蠶子，這就是最後一步——收子。蠶蛹在繭中約十天後，就會羽化成為蛾破繭而出，出繭後，雌蛾尾部發出一種氣味引誘雄蛾來交

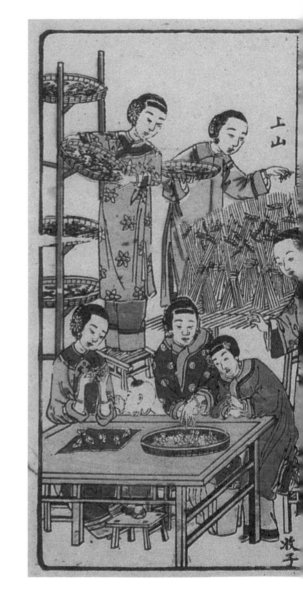

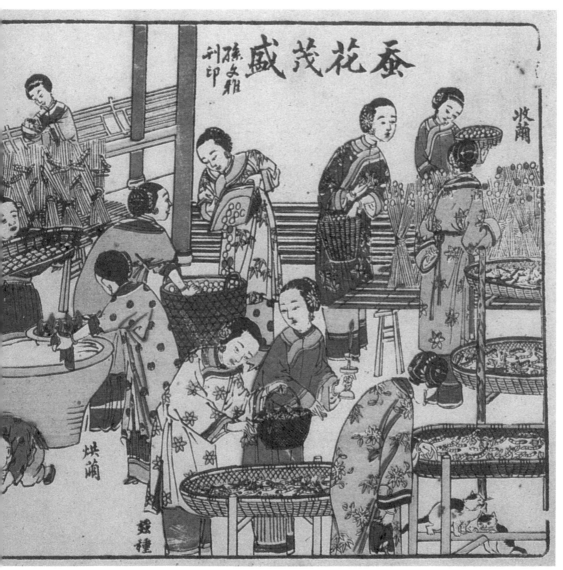

蠶花茂盛

孫文雅
刊印

收繭

烘繭

蠶種

尾，交尾後雄蛾即死亡，雌蛾約花一個晚上可產下約500個卵，然後也會慢慢死去。蠶農將桑皮紙承接蠶子，即為蠶種紙，妥善保存一冬後，到來年春天又開始了一個輪迴。

這張《蠶花茂盛》圖展現的是最為完整、傳統的養蠶過程，從做種到繅絲，蠶農無不親力親為，但自清朝後期，這一產業有了更多的細分，很多蠶農不再做種而直接從市場採購，桑葉也直接從葉商處購買，而更大的推進動力來自於1843年的上海開埠。從前江南生產的蠶絲主要用於內需，只有很少一部分會運輸到廣州出口，但自上海開埠後，因其地理位置貼近江南傳統產絲區，水路運輸非常便捷而廉價，蠶絲貿易中心迅速由廣州轉移到了上海。從1845年到1853年，上海生絲出口量迅速由5146擔上升到68776擔，而同期廣州的出口量則從5430擔下降到3662擔，逆轉是絕對的。[9]但與出口量日益增長相對應的，卻是生絲價格的一路下跌，從1867年每擔407兩直降到1886年每擔294兩。[10]這裡就要提到一個在小校場年畫中出現過的人物，即《清朝活財神大開聚美廳》中描繪的「活財神」胡雪巖。胡雪巖乃晚清著名商人，初時以錢莊起家，後協助左宗棠開辦企業，將經營範圍擴至絲、茶出口及外國機器、軍火進口等，至同治十一年（1872年），其下阜康錢莊支店達20多處，布及大江南北，資金2000萬餘兩，田地萬畝。《清朝活財神大開聚美廳》描寫的是事業正如日中天的胡雪巖，威儀地端坐廳堂，旁有江南各地、乃至東西洋美女為其吹拉彈唱助興。然而，就是這位「活財神」，最後竟也落得家財散盡、抑鬱而終的慘劇，而導火索正是生絲貿易。光緒八年（1882年），胡雪巖在上海開辦蠶絲廠，耗銀2000萬兩，生絲價格日跌，據他觀察，主要原因是華商各自為戰，被洋人控制了價格權。於是百年企業史上，第一場中外大商戰開始了。先是胡雪巖高價收購當年出產新絲，無一漏脫，外商想買一斤一兩而莫得，無奈之下向胡說願加利一千萬兩如數轉買此絲，胡非要一千二百萬兩不可。正當雙方都達到忍耐極限，勝負立判之時，中法戰爭爆發，市面

[9] 李明珠著《近代中國蠶絲業及外銷》，上海社會科學院出版社1996年，第82頁。
[10] 李明珠著《近代中國蠶絲業及外銷》，上海社會科學院出版社1996年，第92頁。

突變。危急之時，國內絲商未能團結一致，新絲仍為外商所收，胡無法，反而重求外商收購舊絲，外商趁機殺價。胡考慮舊絲如再存放定會變質無用，不得已只能如數賣給外商，虧損銀兩達八百萬。屋漏偏逢連夜雨，先前胡雪巖曾代上海道邵小郵向外商借過一筆款子，這時剛好到期，外商怎肯放過擔保人胡雪巖，逼胡代為償還。各地錢莊資金周轉不靈，胡雪巖營絲虧本風聲迅速傳開，迎來了各國各地大規模的擠兌風潮。十一月，各地商號倒閉，家產變賣。接著，慈禧太后下令革職查抄，嚴追治罪。悲憤中，胡雪巖於光緒十一年（1885年）去世。

　　這場中外商戰終以胡雪巖的全盤落敗而落幕，連胡雪巖這樣家財萬貫、背靠大山的「紅頂商人」都鬥不過洋商，洋人對華商的全面壓制由此可見一斑。然而，雖然洋商對中國的盤剝讓人切齒生恨，但是由於洋商進駐而帶來的生產技術的革新卻是值得肯定的，繅絲廠的開辦就是對傳統蠶絲產業的一次巨大改革。已知的上海第一家繅絲廠，是1862年由怡和洋行創辦的，但很快就宣告倒閉。其後，旗昌絲廠、怡和絲廠、公和永絲廠相繼開辦，雖然面臨技術工人缺乏和生絲銷路問題等諸多困難，但都度過了艱難的創業期。到1901年，上海共有23~28家繅絲廠，7800~7900部繅絲車，平均每廠278~340部。[11]小校場年畫中有一幅《湖絲廠放工搶親圖》，雖然此畫重點在於刻畫一種戲謔的滑稽場面，而非展現絲廠本身，卻依然可以從中追尋到當年絲廠的一些特色。首先不管繅絲廠從何地採購鮮繭，都要標榜自己所產生絲為「湖絲」（浙江湖州府出產的蠶絲），皆因自明代起湖州蠶絲就以其上佳質地聲名在外，其中又以產於鄉村市鎮七里（輯里）村的蠶絲質量最佳，被稱為「輯里絲」，在市場上很受歡迎，比一般絲價為貴，天長日久，「湖絲」就成了上等蠶絲的代名詞。其次，從畫中湖絲廠廠房牆上可見「英商倫華絲廠」幾個大字，但其實這個絲廠是由華商葉澄衷於1893年投資開辦的。雖然最早的幾家繅絲廠確由外商投資開設，但在世紀遞嬗時外商投資的重要性迅速減退，那時大多數外國絲廠轉

[11] 李明珠著《近代中國蠶絲業及外銷》，上海社會科學院出版社1996年，第183頁。

第二部分　年畫風情

到了中國人的控制之下。1911年，上海絲廠中僅有5家為歐洲人所有，西方所有權往往是名義上的，因為中國的所有者和投資者會使用西方名稱和商標做擋箭牌，這樣做的目的，部分是為了受到通商口岸企業的治外法權保護，部分是為了取得使用為外國市場所熟悉的西方商標的優勢。當買辦或官員開始接管一家絲廠的所有權時，他們往往設法隱瞞事實，使它仍保持著為西方人所擁有的外觀。[12]再次，從這張圖中還可以看出，當時在絲廠工作的幾乎都是女工，這和《蠶花茂盛》系列圖中蠶農無一例外都是女性如出一轍，所謂「男耕女織」，養蠶絲織歷來被看作女子之事，連蠶神也是女性，近代絲廠以女工為主也就不足為奇了。

　　當然，繅絲廠的特色遠不止以上幾點，對蠶絲工業的衝擊更是影響深遠，而蠶絲業在中國近代工業發展中的地位也是一言難盡。小校場年畫中表現的，只是江南蠶絲業的若干側面，但僅只這些側面，已經可以看出這是一個關乎經濟、文化、民俗等多個方面的議題，而雖然僅憑這些《蠶花茂盛》年畫不可能廓清彼時江南蠶絲業全貌，卻是絕佳的圖片資料，對於依靠文字、資料、表格譜寫而成的近代蠶絲史，是一種不可多得的補充。

[12] 李明珠著《近代中國蠶絲業及外銷》，上海社會科學院出版社1996年，第188頁。

圖像刻繪的民俗
——小校場年畫《打連廂》和《蕩湖船》賞析

　　常說中國歷史源遠流長，中國文化博大精深，然而滿目所及多是帝王將相的歷史，文人騷客的墨蹟，真正平頭百姓的喜怒哀樂卻鮮有所聞，而年畫恰恰是對這一宏大敘述體系的有力補充。雖然在正統繪畫藝術史中不見經傳，因其圖案雷同、設色豔麗、大量複製而為一般學者所輕視，但其實，有一部分更接近風俗畫的年畫，以寫實手法刻畫了當時普通百姓生活的一個斷面，因而具有珍貴的史料性。在小校場年畫中，這一優點表現得尤為明顯，其地域特殊性和時代特殊性決定了它比其他傳統年畫基地更與時俱進，更貼近生活。年畫不僅是一種民俗，更是一種載體，原汁原味地保留了當時社會風貌，在那個影像記錄匱乏的年代，有時甚至起到了紀實的作用。為高雅文化所不屑關注的民間藝術，恰恰為當時社會留下了珍貴的圖像資料，《打連廂》和《蕩湖船》就是其中之例。這兩種民間舞蹈無不有其悠久歷史，並在其漫長發展過程中呈現各種不同形式，乃地方曲藝精粹之代表，然而如今之人對其卻知之甚少，加之舞蹈藝術流傳的特殊性（必須言傳身教、難以借助紙筆記載、無法留下動態影像），一些細節隨著年代流逝就此改變或消逝，幸而在年畫中還能看到一點當年原貌，雖然亦是經過藝術加工和誇張。不過，在細說這兩幅年畫之前，鑒於今人對這兩種民間舞蹈的陌生感，有必要先簡單介紹一下。

　　首先來說說何謂打連廂。談及「連廂」，一般人都會引述清代文士毛西河在《西河詞話》中的一段話，其略云：「金作清樂，仿遼時大樂之制。有所謂『連廂詞』者，帶唱帶演，以司唱一人、琵琶一人、箏一人、笛一人，列坐唱詞。而復以男名『末泥』、女名『旦兒』者，隨唱詞作舉止。如『參了菩薩』，則末泥祗揖。『只將花笑撚』，則旦兒撚花類。北人至今謂之『連廂』，曰『打連廂』、『唱連廂』，又曰『連廂搬演』。大抵連四廂舞人而演其曲，故云。」[1] 其後，清梁廷枏在《曲話》中也沿

[1] 毛奇齡《西河詞話》卷二第七頁，《西河詩詞話》，開明書店。

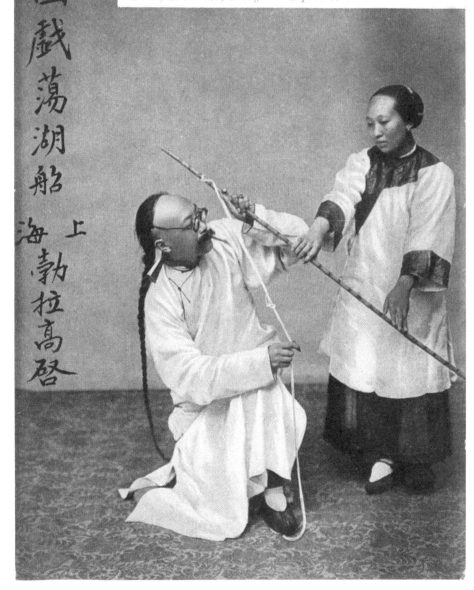

中國戲蕩湖船 上海勃拉高啓

Chinese Comedians

1972 Alterocca Terni Italia)
N. 28, C. Bracco, Shanghai - Ripr. riservata

用了這一說法：「古人歌舞者各自為一，兩不照應，至唐人柘枝詞、蓮花
鏇歌，則舞者所執，與歌人所歌之詞，稍有照應矣，猶羌無故實也。至
宋趙令時作商調鼓子詞譜西廂記傳奇，始有事實矣，然尚無演白也。至董
解元作西廂搊彈詞，曲中夾白，搊彈念唱，統屬一人，然而尚未以人扮演
也。金人仿遼之制而作清樂，中有連廂詞，則扮演有人矣。然猶司舞者不
唱，司唱者不舞也。」[2]這些都是清人描寫金時連廂表演的情況，落筆之時
年代相隔已久，是否準確還待定論，但就所寫文字看來，和我們現在普遍
認知的打連廂頗為不同。首先，當時「連廂詞」是一種高雅的清樂，且表
演時歌舞分司──歌者不舞、舞者不歌；而現在的「連廂舞」則是一種廣
泛流傳於鄉村，在節慶時節上演的歌舞節目，表演時載歌載舞，場面熱鬧
歡騰。最重要的是，這兩段文字都沒有提到連廂表演的標誌性道具──連
廂棍，一根長約三尺、比拇指略粗的竹竿，兩端鏤成三個圓孔，每一孔中
各串數個銅錢，也即《打連廂》一畫中前排四人手持之竹棍。這是連廂表
演最具特色之處，表演時舞者手持花棍，忽上忽下，時左時右地揮動，敲
擊肩、背、肘、膝、手、足等，不斷打擊出有節奏的響聲。然而，不論是
毛西河還是梁廷枏，敘述中都沒有提及這點，他們說的打連廂更像是一種
曲牌名，戲味濃郁，至於以後如何演變成了一種群眾舞蹈，無可考證，有
可能這一藝術輾轉流傳到民間，各地從中吸取養分結合自己的風俗加以改
編，並借用「打連廂」這一名稱，最終形成了各具特色的連廂舞。

　　而除了打連廂之外，這一舞種還有其他眾多叫法，比如霸王鞭、打蓮
湘、金錢棍、打花棍等等，其中霸王鞭和打蓮湘是用的最多的。霸王鞭的
淵源據說可以追溯到西楚霸王項羽，當年項羽與劉邦相約「先入咸陽者王
之」，後項羽一路所向披靡，每攻下一城池，便站在馬上，揮舞馬鞭，高
歌競舞，舞至酣時，命士卒折木為鞭再舞，共同歡慶勝利。其恢宏之狀，
激昂之情，吸引和感染了當地百姓，百姓紛紛效仿。於是這種歡慶勝利的
即興舞蹈形式，就由軍營傳播到民間，逐漸演變為一種傳統舞蹈節目。當

2　梁廷枏《曲話》卷四第十二頁，《曲話》，有正書局，中華民國五年七月。

第二部分　年畫風情

然這只是傳說，卻也寄託了普通百姓的美好願望。清代《百戲竹枝詞》中有對霸王鞭表演的詳細描寫，其詞云：「窄樣春衫稱細腰，蔚藍首帕髻雲飄；霸王鞭舞金錢落，惱亂徐州疊金橋。」原詞還有題注曰：「徐沛伎婦，以竹鞭綴金錢，擊之節歌，其曲名《疊斷橋》，甚動聽。行每覆藍帕，作首妝。」[3]將此描繪場景與《打連廂》一畫互相比照，倒是頗為貼切，可見打連廂與霸王鞭其實質一般無二，只是同一舞種的不同稱謂而已。

　　而把「打連廂」叫做「打蓮湘」則在江浙一帶最為普遍，翻開《中華舞蹈志·江蘇卷》和《中國浙江民族民間舞蹈詞典》，都只見「打蓮湘」而無「打連廂」，為何會有這一演變？究其原因也無可考證，倒有幾點因素可以參考。首先江南乃多雨多水之所，又是蓮花盛開之地，民間舞蹈流傳時以同音詞代替的例子屢見不鮮，蓮湘二字不僅字形更加優美，且符合煙雨江南的意蘊，時日一久便約定俗成承襲下來。其次，則很有可能是吸取了蓮花落的元素，所謂「蓮花落」即是盲人乞丐行討而唱的戲文，蓮花本是吉祥花，蓮花「落」，意味著衰敗，所以是落難人唱的小調。它本是北方乞丐乞討時演唱的一種曲藝，僅用竹板按唱，有時一人，有時二人，二人唱時乞婦常手持青竹竿用以串村驅犬，表演時也可舞竿配合，同時也有扭腰踩步等簡單動作。明代嘉靖年間在山東出現了「金錢蓮花落」，藝人手持串有金錢的花棍，唱時應節而舞，已與後來的蓮湘基本相同。[4]雖然此「蓮花」與彼「蓮湘」在表演細節上不盡相同，卻有異曲同工之妙，都是借綴於竹竿之上的銅錢發出聲響助打節拍，從這點而言，說「打蓮湘」之「蓮」字演變對「蓮花落」有所借鑒順理成章。

　　介紹完打連廂的歷史淵源和各種不同稱謂，再回到這幅年畫中來看。首先，此畫雖然描繪的明顯為江浙一帶風物，用的卻是「打連廂」這一名稱，而非江浙地區流行的「打蓮湘」，說明很有可能當時還沒有形成從「連廂」到「蓮湘」的轉變，沿用的還是較為傳統的名稱。而從其畫面表現的舞蹈方式來看，也與我們現在熟知的蓮湘表演有很大區別。如今，「打連廂」一般

3　李振聲《百戲竹枝詞》霸王鞭，《中華竹枝詞》卷一第74頁，北京古籍出版社1997年。

4　《中華舞蹈志·江蘇卷》193-194頁，學林出版社2007年。

| 蓮花棒（汪美中攝）（《中國民族民間舞蹈集成》，中國ISBN中心1994年出版）。

都於節慶時分在開闊場地上列隊表演，人數眾多，場面宏大，氣氛熱烈。廣場上可組成十字、井字等隊形，隨著男女交錯對擊，一起一落，節奏鮮明，動作活潑。而連廂棍的製作也更加用心，除了在竹竿上穿銅錢外，還在竹竿兩端安上彩色鞭穗，有用麻製的，也有用紅綢、絲線製作的，舞動時不僅可以聽到銅錢撞擊的「嘩嘩」聲，更可欣賞彩穗飛舞的熱鬧場景。但從《打連廂》一畫看來，從前的連廂表演似乎並非如此，與今相比更為安靜而優雅，首先表演場地並不開闊，只是一個茶館或飯館的包間，人數也不多，僅有兩對男女互相敲擊連廂棍翩翩起舞，另有兩人打著銅線串助唱，舞者動作輕柔飄逸，扇子與連廂棍互相交錯，煞是好看。北面木椅上還坐有夫婦兩人，一邊品茶，一邊觀看，神情安逸，其前景和從前富貴人家聽堂會差不多。這一畫面，倒是很接近毛西河在《西和詞話》中描繪的情景，如此看來，直到繪作年畫之時，打連廂還是一個小型範圍的清樂表演，載歌載舞，清雅幽靜，對比現在熱鬧喜慶的連廂表演，頗有一些時光流逝中不可逆轉的更改，耐人尋味。

第二部分　年畫風情

說完打連廂，再表蕩湖船。現在人們普遍熟知的「蕩湖船」是一種民間舞蹈，又名「採蓮船」，北方稱「跑旱船」，流傳地區極廣，尤其在水網密佈的江浙一帶，更是盛行。關於它的起源，民間傳說是為了紀念大禹治水之功。當時洪水氾濫，禹教人疏泥造船，戰勝洪水後，船筏擱淺在陸地上，孩子們推來推去玩耍，後來人們將此作為一種表演形式，遂形成舞蹈。[5]也有傳說，是受了採蓮勞作的啟發，後人用竹篾和紙紮成採蓮船的模樣，用繩子把紙船負在雙肩上，模仿採蓮時的情景，把水上的勞動情景搬到岸上來表演，逐漸演變成「蕩湖船」舞。[6]不論起源如何，至少蕩湖船早在唐代已經流行，到了明代，蕩湖船的道具——船體已被裝飾得勝似南京秦淮河上的畫舫，十分豔麗堂皇。而至清一代，其舞種更為成熟，表演時的舞步、演唱的歌曲，乃至所用的船體和穿戴的服飾也已經定型，還形成了各種流派，每當元宵時節，便會泛舟河上，擊船起樂，或者在廟會的舞臺上，進行旱船表演。

蕩湖船的表演形式，雖依據各地風俗不同稍有差異，但大體相似，都是一條

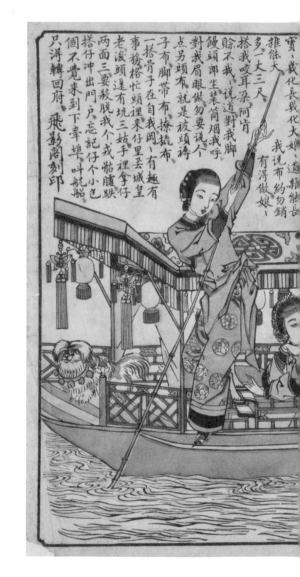

5　《中國民族民間舞蹈集成・上海卷》195頁，中國ISBN中心1994年。
6　《中華舞蹈志・江蘇卷》173頁，學林出版社2007年。

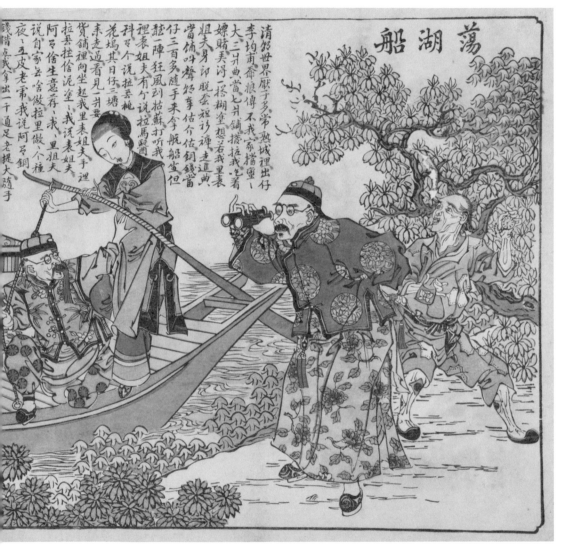

蕩湖船

第二部分　年畫風情

上 ｜ 打蓮湘（黃大鑫攝）（《中國民族民間舞蹈集成》，中國ISBN中心1994年出版）。
下 ｜ 打蓮花（張偉民攝）（《中國民族民間舞蹈集成》，中國ISBN中心1994年出版）。

船，兩個表演者，一扮漁姑稱旦（亦稱阿姐），身駕一條竹編製的小船；一扮漁翁叫丑（亦稱百挑），手握一根木槳。「蕩」與「逗」是該舞的主要表演特點。所謂「蕩」，即是表演者的一舉一動，始終呈現船的晃動，如「行船步」、「迎浪步」、「蕩步」等，襯托出粼粼波光駕彩舟，口唱山歌慶豐收的喜悅情景；而「逗」則是通過漁翁一顛一簸的挑逗來體現，他與漁姑兩人一問一答、一唱一和，戲謔詼諧、幽默精彩。除此類兩人表演外，也有三人一組的，即在船娘和艄公之外，再加一個艄婆幫腔，還有再增加兩個挑花旦者，發展成五人表演的。有時，一個場上甚至會有幾條船、幾十個人同時進行表演，場面蔚為壯觀。

表演時用的花船，長六尺，寬二尺七寸，高四尺五寸，槳長四尺，銀色。初時以紮紙糊，後將紙糊改用綢布糊製。船幫為白色，船中央用彩綢紮成小亭子。船幫邊上和亭子邊上再配以彩飾。演員站在亭子內表演。旱船表演時，也有把船體做成鰱魚形狀的，更具觀賞性。

這是最普遍的蕩湖船表演，而年畫《蕩湖船》表現的卻是其中特殊的一種——蘇州蕩湖船，這也是蘇劇的一種，由花鼓灘簧改作和仿作，多屬一旦一丑的對子戲，除《蕩湖船》外，還有《賣橄欖》、《馬浪蕩》等。演出中有時也穿插一人獨唱的小曲、二人對口講唱的滑稽段子和一人單唱的段子（藝人稱之為「賦」），以能及時編唱時事新聞而風行一時。《蕩湖船》是其中比較出名的一段，講述常熟遊手好閒的紈褲子弟李君甫因賭敗家，在外生計無著，從蘇州乘船回家，沿途與船娘龍德官唱曲調笑，對話滑稽詼諧，妙趣橫生。例如李君甫與龍德官見面時的一段對話：「河裡蕩來蕩去的阿是擺渡船？」「岸上縱來縱去的阿是偷雞賊？」「呸，哪有這麼漂亮的擺渡船？」「那你是什麼船？」「這裡是蕩湖船。」一路上，李君甫負責逗笑，龍德官則穿插演唱，並被點唱各種小曲，包括《五更調》、《四季調》等等。船至常熟，李君甫登岸，龍德官則駕船返回蘇州。此劇乾隆時已流行，光緒年間崑劇名旦周鳳林，以及後來的京劇名丑蕭長華先生亦常飾演李君甫一角，均用蘇白演唱。

蕩湖船表演時阿姐龍德官的主要道具是船，用細竹竿紮成，長約九尺，分前艙（約三尺六寸）、中艙（約二尺四寸）、後艙（約二尺四寸），兩頭稍窄（前約尺餘，後近二尺）。中艙紮有高約三尺的艙棚，棚有頂，阿姐立在其中，並將繫於船幫的兩條綢帶套於雙肩，再用雙手扶幫操作。船體周圍紮有綢布，並用綢帶、排鬚、流蘇，彩球等裝飾。百挑李君甫的道具為長約四尺半的木槳，其中槳柄、槳板長度各約一半。服飾則無嚴格規定，阿姐一般穿彩色大襟上裝，寬腳褲，腰紮綢帶頭紮小辮。表演動作首先要把船蕩起來，操船的阿姐在表演時腳步要穩，腕力要勻，身腰要活。做到「旱船遙似泛」，忽高忽低，如載波上。百挑動作幅度較大，要靈活熱情，與阿姐緊密配合。基本動作有「蕩船」、「戲水」、「上灘」、「劃槳」、「搖船」等。[7]

　　除表演外，蘇州蕩湖船的唱詞是其一大特色，多為即興填詞，語言通俗流暢，間以俚語。《蕩湖船》一畫中有一段寫於其上的文字，原汁原味再現了當時的說表聲腔，現全文摘錄如下：

　　　　清朝世界厭子多／常熟城裡出仔李均甫／爺娘傳不我／家檔蠻蠻大／三爿典當七爿鋪／撥拉我／吃著嫖賭弄得一搭糊塗／想若我裡表姐夫／身郎脫套短衫褲／走進典當鋪／叫聲朝奉估介估／銅錢當仔三百多／隨手來拿航船坐／但聽一陣狂風到姑蘇／打聽我裡表姐夫／有個說拉馬醫科／有個說拉爿（篤）桃花塢／其日仔三塘來走過／看見一爿要貨鋪／裡向坐起我裡表姐夫／手裡拉爿挫捨泥塗塗／我說表姐夫／阿有捨生意薦薦我／我裡表姐夫說／自家要啥做／拉裡做做個種夜夜互／皮老虎／我說阿有銅錢借點我／拿出一千通足老提大／隨手就拿生意做／賣仔五顏六色另頭布／打好一個小包裏／大街大巷勿敢走／私街小衕喊賣布／看見一位娘娘立門戶／喊我賣布客人裡向坐／我說娘娘要賣啥個布／娘娘說／我裡阿大做身短

7　《中華舞蹈志・江蘇卷》175頁，學林出版社2007年。

衫褲／阿要幾花布／我說晤㑚（你篤）寶寶幾花長／幾花大／娘娘
道雜能長／雜能大／我說布約勿銷多／一丈三尺有得做／娘娘搭我
咬耳朵／阿肯賒不我／我說道／對我腳饅頭郎坐／裝筒煙我呼／對
我眉眼做／勿要說個點另頭布／就是被頭褥子布／腳帶布／撩攪布
／一搭骨子在自我／岡岡有趣有事務／格忙頭裡來仔裡㑚（篤）城
皇老／後頭還有炕三姑／手裡拿仔兩面三／要殺脫我個戎骷顱／跌
搭仔衝出門戶／忘記仔個小包個／不覺來到下牽埠／叫航船只得轉
回府。

　　很明顯，這是地道的蘇白，一定要用吳儂軟語道來，才文從字順，悠
揚動聽，並通曉其意。這段蘇白大抵說的是常熟紈褲子弟李君甫，散盡家
財後來蘇州投奔表姐夫，做起布料生意，又被煙花女誘騙，乘船倉皇出逃
的故事。照內容看來，這應該只是《蕩湖船》一劇的開場交代，其後就應

現代蕩湖船表演（陸大傑攝）（《中國民族民間舞蹈集成》，中國ISBN中心1994年出版）。

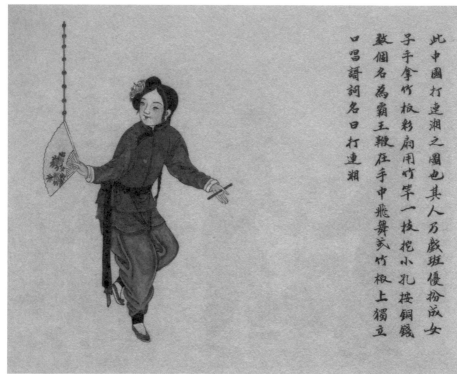

此中國打連湘之圖也其人乃戲班優扮成女
子手拿竹板彩扇用竹竿一枝挖小孔按銅錢
數個名為霸王鞭在手中飛舞或竹板上獨立
口唱詩詞名曰打連湘

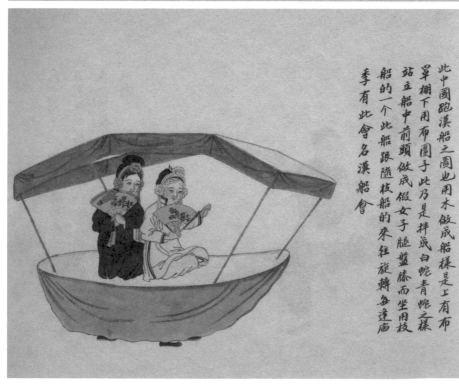

此中國跑漢船之圖也用木做成船樣是上有布
草棚下用布圍子此乃是扮成白蛇青蛇之樣
站立船中前頭做成假女子腿盤膝而坐用枝
船的一个此船跟隨枝船的來往旋轉每逢雨
季有此會名漢船會

該上演李君甫與船娘龍德官對唱的戲碼，但是他們之間的念白說些什麼，曲子又唱些什麼，畫中並沒有交代。不過，從這開場白中已經可以看出，《蕩湖船》作為一部取悅普通百姓的灘戲，其故事情節多少有點豔俗之氣，富家子弟花天酒地，窮困潦倒後上街賣布，被煙花女子調笑追打，這正是市井小說熱衷的題材，而其後李君甫在船上，與龍德官的對唱也絕不乏調情的意味，但這也正是年畫商選擇這一題材作畫的原因。吳地水鄉風光配以泛舟江南女子，本已足夠情致，但畫匠意猶未盡，還在旁添加一手拿望遠鏡定目窺視泛舟女子的老爺，這是《蕩湖船》原劇中沒有的設定，從側面烘托了船娘龍德官之美豔無雙，也增加了整幅畫戲謔嘲諷之感，符合普通市民的審美傾向。

其實，不論打連廂也好，蕩湖船也罷，清末民初之際在上海都有流傳，如今，上海金山廊下的打連廂頗為出名，經常進行表演。但從這兩幅年畫來看，描繪的應該都是姑蘇景致，蘇州桃花塢年畫與上海小校場年畫的承繼關係毋庸贅言，因此雖然此畫內容並不直接與上海相關，但其所體現的從年畫到戲曲乃至整個民間民俗文化向上海轉移的趨勢卻至關重要（這一趨勢大概從太平軍佔領蘇州造成大批難民遷入上海開始），而更重要的是，則是為現在致力於研究民間戲曲歌舞的專業人士，留下了寶貴的圖像資料。

第二部分 年畫風情

小校場年畫中的吳方言

　　小校場年畫的特色之一就是創作有不少反映新型市民生活的畫作，如《新出夷場十景》、《新刻希奇一笑圖》、《新出清朝世界十怕妻》、《市井各業》等等。這些畫作，不同於傳統年畫對農村風俗的描繪，而是將著力點轉向彼時上海這一轉型社會中出現的種種新氣象，充分適應了新湧現的市民階層的趣味；更有意思的是，這些畫作不僅在題材上獨樹一幟，還往往從旁配有解讀畫面的注釋文字。這些文字，細細推敲，無不帶有明顯的吳方言區特徵，不但讀來親切有趣，加深了對畫作的理解，也為我們瞭解那時的方言特色積累了寶貴的素材。

　　所謂吳語，通常指江浙話，其範圍主要包括江蘇南部、上海市和浙江省大部，另外在安徽省和江西省也有小塊的分布。按照語言學家趙元任先生的觀點，「吳語的特點，首先在於具有一些共同的語音特徵。最突出的而且最典型的，是閉塞音聲母按發音方法分為三套，而不是通常的兩套，即傳統音韻學所說的『全清』、『次清』、『全濁』，用現代語音學的術語說，就是不送氣清音、送氣清音和濁音」。[1]這是音韻學上的劃分。關於此問題的深入分析，可參見趙元任先生1928年出版的著作《現代吳語的研究》，在此我們不做過多闡釋。只是要明確一點，吳語作為一種方言，有其鮮明特徵，藉此特徵，可以與其他方言畫出涇渭分明的分界線。然而，在只見其字，不聞其聲的年畫作品中，我們很難從文字讀音上去判斷用了何地方言，幸好，每地方言總有一些自身特有的習慣用語，只要一看到這些辭彙，立刻就會感受到濃濃的地方風味。比如請看《市井各業》一畫中為每種職業配的文字說明：

　　　　歲底要帳窮相罵，元旦多穿皮袍褂，
　　　　路上遇見稱恭喜，俯腰曲背說好話。

[1] 趙元任《吳語對比的若干方面》，《趙元任語言學論文選》，清華大學出版社1992年10月。

木匠司務本姓翁，貪做生意修馬桶，
娘娘尿急要等用，可憐今朝不完工。

栗子竟然用糖炒，又香又甜滋味好，
一筐只賣十四文，吃了當心脫眉毛。

家住無錫本姓覃，專門在此打打鐵，
終日只聞叮噹聲，風箱拉得無休歇。

鋸匠司務心算巧，大樹可以分得小，
一個坐來如此低，一個立得只樣高。

文綢褲子遮黑灰，又不破來又不□，
只賣青□三百六，買去包你不吃虧。

家在蘇州本姓戴，六月天時賣蒲扇，
不論細巧象牙柄，倘自壞了我能配。

我是專？銅匠擔，每日上街無須喊，
忽聞後頭有姣聲，害得區區魂飛散。

我姓蔡來叫月娥，等在碼頭搖擺渡，
今朝有了大生意，挑水老頭要吃醋。

洋煙上癮實情告，只得挑擔賣白果，
一個銅錢買三粒，寒天可當小手爐。

　　這幾段文字粗看起來和官話差別不大，即使非吳方言區的人，不用解
釋也讀得明白。但在第一行就出現了「窮相罵」這一頗具地方特色的辭
彙，「相罵」表示「吵架」，在蘇州話裡還有「窮相罵，急相打」這一俗
語，意思是人窮了容易吵架，急了就要打架，用在此處則形象地表現出年
末收賬時拿不出錢來的窘迫。其後，「司務」（師傅的諧音）、「今朝」
（表示今天）、「脫眉毛」（吳方言區形容東西味道鮮美，有鮮得來眉毛
要落脫的說法）、「只樣高」（這樣高的諧音）等詞語，也打上了鮮明的

吳語痕跡。並且，如果用吳語從頭到尾將
其讀一遍，就會發現，這些說明不但排列
異常工整，每段四句、每句七字，平仄音
韻也頗為規範，凡一、二、四句皆押韻，
句式有點類似於當時風行的竹枝詞。竹枝
詞源起於四川東部和湖北西部沿江一帶的
民歌，唐代詩人劉禹錫將其納入文人詩歌
創作體系，並開創了《竹枝詞》這一詩
體，其後，宋、元、明、清直至民國，歷
代詩人學者都有傳世《竹枝詞》問世。至
清代中晚期，作者群體日眾，上至達官貴
人，下至底層小吏，但凡懂點文墨的知
識分子，皆拿起筆桿投入到竹枝詞的創作
中去，借此一抒心中塊壘。由於其詩體簡
單，沒有格律上的諸多限制，特別適合表
現晚清急劇變動中的社會出現的新事物，
寫作題材也越來越廣泛，從風土人情到社
會生活的各個方面，包括重大歷史事件都
紛紛入詩。上海開埠以後，一般小報文人
也喜歡用它來描繪洋場新事物，一時蔚為
成風[2]，而把一些俗語、俚語寫進竹枝詞
中也屢有先例。因此，這幾段說明文字雖
沒有標明為竹枝詞，但從格律看來應是借
用了竹枝體，寥寥數語，寫盡各行各業人
士的各種酸甜苦辣，為本已甚為滑稽的畫
作更添幾分趣味。與這幅年畫相類似的還

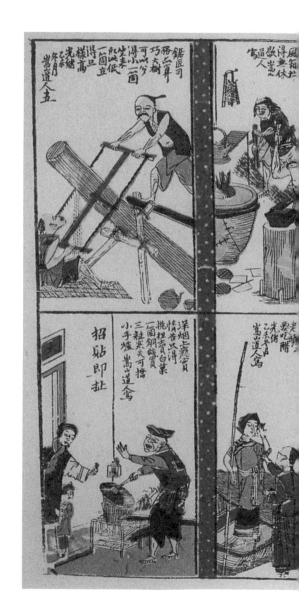

2 關於此類作品可參見顧炳權編著《上海洋場竹枝
詞》，上海書店出版社1996年。

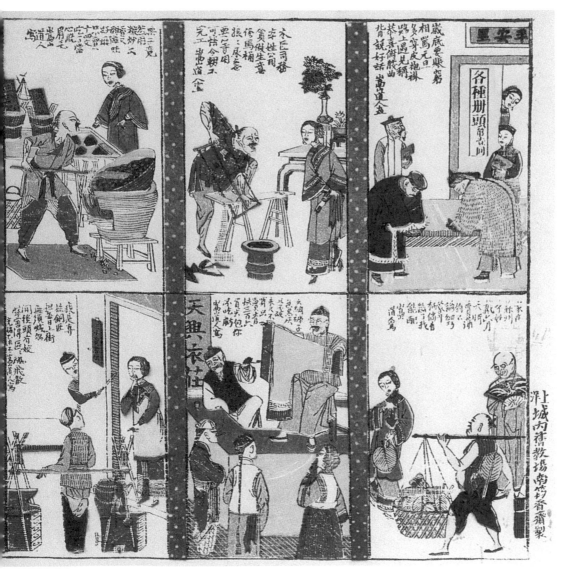

有同樣落款為嵩山道人的《三百六十行》系列，每幅畫描寫一種職業，並配上詩句說明，如描繪算命先生，就寫「先生家住在松江，肩背弦子走四方，怕羞使弟叫算命，我姐何日配夫郎」；寫賣蘐其的，則是「常州蘐其天下曉，恒順貨真價最巧，倘若諸公遇此過，買來送送思相好」；還有江湖賣藝的，則寫「江湖之中算奎首，笑殺傍邊王老頭，好在此碗能自轉，廣東娘娘不肯走」，嚴謹的詩體格式與樸質的市井語言相結合，充滿了底層市民喜聞樂見的喜劇因素，給人以撲面而來的真實生活感。

有一點需要注意的是，這裡我們一直用吳語來統稱小校場年畫中所運用的方言，但其實吳語內部語系也有許多細微差異，比如蘇州話、上海話、寧波話、常州話等等，聽來就不盡相同。那麼，要是細究一下，這些說明文字究竟偏向於何地方言呢？如果根據年畫出版地歸屬，自然應該是上海方言無疑，但仔細品品，卻不僅和現在的上海話有所區別，還有幾分蘇白的味道。這就要說到上海方言形成的淵源問題了，一般以為存在有「新老」兩種上海話，「老上海話」從七百多年以前南宋形成名為「上海」的人口聚落開始，到現在還存在於上海城區四周的郊區；另一個是從上海開埠以後隨著上海城區快速發展而形成的城區「新上海話」。[3]這一「新上海話」形成於1843年上海開埠後之繁華居住區，至20世紀20年代後期基本定型，其標誌性變化就是原來韻母讀[e]的「半、盤、男、穿、占」等字變讀為[ø]（安）韻，此後隨著時代變化，又不斷更新、加入新辭彙，其使用範圍也從中心城區向郊區四周輻射，最終取代以松江方言為基礎的「老上海話」成為上海話的代表，並在20世紀中葉逐步取代蘇州方言在吳語區的權威地位，成為吳方言的代表。

我們現在可見的小校場年畫大都出版於19世紀末至20世紀初，正處於「新上海話」的形成期。這一時期的語言特點，就是開埠後從四方大量湧入的外籍移民成為語言革新的主要推動力量，尤其是太平天國運動期間逃難而來的江浙人士，上述年畫說明中曾頻頻出現「無錫」、「蘇州」、「常州」、「松江」等上海周邊城市地名，從此點中也可看出當時城市混

3 錢乃榮《上海方言》，文匯出版社2007年8月，第2頁。

居程度之高。各地人士五方雜處的結果之一就是加速了上海方言的演變進程，乃至最終形成了「新上海話」。一般而言，一個地區的語言總是會隨著時間流逝、社會變遷而改變，但這種改變是極其緩慢的，如同上海方言開埠前幾百年的進程，而自開埠後的迅速演變則與移民城市的形成密不可分。各個地方的人都會不自覺地在上海方言中留下自己的烙印，而蘇浙地區，因為本就人數眾多，加之語言天然的相近，對「新上海話」的形成影響很大，因此當時通用的上海話裡夾雜蘇州方言是很常見的。另外，小校場年畫本就是由蘇州桃花塢年畫藝人大量遷入、重操舊業發展而來的，這一形成軌跡與上海方言受蘇浙方言影響而改變的軌跡是並行一致的，所以年畫說明語言中帶有蘇州味那是再自然不過了。除了移民人口的影響外，另一個在當時對「新上海話」形成產生很大影響的因素就是開埠後社會生活的急劇變化，租界的劃分以及各種新鮮洋事物的出現，不僅衝擊了原先的社會結構，也促進了語言的更新，這一點在年畫中同樣有所反映。比如在《三百六十行》系列中，就描繪了一個新的工種——「西洋鏡」放映師，並在旁寫道「偷片刺刺，餘暇且自憑歌舞而樂觀，數門佳景，足以極視聽之娛」。西洋鏡是從舊時歐美傳入中國的一種逗樂裝置，一個黑黑的大匣子，匣子裡裝著畫片，匣子上有放大鏡，根據光學原理通過暗箱操作可以觀看放大的畫面，內容多為西洋風土人情。舊時上海的弄堂口，經常有放西洋鏡人的身影，花二分錢，或用喝剩的藥水瓶替錢，就可以看十個之內的圖片了。這一裝置傳入中國要比電光影戲——電影早了幾十年，到19世紀末已經催生了一批職業放映者，甚至，上海俗語中還專門有「看西洋鏡」這一說法，指不花錢湊熱鬧圖新鮮，年畫商將其製版入畫足見其緊跟潮流、與時俱進。除了這些新興職業外，一些令人咋舌的西洋風俗也同樣引起了年畫商的注意，比如其中一幅畫就描寫了一位坐轎的婦女，並以戲謔的口吻寫道「婦人坐轎男人走，後面跟隻好獵狗，外洋風俗更稀奇，打躬怎消牽牽手」。在國人看來，女人坐轎，男人走路，已經無比奇怪，還要有獵狗相伴，還要當眾牽手，更是無法想像，也只有在年畫中畫來讓尋常百姓開開眼界，以作奇觀了。

上　｜　新出清朝世界十怕妻
下　｜　新繪馬郎蕩十棄行前

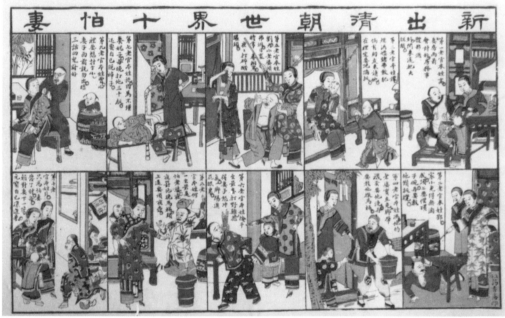

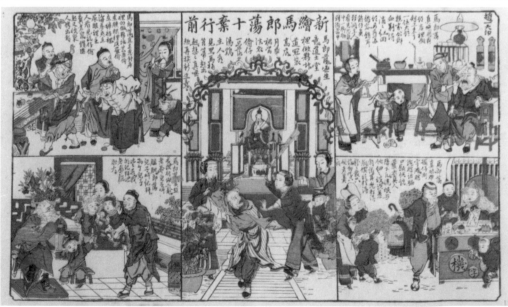

不過就整體看來，無論是《市井各業》還是《三百六十行》系列，其所用的語言與官話還是比較接近的，相較而言，另一則年畫《新出清朝世界十怕妻》中所配的文字，則更有地方風味，用到的俗語也更多：

> 第一老官本姓高，**妻房**面前會討好，
> **房務事體**都周到，閑來還把大腿敲
>
> 第二老官本姓鄧，家小凶得**無淘成**，
> 頭上**要俚頂子碗**，還要教他鑽板凳
>
> 第三老官本姓譚，煙酒嫖賭**弗敢犯**，
> 倘有朋友來請他，夜裡定要**跪踏板**
>
> 第四老官本姓馮，他的老婆實在凶，
> 腳帶襪套要他洗，再要叫他**掇馬桶**
>
> 第五老官本姓劉，六小老婆**頭弗周**，
> **日裡**時常**尋相罵**，夜夜打碎醋罐頭
>
> 第六老官本姓徐，平生最喜打野雞，
> 惹得妻子怒氣沖，一腳踢進屁眼裡
>
> 第七老官本姓施，因為不懂養妮子，
> 每晚打他三十板，還要自己脫褲子
>
> 第八老官本姓何，一生最是怕老婆，
> 夜夜罰他跪馬桶，頭上還要頂夜壺
>
> 第九老官本姓曹，心裡想要討個小，
> 妻子面前說勿出，**瞎三話四**鬼討好
>
> 第十老官本姓貝，只為怕妻發了財，
> 每朝對妻下一跪，元寶自己滾進來

以上用粗斜體標注的都是具有吳地特色的辭彙，有些詞如妻房（妻子）、妮子（兒子）、事體（事情）、弗敢犯（不敢犯）等較常見，容易理解。有些則必須加以解釋才能明白，比如「淘成」是分寸、規矩的意思，而「無淘成」就表示沒有分寸；「跪踏板」又叫「距踏板」（距為跪的口語音），踏板為擱在床前供踏腳的木板，跪踏板則指一種懲罰丈夫的方式，後引申為形容男人懼內；「頭弗周」應是「兜不轉」的諧音，表示不能操縱自如，不能自由活動，與「兜得轉」表示有門路正好相對；「瞎三話四」，表妄語也，猶京語之瞎撩，揚州語之嚼咀也，用信口開河來詮釋最為準確；至於「掇馬桶」，「掇」就是兩手捧著的意思，顧名思義，「掇馬桶」就是手捧馬桶伺候人如廁。[4]這些都是極富地方特色的俗語，用在此處則不僅把妻子的潑辣、丈夫的窩囊表現得淋漓盡致，且喜劇感十足，十分契合畫面。

這幅年畫不但用詞充滿地方風味，畫面內容也頗有地域特色。懼內一詞在中國由來已久，歷朝歷代都有代表人物，可近年來要說到「怕老婆」的地方代表，則非上海男人莫屬。1997年，臺灣女作家龍應臺曾在上海《文匯報》上發表過一篇文章《啊！上海男人》，對上海男人這一世間珍稀品種怕老婆的種種行為做了入木三分的描寫。此文一出頓時引起軒然大波，「上海男人」們紛紛打電話到報社大罵作者「侮蔑」上海男人，上海男人其實仍是真正「大丈夫」。[5]那些義憤填膺的上海男人如果早看到這幅畫，也許就會心平氣和一些，原來「怕老婆」這一現象在上海早有傳統，而且還有過之而不及，諸如做家務、敲大腿、洗襪套都不算什麼，竟然還要鑽板凳、跪踏板、打板子、頂夜壺，簡直就是酷刑。而且這可不是外省人帶著有色眼鏡刻意嘲弄，而是自揭其短、自嘲自笑。在提倡婦女三從四德的舊式社會，很難想像竟有這樣的特例，不過或許正因為稀少，所以才值得入畫。當然，這裡面難免有作者誇張的成分，卻也從一個側面說明晚清以降婦女在家庭生活中地位的提高，起碼「怕老婆」不用再藏著掖著，

4　各俗語解釋參見石汝傑、宮田一郎編著《明清吳語詞典》，上海辭書出版社2005年。
5　龍應臺等著《啊！上海男人》，學林出版社1998年10月，第16頁。

而是可以成為當眾調笑的話題。更有甚者，還有當眾承認的，比如曾在上海就學、曾任上海公學校長的著名學者胡適。關於胡適怕老婆的趣事不少，據說有一次，一位朋友從巴黎捎來10枚銅幣，上面鑄有「P.T.T」的字樣。這使他頓生靈感，說這三個字母不就是「怕太太」的諧音嗎？於是他將銅幣分送朋友，作為「怕太太會」的證章。甚至，他還發表了一番「怕老婆」的「宏論」：「一個國家，怕老婆的故事多，則容易民主；反之則否。德國文學極少怕老婆的故事，故不易民主；中國怕老婆的故事特多，故將來必能民主。」「怕老婆」也要上升到理論高度，還要和民主聯繫起來，的確是學者行徑，不過，這個口一開，倒也是讓普天下怕老婆的男人終於可以長舒一口氣，挺起腰桿也理直氣壯一回了。

　　不過《新出清朝世界十怕妻》一畫中所用的俗語，比較多的還是慣用語和成語，另一幅同樣反映市井百態的《新刻希奇一笑圖》，則運用了俗語的另一類分支——歇後語，與戲謔的畫面互為對照，同樣具有深刻的喜劇效果。歇後語是中國人民在生活實踐中創造的一種特殊語言形式，一般由前後兩部分組成：前一部分起「引子」作用，像謎語，後一部分起「後襯」的作用，像謎底，十分自然貼切。在一定的語言環境中，通常說出前半截，「歇」去後半截，就可以領會和猜想出它的本意。作為一種民間智慧的結晶，幾乎每個方言區都會有具有鮮明地方特色的歇後語，吳方言區自然也不例外，《新刻希奇一笑圖》一畫中就出現了二十多條歇後語，如「醃鯉魚放生——死活勿得知」、「猢裡（狸）精吃糖餅——怪甜」、「屁古（股）浪帶眼鏡——屯光」、「歪嘴吹喇叭——一團邪氣」、「告花子帶眼睛——窮昏」、「麻婆子塔粉——十殺老木」等，不僅生動形象，而且用了不少吳語諧音字，如用「勿」代替「不」，「浪」表示「上」，把「叫花子」稱作「告花子」，用「塔」表示「塗」等，洋溢著濃郁的吳地風情。雖然語言稍顯粗鄙，有些話現在也不用了，但對於瞭解當時底層市民的生活語言卻不無助益。

　　當時類似《清朝世界十怕妻》、《新刻希奇一笑圖》這樣的幽默諷刺畫頗為流行，一些畫報、小報和日報副刊上都會刊行，其中最著名的當

第三冊

先生家佳在松江弦子肩背走回方怕差使命配第日我粗何郎夫

嵩山道人寫

上　∣　三百六十行之一：算命郎中
下左　∣　三百六十行之四：西洋景
下右　∣　三百六十行之五：賣篦子

第十二冊

偷斤刺刺餘殿刺且自憑歌舞而自視佳景區聽之娛製門觀以抱視光偉甲午元宋

嵩山道人作

第十七冊

常州篦箕天下曉恒順貨真價最巧倘若請公遇呲過買呲過送恩相好時至光緒乙未年吳錦增製

嵩山道人寫

屬《點石齋畫報》和《圖畫日報》。《點石齋畫報》刊行時間為1884至1898，《圖畫日報》則是1909至1910，與今見小校場年畫的出版時間（19世紀末至20世紀初）正好相仿，可見此乃潮流所趨，只是因為載體不同，風格迥異。畫報上的多為白描，筆觸細緻清淡，而年畫為木刻或石印上色，線條較粗，色澤濃豔。值得一提的是，《圖畫日報》中還曾闢有專門的俗語畫分類[6]，每幅畫描寫一個俗語，有時還配有較長的文字說明來解釋俗語意思，這點倒與《新刻希奇一笑圖》中用畫作表現歇後語有異曲同工之處，同時也開創了將民間俗語與幽默漫畫相結合的先河，而這一點此後在汪仲賢的《上海俗語圖說》這類著作中又有了長足的發展。

上面說的都是一些描寫洋場新現象的年畫，另有兩幅配說明的年畫——《馬浪蕩十棄行前後》和《蕩湖船》則比較特別，是根據灘簧曲目的情節改編創作的，配的文字也是類似唱詞一般的蘇白，看起來頗為費力。所謂灘簧，乃曲藝的一個類別，清代中葉形成於江浙一帶，有前灘與後灘之分。前灘移植崑劇劇目，將崑劇曲詞加以通俗化；後灘則取材於民間花鼓小戲，表演者三至十一人（須為奇數），分角色自操樂器圍桌坐唱。《馬浪蕩》、《蕩湖船》都是後灘中的代表曲目，相較前灘，更為通俗，更具有喜劇色彩。這裡著重說一下《馬浪蕩》。馬浪蕩，亦作「馬郎蕩」，方言中專指遊手好閒的人。胡祖德《滬諺》卷上對「馬浪蕩，十棄行」的解釋為：「浪蕩，姓馬而綽號浪蕩，謂其一生遊蕩，百無一成。又稱馬郎黨。」[7]灘簧中說的是這個故事，年畫表現的也是這個故事，並且用連環畫的形式詳細描寫了他前後做過的十個行當，每個行當一幅畫，並配有情節說明，以《馬浪蕩十棄行前》當中一幅畫為例，寫的是馬浪蕩在道場的經歷，文字說明為：「馬浪蕩無生意，道士堂裡做夥計，道冠裝高低，月華裙當法衣，偷仔一隻落湯雞，主人看見裡，馬桶掃帚趕出去，想想真無趣，再換新生意。」雖然只有寥寥數語，已經可以看出，用的是地道的蘇白，有些類似當時流行的蘇白小說如《海上花列傳》、《九尾狐》

[6] 關於這部分畫作可參見胡毅華編著《清代俗語圖說》，上海書店出版社2005年。
[7] 胡祖德編著《滬諺》，上海古籍出版社1989年，第72頁。

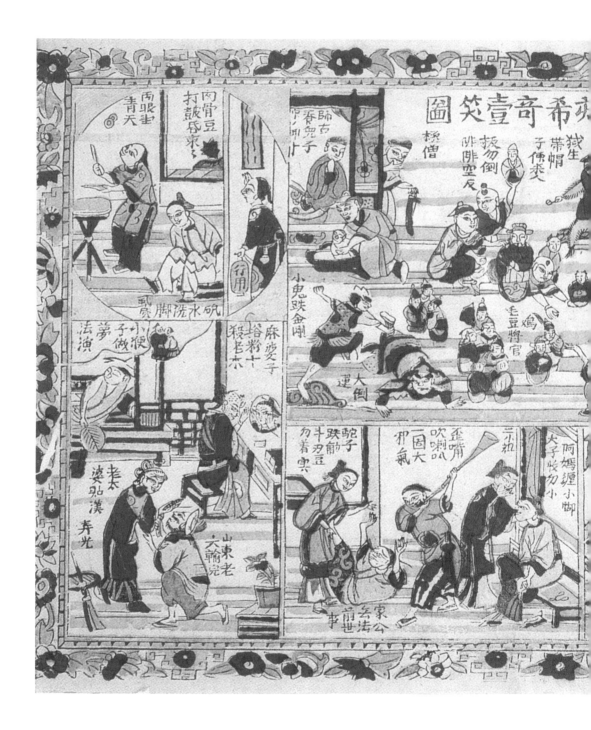

等，只是更為淺顯粗俗一些，迎合了年畫的受眾群體。而這種用一幅幅畫串起故事，每幅都配有情節說明的方式，又初具了以後連環畫的影子。

　　綜上而言，年畫中配有文字多是為了畫面情節需要，而運用具有地方特色的俗語，則不僅貼合百姓生活，又增加幽默感，是當時非常流行的手法。在現代人看來，這種以畫面文字互為交融，表現世情百態的作品，無疑更具有真實感，也為後人探尋當時體層百姓的生活情景和生活語言保存了珍貴的一手資料。

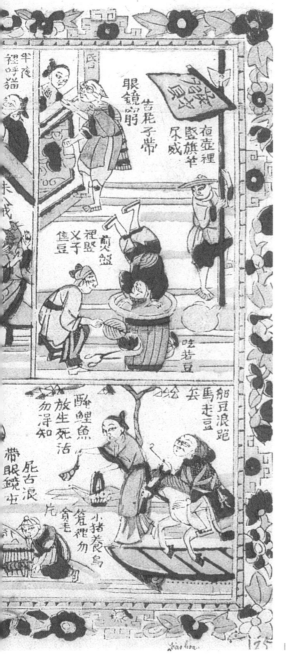

| 新刻稀奇一笑圖

畫中風景
──滬上鐵路誕生記

在眾多小校場年畫中，《上海新造鐵路火輪車開往吳淞》一畫自有其熠熠生輝之處：首先是因為它的題材，生動活潑地刻畫了洋場新事物──火輪車滲入普通民眾生活之情景；其次則是因為圍繞這一題材，先後有多個不同版本的年畫問世，甚至還有《蘇州鐵路火輪車公司開往吳淞》這樣改頭換面的作品，一方面顯示了普通市民對此事的莫大關注，另一方面卻也為釐清其中脈絡留下了諸多疑點。此點容後慢慢細說，先來說說此畫中另一個同樣存疑的問題，標題中的「新造鐵路」指的究竟是哪條鐵路？

自上海開埠以來，鐵路事業的發展頗有一番波折，經歷了從抗拒、對峙到接納、興建的漫長過程。在這一過程中，自天后宮橋到吳淞這短短三十里路上，先後誕生過「吳淞」和「淞滬」兩條鐵路。後人說起，往往將兩者相混淆，其實這兩條鐵路除了線路重合，其他諸如出資人、鋪設之鐵軌、運行之火輪車皆不相同，且其間間隔時間長達22年，可以說是兩條完全不同的鐵路。吳淞鐵路是中國第一條營業性鐵路，由英國怡和洋行投資興建，1874年12月路基動工，1876年12月1日全線通車，1877年10月20日由清廷贖回銷毀。而淞滬鐵路則是由清政府委任盛宣懷主持的鐵路總公司修建而成，1897年2月動工，1898年9月1日建成通車。1904年併入滬寧鐵路，改稱「淞滬支線」，直到1963年2月停止客運。

兩條差不多線路的鐵路，為何先後遭遇迥然不同？建造時間以及由誰投資都是其中關鍵。吳淞鐵路建造於19世紀70年代，雖然此時鐵路已在西方世界逐漸普及，其對於改變世界、促進社會經濟發展的巨大功能也得到廣泛認可，但對於當時中國來說，依然是完全陌生的事物。儘管到洋務運動時期，洋務官僚們看到了鐵路的優越性，但洋人妄圖利用鐵路進一步控制中國、擴大自身利益的野心亦是昭然若揭，出於維護主權方面的考慮，清朝各方堅決反對洋商在中國境內修築鐵路。但洋商並沒有就此甘休，眼看建議、請求、利誘等手段均告失敗，便玩起了瞞天過海之計。1872年，美國駐上海副領事布拉特福成立「吳淞道路公司」，向上海道員沈秉成遞

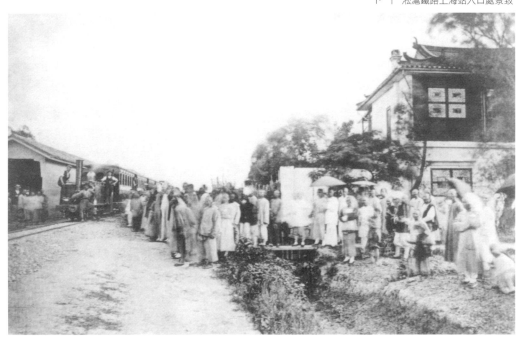

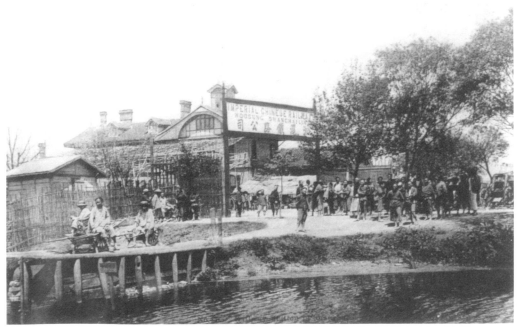

第二部分　年畫風情

彩雲閣刊印《上海鐵路火輪車公司開往吳淞》

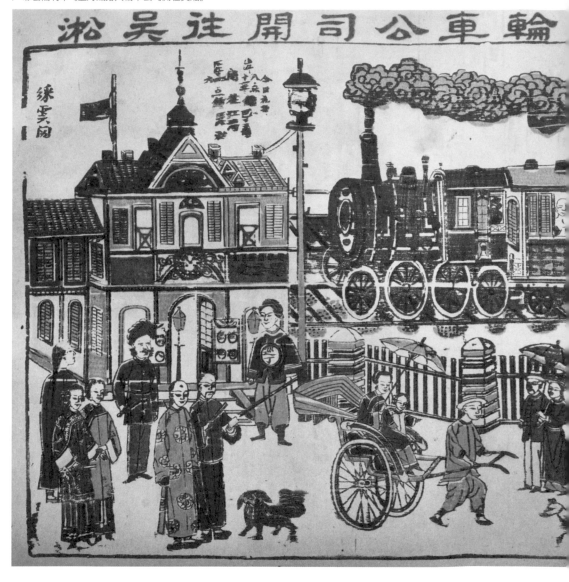

交徵地報告，稱要修築一條從市區通往吳淞的「尋常馬路」。沈秉成誤信了布拉特福的話，也有人說其實他「私下是知道這個計畫的」[1]，不管如何，這一報告順利通過了。但布拉特福在籌集資金方面遇到了困難，只好將此項工程轉讓給英國怡和洋行。英商以很低的價格買下了上海天后宮橋至吳淞間寬15碼（13.7米）的大部分地皮，於1874年底破土動工。1875年，又從英國訂購了鐵軌、機車和車廂等物資，由「葛蘭格歐」號輪船於12月運抵上海，1876年2月14日，「先鋒號」機車試車成功。[2]就在一切順利進行之際，兩江總督兼南洋大臣沈葆楨看到了關於英商擅築鐵路的報告，此前毫不知情的他大光其火，嚴厲批評新任上海道員馮駿光「稟報遲緩」，並責令其儘快通知英商停止工程。但英人對此不僅不予理會，反而加緊趕工，造成既成事實，1876年6月30日，吳淞鐵路江灣段竣工通車。但不久後發生的火車壓死人事件，又再次掀起反對鐵路的高潮。無奈之下，雙方不約而同找到了直隸總督兼北洋大臣李鴻章斡旋此事，在他

彩雲閣刊印《上海鐵路火輪車公司開往吳淞》

[1] 宓汝成《中國近代鐵路資料：1863～1911》，中華書局1963年，第36頁。
[2] 參見傅家駒《中國第一條營業鐵路——吳淞鐵路修築始末》（《吳淞開埠百年》，上海市新聞出版局1998年版）；張利華《中國第一條營業鐵路——吳淞鐵路》（《上海交通古今》，上海科學技術文獻出版社1993年）。

第二部分　年畫風情

的調停下，1876年10月24日，代表中國政府的盛宣懷與代表英國政府的梅輝立在《收贖吳淞鐵路條款》上簽字。《收贖條款》共10條，以下兩條最為關鍵：

——鐵路擬歸中國買斷，所有地段、鐵路、火輪車輛、機器等項，由中國買斷之後，即與從前洋商承辦之公司無涉。

——以一年為期限，自光緒二年九月十五日起至光緒三年九月十五日止，由中國買斷一切，價銀全數付清，所有地段、鐵路、火輪車輛等項，均即點交中國承管，行止係聽中國自主。從前洋商公司不得過問。[3]

這就為以後清廷將其贖回並銷毀埋下了伏筆。據核算，買此鐵路共需平銀二十八萬五千兩，光緒三年九月十五日（1877年10月20日），清政府如期付清了贖買鐵路的第三筆銀兩，英方只得辦理移交手續。從這時起，吳淞鐵路正式歸屬於中國，卻也走到了歷史的盡頭。雖有英美兩國公使說盡好話、百餘華商上書請願，拆毀吳淞鐵路的命令還是下達了，到年底，連路基都鏟平了，鋼軌、機車、車輛等一應物資由丁日昌運往臺灣高雄，原本準備用於修築臺灣鐵路，最後卻也不了了之，變成了一堆廢銅爛鐵。

然而，到了19世紀末修築淞滬鐵路之時，情況就完全不同了。經歷了20多年時局振盪後，國人愈益認識到鐵路的諸多益處：「自強之道，練兵，造器固宜次第舉行，然其概括，則在於造鐵路。鐵路之利於漕務、賑務、商務、礦務、釐捐、行旅者，不可殫述。」[4]而原本國力屢弱的沙俄、日本依靠鐵路迅速崛起的事實更讓一批有識之士堅定了築路決心，如李鴻章、馬建忠、王韜、薛福成、鄭觀應等人均曾上書請願，力主修建鐵路。但一方面礙於清廷強大的保守勢力，另一方面又未能解決資金和技術難題，欲造鐵路事事仰息洋人，所以遲遲未能成行。1895年中日甲午戰爭是一個轉捩點，此役戰敗後，清政府痛定思痛，提出救亡圖存的六項「力行實政」，修建鐵路被列為首項，從此開始了國人艱難的自建鐵路之路。恰好此時，時任兩江總督兼南洋通商大臣張之洞，以「有益商務、籌餉、

[3] 《中國近代鐵路資料：1863～1911》，第54頁。
[4] 《中國近代鐵路資料：1863～1911》，第86頁。

海防三端」為由，先後兩次向清政府總理衙門提議修築吳淞——上海——江寧之間的鐵路，並建議此路分為5段籌辦，「由吳淞口起以達上海縣，由上海縣以達蘇州，由蘇州以達鎮江，由鎮江以達江寧；另於蘇州橫接一枝以達杭州。……籌一段之款，即辦一段之路；成一段之路，先收一段之利」[5]，並提出預算及籌款辦法。清政府閱後允准，並批示以官款「先修淞滬、後築滬寧」，將此工程劃歸盛宣懷主持的鐵路總公司辦理。據此，吳淞上海間的鐵路得以再建。1897年2月27日淞滬鐵路開工，由盛宣懷親自駐滬督造，並聘德人錫樂巴主持造路事宜。線路大體循原吳淞鐵路走向，利用舊路基約十分之三。翌年8月5日全線竣工，9月1日正式通車營業，至1904年歸併滬寧鐵路後改稱「淞滬支線」。此後，清廷趁熱打鐵，又在1906年建成了從上海到杭州的滬杭鐵路，並於滬寧鐵路相連，至此華東一帶鐵路網路初具雛形，四通八達、互相勾連，而這一格局一直沿用至現今。

　　梳理完從「吳淞鐵路」到「淞滬鐵路」，再到「滬寧、滬杭鐵路」的發展脈絡，依舊回到年畫中來，那麼這幅《上海新造鐵路火輪車開往吳淞》說得究竟是哪條鐵路呢？綜合看來，還是「淞滬鐵路」的可能性比較大。「吳淞鐵路」通車於1876年，通車時間也僅短短一年，而我們現在能看到的小校場年畫多在1900年前後，人們不太可能去描繪20多年的東西，而「淞滬鐵路」建於1898年，時間上來說正好吻合。還有一點，這幅畫左下角有一騎自行車之人，所騎之車前後輪一般大小，使用鏈條驅動，和現代自行車相差無幾，而這種式樣的自行車直到1885年才由英國人改良而成，此前的自行車一般都是前輪比後輪大很多，因此這幅年畫的創作時間決不會早於1890年。另外，與此相同題材的另一幅年畫《上海鐵路火輪車公司開往吳淞》上，還印有火車出發到站時間和途經站點，三個站點分別是——靶子場、江灣、吳淞，對照1898年8月31日《申報》上的《中國鐵路總公司淞滬告白》中的站點設置，完全一致。種種跡象表明，此幅年畫描繪的只可能是「淞滬鐵路」通車之景。

5　《中國近代鐵路資料：1863～1911》，437-438頁。

解決了這一疑點後，我們再來說說另一奇怪之處。圍繞「火車通往吳淞」這一題裁，現在能看到的年畫作品有四幅之多，除上述「上洋吳文藝齋」刊行的《上海新造鐵路火輪車開往吳淞》外，另有「孫文雅」、「彩雲閣」刊印的題為《上海鐵路火輪車公司開往吳淞》的年畫，以及蘇州年畫商刊印的《蘇州鐵路火輪車公司開往吳淞》一畫。尤其是這最後一幅，讓人陡然生疑，不知這幾幅內容相似的年畫描寫的究竟是上海還是蘇州通車之景，又到底是誰翻刻了誰？現在讓我們將四幅年畫一一比對，細細說來。就畫面內容來說，「孫文雅」那幅與「吳文藝齋」那幅乍一看大致相同，但仔細看去，不僅火車行駛方向正好相反，其餘細節人物也多有出入，說明這是差不多時期兩張不同的線版刊印而成。而「彩雲閣」與蘇州年畫商出品的那兩張則與「孫文雅」那幅完全相同，只是一張畫面質量慘不忍睹，另一張則在四周裝飾上大動手腳。據此可以推測，是「孫文雅」店鋪首先刊印了這幅年畫，若干年後，又被一家叫「彩雲閣」的店鋪得到了「孫文雅」刊刻的線版，雖然由於當年刷印過多，版的磨損很厲害，但「彩雲閣」還是照樣重版印刷，因此，我們得以看到這幅局部已嚴重漫漶的年畫。然而，故事到這裡並沒有結束，「彩

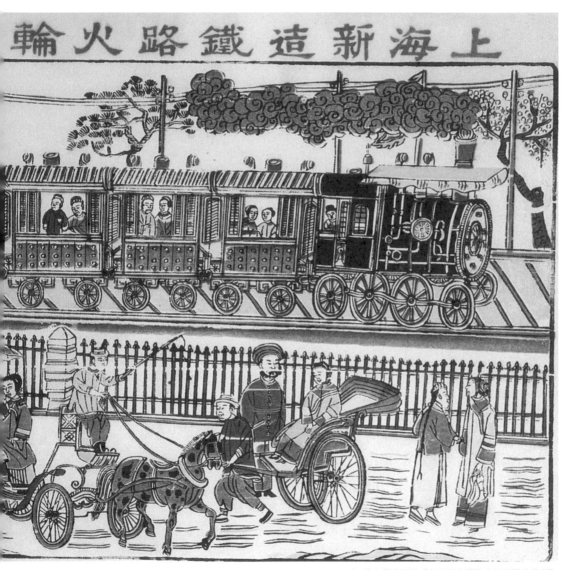

輪火路鐵造新海上

| 吳文藝齋刊印《上海新造鐵路火輪車開往吳淞》

雲閣」得到的這塊版若干年後又被蘇州的年畫鋪廉價買去，並對此作了一番改頭換面的「手術」，挖去「上海」二字，在相同位置嵌進「蘇州」二字，張冠李戴，想以此表示為桃花塢木版年畫，謀取利益。於是，世界上又出現了一幅名為《蘇州鐵路火輪車公司開往吳淞》的年畫，整個畫面設色極為濃烈，版框也變成雙邊，並滿繞花草紋飾（以此掩蓋木版的磨損和漫漶）。已有年畫界的老前輩撰文揭露當年桃花塢的一些畫鋪弄虛作假，唯利是圖的市儈作風。[6] 其實，清同治年間太平軍興後，蘇州桃花塢年畫已一蹶不振，僅剩的「王榮興」、「朱榮記」等幾家畫鋪都基本不再從事年畫的創作，只是靠翻刻上海小校場年畫和刊印商業廣告及迷信用品等聊以苟延殘喘。因此，「姑蘇王榮興」等幾家桃花塢畫鋪在光緒年間（1875～1908）發行的年畫，很多都是上海小校場年畫的翻印品，只是有的作品小校場的祖本已無存世，「王榮興」等翻印的畫，正好能讓我們得以依稀窺見當年小校場的風采。這一點，顧公碩在《吳友如與桃花塢年畫的「關係」——從新材料糾正舊報》一文中就已說得很明確：「桃花塢木刻版片中，至今還保存著不少這種翻版年畫。尤其是介紹當時上海風光的年畫，幾乎全是翻版。例如《蘇州鐵路火輪車公司開往吳淞圖》就是一張翻刻的年畫。原圖是介紹清代到吳淞的火車站風景，翻印以後，卻莫名其妙地硬加蘇州二字。試問蘇州何嘗有直達吳淞的火車。圖中還描寫有印度巡捕、人力車、瓦斯燈等夷場風物，與蘇州真是風馬牛不相及。」[7] 瞭解了這一背景後，再看這幾幅畫，承繼關係一目了然。

　　將圍繞這幾幅年畫的幾個疑點一一闡清後，無疑能使我們更好地去把握其內容和價值。在鐵路進入中國初期，民眾對這一新興事物究竟持何種態度，一直是個有趣的話題，除了文字記載之外，如此生動活潑的畫作無疑是再現當時場景的絕佳例證。從這幅畫中熙熙攘攘的往來人群、滿滿當當的乘客、以及每個人臉上自然流露的欣悅表情看來，當時民眾對

6　凌虛口述，金凱帆整理《蘇州桃花塢木刻年畫中的改頭換面，弄虛作假事例》，見2010年3月22日《新吳論壇》網。

7　顧公碩《吳友如與桃花塢年畫的「關係」——從新材料糾正舊報》，《苏州杂志》1998年第3期。

於鐵路還是持開放態度的。當年吳淞鐵路建造時，也曾因強佔民田、碾死路人而出現過鄉民對鐵路的抵觸情緒，在官方說法中，民眾也一直是反對修路的支持者。但從當時報紙記載看來，其實大部分人對修築鐵路是非常歡迎的，尤其是城市居民和往來商旅，鐵路通車將大大方便其出行和運輸商品；但更多的人並沒有好惡，而是純粹抱著獵奇的心理來看待這一新事物的。1876年2月14日，吳淞鐵路上海至江灣段通行試車，儘管由於當時尚處於試車階段，僅有一列拉石子的火車，但上海市民仍對此傾注極大熱情，「每日往觀者老幼男女不下數千，大有眾蝶覓香，群蟻逐羶」之勢。[8]而到7月1日，江灣段築成，火車正式通行後，市民們則由遊覽鐵路發展到爭先恐後坐火車觀光。運行第一天，火車公司請上海華人市民免費乘車，「是日未至，華客即持照紛紛上車，並有婦女小孩等，更有妓館中之娘姨大姐滿頭插徧珠蘭梔子，花香氣四溢」，「乘者觀者一齊笑容可掬，嘖嘖稱歎」。[9]7月3日正式開市後，午後一點鐘，男女老幼都趕來乘車，「就是住在城內幾乎終年不出門外半步的人，一聽到了這種好看東西，也必定攜了家眷來一遊。停車旁邊，本來冷寂，現在馬車小車，往來不絕，竟一躍而為熱鬧之區了。」[10]對此，還有竹枝詞印證：來往吳淞有火車，客多爭坐語聲嘩。濃煙一路沖天起。汽笛頻鳴在轉叉。[11]7月16日，日成照相還受申報館委託，專門請去拍火輪車之影像，「以便裝潢寄發各埠」[12]，可見當時火車之稀奇程度。而到淞滬鐵路開通時，也許因為已過去二十多年，鐵路早已不是新鮮事，此類純為觀光的遊客明顯減少，這從另一方面來說也表明鐵路正日益滲透到市民的日常生活中，成為一種普通的出行工具，《上海新造鐵路火輪車開往吳淞》一畫就很好地表現了這一點。

　　從這幅畫中不僅可以看出當時民眾對鐵路的歡迎態度，間接地，也可以看出交通發展、鐵路興建對人們生活深層次的影響。不知有意還是無

[8] 《觀火車鐵路紀略》，《申報》1876年4月8日，第1版。
[9] 《記華客初乘火車情形》，《申報》1876年7月3日，第2版。
[10] 上海通社：《舊上海史料彙編》（上），北京圖書館出版社1998年，第316頁。
[11] 頤安主人：《滬江商業市井詞》，見顧炳權《上海洋場竹枝詞》，上海書店出版社1996年，第75頁。
[12] 《拍照火輪車》，《申報》1876年7月15日，第3版。

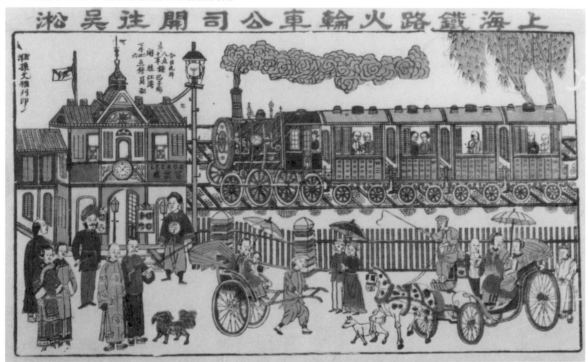

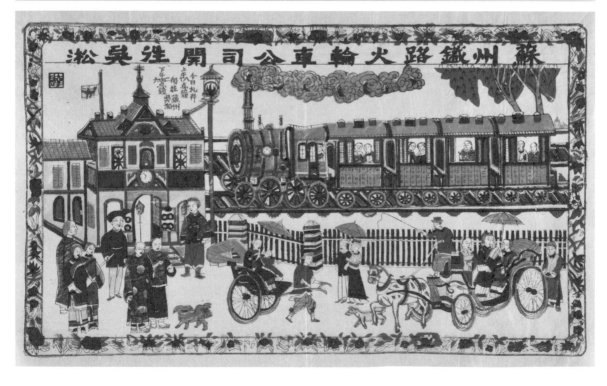

意，在這小小一幅畫中竟匯集了近代上海各色交通工具，包括黃包車、馬車、自行車、火車等等，而正是因為有了這些工具，尤其是火車的出現，不僅大大擴展了人們的出行範圍，也改變了他們對時間、空間的感受以及長久形成的出行觀念。「少不入川，老不入廣」，這是中國傳統時代人們對於出門遠行受到空間與時間局限而形成的無奈的出行觀念，但火車卻改變了這一切，作為一種新式交通工具，它不僅有助於商品流通，使商人從中獲利，促進經濟發展，而且促使人們可以便捷地從一地轉向另一地。淞滬鐵路出現之前，從上海到吳淞一般要借助獨輪車來回，不僅耗時漫長、路途顛簸，價格也不菲。而有了火車之後，原本漫長的路程轉瞬之間就可以到達，無形之中就覺得空間距離縮小了，時間流動加快了，一種全新的時空體驗衝擊著敢於嘗鮮的市民。不僅如此，通過鐵路，人們不但切實感受到時間的縮短，並且還逐漸開始有了精確的時間概念。農耕時代，人們習慣日出而作、日落而息，順應四季流變、斗轉星移，只有大概的時間段，而沒有分秒的概念。上海開埠後，西方時間隨著殖民者的到來一同進入上海，在洋行、教會學校等外來機構工作的部分華人開始受到時鐘時間的影響，但這還只是少部分人。火車出現後，所有乘坐火車的人都要按照時刻表來安排自己的行程，這點在年畫中也有所體現，孫文雅出品的《上海鐵路火輪車公司開往吳淞》中，就標有每班火車的出發時間，但標得還只是八點、十一點半、二點、四點、六點這樣的整點，實際情況則遠比此複雜，據《中國鐵路總公司淞滬告白》[13]，以上海到吳淞第一班車為例，發車時間為六點十分，到靶子場六點十八分，江灣六點二十九分，吳淞六點四十八分，每站都精細到每一分鐘，西方時間對市民日常生活的影響可見一斑。雖然這種影響不無侵略的意味，但同時也昭示出上海邁向現代化的步伐。近代上海百年殖民史無疑深藏屈辱，然而屈辱背後，各國西人的進駐不僅加速了城市現代化的進程，也成就了一段繁華海上圖景，透過《上海新造鐵路火輪車開往吳淞》這組年畫，往昔的喧囂隱約可見。

[13] 《中國鐵路總公司淞滬告白》，《申報》1898年8月31日，第3版

晚清上海的「車利尼馬戲」熱

　　上海小校場年畫區別於其他地區年畫的一大特色，就是對於晚清這個裂變時代中移風易俗的忠實反映，尤其是對那些晚近出現的新奇事物的細膩描摹，不禁讓人有大開眼界之感，其代表作之一便是這幅《西國車利尼大馬戲空中懸繩大戰》。

　　馬戲並非西國獨創，早在西漢桓寬的《鹽鐵論》中，就有「馬戲鬥虎」的記載，然而近代融馴獸、雜技、魔術、小丑獻藝於一體的馬戲表演確實起源於西方。1768年，英國退伍軍官阿斯特利首開圓形跑馬場，專門上演馬術表演，這種圓形場地方便觀眾從各個角度欣賞表演，此後成為標準馬戲演出用地。1770年，為了吸引更多觀眾，阿斯特利又將雜耍、魔術、小丑吸納進來，在豐富表演項目的同時也為現代馬戲奠定了雛形。從此，這種在圓形場地上表演各色驚險節目的新式娛樂風靡歐洲各國，並迅速波及美洲大陸，成為人們熱衷的演出節目，在一些遠離歐洲的偏遠地區，更是成為互相爭睹、一飽眼福的新奇事物。

　　至於馬戲表演究竟何時傳入中國，確切年代還需進一步考證，推測當在五口通商以後，由在各大港口城市巡迴演出的西方流浪藝人最先引進。1876年葛元熙撰寫《滬遊雜記》一書時已專列「外國馬戲」一條，詳述馬戲表演場地及其演出內容[1]：

> 西人馬戲以大幕為幄，高八九丈，廣蔽數畝。中闢馬場，其形如球，環列客座，內奏西樂。樂作，一人揚鞭導馬入，繞場三匝，環走如飛，呵之立止。復揚鞭作西語，馬以兩前足盤旋行，後足交互如鐵練狀。旋以手帕埋泥中，使馬尋覓，馬即銜帕出場。內又設一桌，一杯內注以酒，搖銅鈴一聲，馬屈後足作人坐，以前足據案銜杯而飲。少間一西女牽一馬，錦鞍無鐙，女則窄衣短袖，躍登其

[1] 葛元熙《滬遊雜記》34頁，上海古籍出版社1989年出版。

上，疾馳如矢。女在馬上作蹴踏跳躑諸戲，有時翹一足為商羊舞，
或側身倒掛似欲傾跌者。復使人張布立馬前，馬從布下馳，女起躍
仍立馬上，三躍三過，不爽分寸。又一西人錦衣馳馬，矯健作勢，
與女略同。使人執巨圈特立，馬自圈下馳過，人則由圈內躍登馬
上，自一圈至六圈，輕捷異常。其餘諸戲，備諸變態，絕跡飛行，
誠令人目不及瞬、口不能狀也。

　　《滬遊雜記》出版之時，車利尼馬戲團還未嘗來滬表演，葛元熙描寫
的應是其他戲班演出之景，然將此敘述對比《西國車利尼大馬戲空中懸繩
大戰》一畫，諸多場景如「西國女子馬上絕技」、「西國女子馬上跳布」
等皆可一一對應，可見當時馬戲表演項目大抵如此。但是，雖然表演內容
大同小異，但就其演出水準、規模、新奇度而言，車利尼馬戲團依然是個
中翹楚，無人能出其右，此點從時人文中即可見一斑。晚清著名學者王韜
在《淞隱漫錄》卷八《泰西諸戲劇類記》一文中就特別提及車利尼馬戲，
在對其作了詳細描述之餘亦盛讚其負「一技之長」；而在此書卷七《媚梨
小傳》一文中，更是安排了男女主人公最後一幕在觀看車利尼馬戲時互相
射殺的情節[2]。無獨有偶，另一本清末著名小說《孽海花》中，也特意安
排了一個情節，讓主人公在往來酬酢間「吃了幾臺花酒，遊了一次東洋茶
社，看了兩次車利尼馬戲」，以顯其閒暇生活之多姿多彩。於此可見車利
尼馬戲當時之盛行程度，並且特別為一般時髦人士所熱衷。而黃式權在
《淞南夢影錄》中寫到車利尼馬戲時更是蓋棺定論：「此種戲術，滬上已
演過數次，惟車利尼班最為出色。」[3]
　　那麼車利尼究竟是何方神聖？只是戲班名號還是確有其人？又身懷何
等絕技？翻閱當時報紙廣告，可以肯定的是確有其人，並且經常會在演
出最後親自上場一顯身手。然對其生平都付之闕如，只說其來自「義大
利」，但黃式權在《淞南夢影錄》中又說車利尼為「美利堅人」，其互為

2　參見王韜《淞隱漫錄》，人民文學出版社2006年版。
3　黃式權《淞南夢影錄》115頁，上海古籍出版社1989年出版。

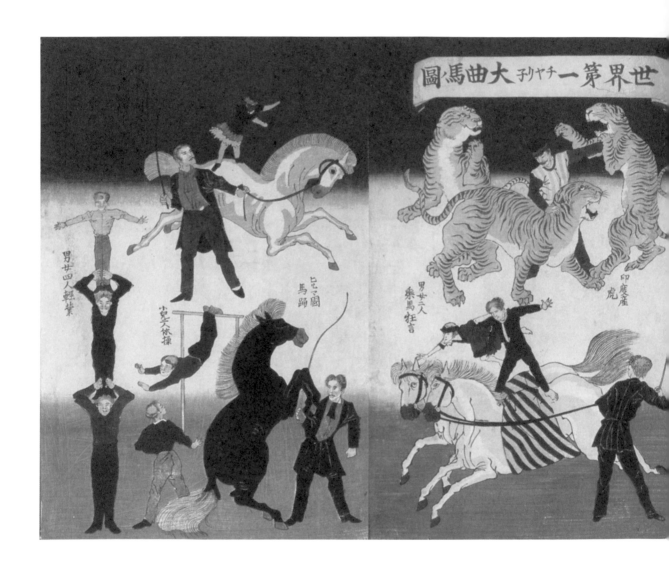

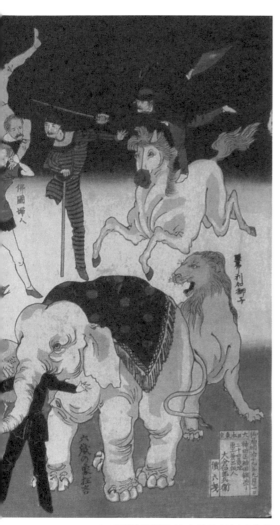

| 車利尼馬戲團1886年於日本演出之海報

矛盾之處不禁讓人疑竇叢生。倒是網上有一篇介紹車利尼的英語長文，透徹清晰，解決了諸個疑點。[4]車利尼全名朱塞佩・車利尼（Giuseppe Chiarini），1823年生於羅馬，其家族乃義大利馬戲世家，出過多位馬上高手。車利尼從小在此氛圍中浸潤長大，也習得一身馬上本領，青年時代，曾輾轉加入過多個馬戲團，足跡遍及歐洲，鍛煉技藝的同時也積累了豐富的馬戲團運作經驗。1853年他來到美國，開始了自己的創業生涯，先是與人合作開辦馬戲團，直到1856年，在古巴哈瓦那，車利尼才擁有了第一家完全屬於自己的戲班——車利尼皇家西班牙馬戲團（當時古巴屬於西班牙殖民地），這個劇團後來改名為「車利尼皇家義大利馬戲團」，車利尼三度造訪上海時用的都是這個名號。戲團組建後，車利尼起先把大本營設在古巴，後遷至墨西哥，又因為19世紀60年代墨西哥國內動亂的局勢，最後遷至美國加利福尼亞。從70年代開始，這裡就成了車利尼馬戲團的根據地，即使1897年車利尼過世以後，他的後代也依舊在此延續車利尼馬戲團的輝煌成就，所以黃式權稱其為「美利堅人」也不無道理。在美國紮下根後，

4 *Dominique Jando，Giuseppe Chiarini*（http://www.circopedia.org/index.php/Giuseppe_Chiarini）

第二部分　年畫風情

車利尼馬戲團就開始了它的環球之旅，從美洲一路巡演至歐洲，甚至還去澳洲一遊，最後向著東方出發。

　　關於車利尼究竟何時，以及幾次來訪上海，一直存有疑問。現在能考證的最早一次為1882年6月15日至8月16日，但也有人說之前就來過，《申報》1882年6月的一則馬戲報導中就寫到「車利尼前曾到過上海搬演馬戲，一時名噪申江，觀者如堵，彼時僅有馬猴等物，尚未別開生面」[5]。然而，我們翻閱此前幾年的《申報》，其中並無有關車利尼來滬的報導；對照車利尼生平介紹，也是直到1882年，才提及他在中國的演出。因此，車利尼首次訪滬在1882年6月應屬確鑿無疑，而記者說其「前曾來過」，可能是記憶有誤，與其他戲班相混淆了。

　　1882年，車利尼馬戲團初次來訪中國，正是其聲名如日中天之時。他們剛剛結束在香港的驕人表演，躊躇滿志地向著另一顆東方之珠——上海駛來。6月7日，人還未到，《申報》即刊出了配有插圖的大幅廣告[6]：

> 啟者，茲有外國車利尼名班不日由香港到上海，大約西曆六月九號即華四月二十四日禮拜五便可開演，現已有該班代理人威路順在上海虹口巡捕房後面文監師路及密勒路角上之平地蓋搭蓬廠、遮覆布帳，以為演戲之地。其蓬場之廣，約可容五千人，屆期請勿吝玉以博一笑，是祈。本班為西國有名出色之班，隨帶來演戲者，則有精壯馬匹，又有各種異獸，故諸國推為班中巨擘，無論山陬海澨通邑，大都凡經演過者無不深蒙稱賞，謂為生面別開，得未曾有之趣。

　　其後，又一一細數班中表演節目，有「一人並騎二馬，在馬上單手提一婦人者」，有「一人肩膊之上豎一竹竿，竹竿之上能載一人者」，還有「印度之黑虎、西冷之象、澳大利亞之袋鼠」等等奇珍異獸，種種光怪陸離、不可思議之情狀描寫，令人目眩神迷。雖然後來因為裝載太多動物造

5　《申報》1882年6月14日《安排戲馬》
6　《申報》1882年6月7日廣告

西國頭等馬戲
GHIARINIS CIRCUS

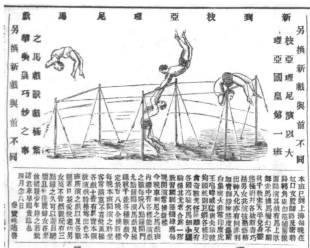

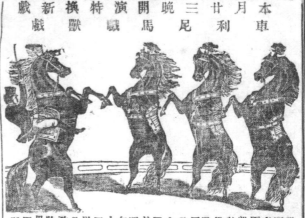

成船隻擱淺，演出一再延期，但已吊足
觀眾胃口。等到6月15日首場開演之時，
「中西人往觀者約計有三千人」，摩肩接
踵，人聲鼎沸，其中還有不少平日街頭難
得一見的女眷，「青樓妙妓、菊部雛伶，
錦障銀驄，絡繹不絕。雷轟電掣之餘，嚦
嚦鶯聲，忽爾啾從花外，亦覺耳目一新。
大家眷屬，亦間有肩輿而至者，真有萬人
空巷鬥新妝之概」[7]。

馬戲團不僅懂得做廣告，還深諳國人
心理，將票價分為幾種出售：「客位分五
等：頭等者每六位為一間，計洋價十三元
五角，與中國戲園之包廂彷彿；如有單客
欲坐包廂者，則每人洋二元二角五分。頭
等椅位每人二元。二等椅位之鋪，有座墊
者每人洋一元。再後板位則每人六角。十
歲以下小孩則取半價，惟不得坐於包廂
內」[8]，分門別類，可說滿足了各個層次
觀眾的消費需求。對此，當時竹枝詞中也
有詩印證：「海外名班車利尼，象獅熊虎
舞蹁躚。座中五等分層次，信是胡兒只愛
錢。車利尼馬戲到滬，技藝神妙，觀者如
堵，以五等洋元分別座次。」[9]

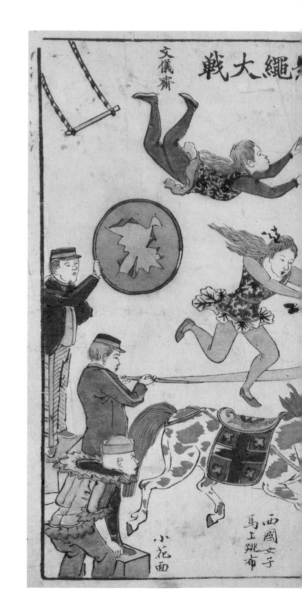

7　黃式權《淞南夢影錄》115頁，上海古籍出版社1989
　　年出版。
8　《申報》1882年6月14日《安排戲馬》
9　劉夢香《上海竹枝詞》，光緒十五年（1889）五月
　　刊於金陵書局。

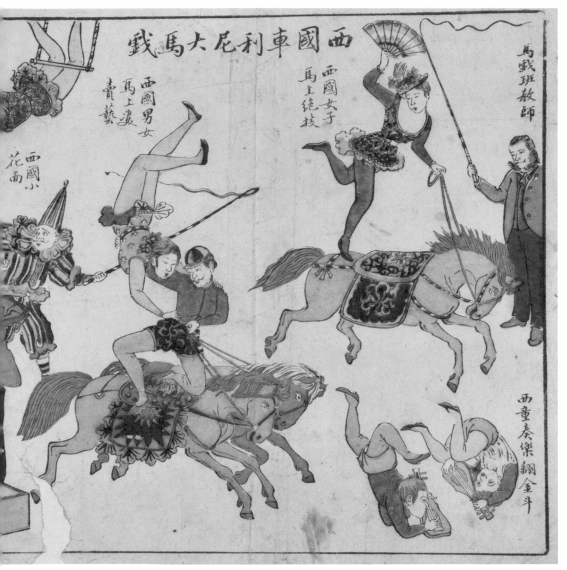

西國車利尼大馬戲

馬戲班教師

西國女子馬上絕技

西國男女馬上賣藝

西國小花面

西童奏樂翻金斗

小校場年畫《西國車利尼大馬戲空中懸繩大戰》

此次演出一直持續到8月16日。在6月17日至6月25日期間，《申報》對其有一系列跟蹤報導，詳細描述了各表演節目，其中最令人側目的是虎戲，人虎相鬥煞是刺激。當然其他節目也同樣備受歡迎，沸沸揚揚持續了近兩個月後，演出才落下帷幕。因此次演出效果甚佳，獲利頗豐，其後，車利尼馬戲團在1886年5月21日至7月7日、1889年5月14日到7月12日期間，又曾兩度蒞臨上海表演，每次也都取得驚人成功。雖然演出多在盛夏時節，酷暑悶熱，時間跨度又長達近兩月，且節目時有重複，依然能保持每場二、三千人的盛況，實屬可貴，也著實造成了一股「車利尼」熱。不僅成為人們茶餘飯後的談資，更是小說家、畫家的靈感之源，年畫商趁熱打鐵銷售《西國車利尼大馬戲空中懸繩大戰》即是一個例證。

　　那麼，接著問題又來了。車利尼馬戲團來上海既達三次之多，「文儀齋」出品的這幅《車利尼》描寫的又是哪次演出呢？還是要回到畫作本身去探究。這幅年畫採用中國傳統散點透視法，把多個表演節目同時容於一個場景中來表現，高低錯落，精彩紛呈，每種節目旁還配有文字說明，如「西童奏樂翻金斗」、「西國男女馬上賣藝」、「西國女子馬上絕技」、「西國女子馬上跳布」等等。單從這些節目來看，並不能確定是哪次訪滬表演，因為這都是馬戲尋常節目，幾乎每場必演。不過就這幅畫重點刻畫的節目，也即是標題中就特意提出的「空中懸繩大戰」看來，我們傾向於認為：此畫描繪的是車利尼馬戲團第三次訪滬，即1889年那一次表演之景。究其原因，細說如下：

　　首先，有關「空中懸繩大戰」這一節目，在車利尼馬戲團前兩次訪滬表演之報導中，均未有詳細論述，只在1886年第二次表演報導中，提過一句「二丑腳緣繩上，作種種戲法，大旨似華伶所演『三上吊』，而技則遠過之」[10]。所謂「三上吊」者，乃中國雜技傳統高空表演專案，把演員的頭髮紮起來吊在高處，在四肢懸空的情況下表演種種雜耍動作。雖然與西人之高空繩索表演相比，有很大不同，至少把頭髮吊起來，對演員而言其

[10] 《申報》1886年5月23日

第二部分　年畫風情

152　都市風情——上海小校場年畫

實是非常痛苦的，而且下方也沒有巨網鋪墊，很容易發生意外。但記者既然將「二丑」所表演之「種種戲法」與「三上吊」相提並論，說明這肯定是一高空專案，只是具體內容語焉不詳。

倒是1889年出版的《點石齋》畫報中有一幅描寫車利尼馬戲團表演場景的畫——《直上干霄》，正中畫面與年畫左上角所描繪的「空中懸繩大戰」非常相像，看得出應是對同一節目的描摹，旁邊還有一段題記細述觀戲經歷，頗值玩味[11]：

「（觀西戲述略：車利尼馬戲於今三至滬游，觀者眾矣。然此人所見，例之他人，不必其從同，今日所見，例之他日，亦不必其從同；然則既見而為所未見者仍不少也。本月十二夜，月明如水，氣爽疑秋，偕吳君友如往，歸途謂余曰：此戲繪圖者屢矣，今欲續之，毋乃蛇足乎？雖然，不可以不續也。戲無盡藏，日新而月異，而畫因之以成結構者，亦不犯重也。未見者如良覿，已見者證前游，鴻爪雪泥，聊存梗概云爾。特繪圖如左。）

「其法如津人所演之三上吊，以巨索貫屋樑，人緣索而上。索之南垂懸架，所謂架者，兩端繫繩懸空中，約五六尺，可駢肩坐三人。三人者，一女二男，或以手攀，或以股勾，倒掛側垂，屈曲如志。此架之南北，又懸二架，僅容一人，相距約四丈。彼此摩蕩，俟兩肩將及，北人脫手攀南人之身以俱南，折而回仍攀北架以去。觀者全神方注此，而不覺女子者已附麗竹木，幾臻屋頂。頂之中央橫設鐵環十數枚，女子側身，以足背勾環行，行盡退行如往，而復故意失足，直注而下。下張巨網，離地六七尺，如魚出水，疊翻斤斗已告竣。洛神賦有言曰：翩若驚鴻，矯如游龍。其謂此矣。」

從題記中「於今三至滬游」一句即可知道此畫描繪的乃是車利尼馬戲團1889年三度訪滬演出之景，而吳友如看完整場演出，卻單取「直上雲霄」這一幕作畫，又說「戲無盡藏，日新而月異，而畫因之以成結構者，

[11] 《直上干霄》

亦不犯重也」，可見這一節目不僅是當場演出的焦點之作，也是一個見所未見的新節目，稱其為車利尼馬戲團第三次訪滬時的代表之作亦不為過。而《西國車利尼大馬戲空中懸繩大戰》這幅年畫中即刻畫了與之極為相似的「空中懸繩大戰」，並放在顯著位置加以突出，所以我們推測這幅畫也應是對車利尼此次演出的描繪。更有可能，畫匠在底稿創作中就借鑒了吳友如的《直上干霄》，當時小校場年畫受「點石齋畫派」影響頗深，有些作品就是直接用他們的畫作刻印而成的，如《法人求和》、《鬧元宵》等年畫，落款都署吳友如，所以年畫創作中對他們的作品有一些模仿與借鑒不足為奇。

　　而該畫中的「馬戲班教師」，則很有可能就是班主車利尼本人，從身分上來說，這是完全吻合的。車利尼不僅是一團之長，擔任組織管理工作，同時也會上臺表演，當然，由於年事已高，他一般不表演那些騰挪跳躍，驚險刺激的節目。他的一手絕活就是馴馬，每次演出下半場，「班主車利尼自導一馬，獻種種技，令之以口齧椅，且前且卻，左旋右轉，指揮如意，誠所謂與人一心成大功者矣」[12]。因此，將其刻畫為手持教鞭的「馬戲班教師」再自然不過。

　　當然，這些論斷中還有很多推測成分，本來，一個世紀之前的作品，其上說明又極為簡單，對其下任何定言都頗為不易，然而順著一副泛黃的畫作，在塵封的歷史中抽絲剝繭，廓清一點當年原貌，不管是否十分屬實，亦不失為一種樂趣。

[12] 《申報》1889年5月24日《馬戲三志》

年畫視野中的晚清四馬路風光

　　1842年8月，《南京條約》簽訂，宣佈五口通商，上海即是其中一口。這是列強侵佔、瓜分中國的開始，也是滬濱面貌發生巨變的起點。1843年11月8日，首任駐滬英國領事巴富爾（George Balfour，1809—1894）乘坐「麥都薩」號輪船抵滬，11月17日，來滬第10天，他就開始同上海道臺交涉劃定外國人居留地界址問題。在這短短10天內，他已經看準了上海縣城外東北部的大片沿江灘地。「英國的軍艦在這裡可以停泊，可以使英國人看得見而感到安全。我們的目的是在完全控制揚子江。我們籍著據有這個要塞的威力即可以向中國政府要求公允的條件，以穩定我們的商業關係。」[1]於是，東至黃浦江，南到洋涇浜（今延安東路），北至蘇州河（今北京路），西至界路（今河南路），一個完全不同於老城廂的生活區域橫空出世，以其整齊劃一的開闊格局和日新月異的蓬勃發展震驚著上海市民。它有個學名叫「租界」，不過上海人不作興叫得那麼正式，一般俗稱「洋場」或者「夷場」。在這洋場內，最讓人眼花繚亂的莫過於各色層出不窮的新鮮事物，它們不僅成為人們茶餘飯後的談資，也是年畫商們熱衷描繪的主題，《上海四馬路洋場勝景圖》就是此類年畫的代表之作。雖然此畫題款的畫鋪為姑蘇王榮興，但反映的實在是洋場風光，不排除是蘇州畫鋪從上海小校場買去原版後翻刻而成的可能性。另外還有一幅彩雲閣出品的《上海洋場勝景圖》，畫面內容與畫上題字均與《上海四馬路洋場勝景圖》一般無二，唯製作粗糙、色彩駁雜，又將原題中「四馬路」三字刪去，可見為其後翻印版本，雖然版本皆非甚佳，細看兩圖，倒也隱約可見當年四馬路之勝景。

　　所謂四馬路，即指現在的福州路，是與南京路平行的第四條通向外灘的馬路，故稱「四馬路」，其他幾條分別為「大馬路」南京路、「二馬路」九江路、「三馬路」漢口路、「五馬路」廣東路。初時，四馬路只開

[1]　霍塞著；越裔譯《出賣上海灘》，上海書店出版社2000年，第8頁。

| 1900年前後之福州路上集中了各種戲館、酒樓、書場、茶室、煙寮、妓院，吃喝玩樂一應俱全。

闢了從黃浦江到福建路一段，1864年，隨著第二跑馬場的建立帶動周邊商業發展，工部局將其延伸築路至泥城浜（今西藏中路），翌年正式命名為福州路。說起福州路的得名，還有一段軼聞。據說，工部局五董事之一、一個名叫馬太提的英國人，當初乘船從海上來中國時，曾在福州登岸遊覽，對當地一美貌女子一見傾心，納為妾室。及至董事會商議為延伸後的道路取名時，他便提議用其妾之出身地福州命名，以示回報之情，當場得到了董事會的一致通過。[2]這段軼聞不知是真是假，不過倒也與福州路之旖旎風情頗為相稱。舊上海的馬路縱橫阡陌，其中不乏盛名在外者，但要說最具海派風味的則非四馬路莫屬。晚清高官之子孫寶瑄曾在其日記中寫道：「上海閒民所麕聚之地有二：晝聚之地曰味蒓園，夜聚之地曰四馬路。是故味蒓園之茶，四馬路之酒，遙遙相對。」[3]此句點睛之筆在乎「閒民」二字，四馬路雖亦是洋人所築，卻不獨為洋人專享，反是本地居民最流連忘返之所，是故年畫商不選大馬路、二馬路、三馬路、五馬路，單選四馬路作畫，可見一斑。

2　胡根喜《四馬路》，學林出版社2001年，第5頁。
3　孫寶瑄《望山廬日記》光緒二十七年（1901）七月五日，上海古籍出版社83年4月版。

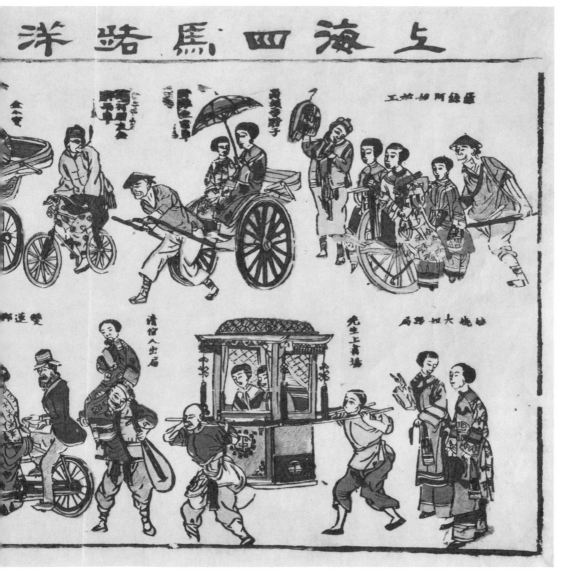

上海四馬路洋場

羅綺姑阿姑蘇工

雙蓮郡　清倌人出局　先生上書場　妓赴大馬路局

| 上海四馬路洋場勝景圖

上 ｜ 民國期間四馬路上的長三堂子街
下 ｜ 乘坐獨輪車的婦女

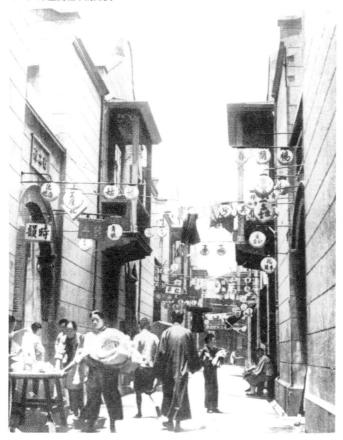

第二部分　年畫風情

至於四馬路為何有此獨特魅力？那就要從其前身細細說起。1843年，英國倫敦會傳教士麥都斯買下山東路上由福州路至廣東路一帶田地，建造私宅作為教會基地，俗稱「麥家圈」。同年，他在此創辦了中國第一家機器印刷廠——墨海書館，不僅開啟了上海近代出版業的序幕，也奠定了以後福州路文化街的地位。此後，千頃堂書局、尚義書坊、掃葉山房、格致書室、點石齋石印局、廣學會等紛紛在福州路周邊區域出現。進入20世紀以後，福州路更一躍成為出版重地，自河南路到福建路短短200米路段上，集結了上海近百家出版機構及文化用品商店，如中華書局、商務印書館、黎明書局、百新書局、開明書店、新民書局、大東書局、大眾書局、世界書局等等。與此同時，與之相鄰的望平街（山東路由福州路至南京路一段）則是滬上赫赫有名的「報館街」，彼時上海灘最有名的三家報館——申報館、新聞報館、時報館均設立於此，每日清晨，就聽得報販吆喝聲此起彼伏，一派欣欣向榮之景。出版業與報業交相輝映營造了福州路一帶濃濃的書香氛圍，然而，這不是四馬路的全部，甚至不是年畫商選擇四馬路入畫的原因。買年畫的多是平頭百姓，他們在大馬路巍峨的「四大公司」前望而卻步，在二馬路的各色洋行裡自慚形穢，他們不懂三馬路的海關風光、五馬路的古玩雅韻，同樣也無法理解四馬路文人的甜酸苦辣。然而，讓我們將目光轉向，一直往西，與福州路的東段不同，自福建路往西的福州路則完全是另外一番景象，聲色犬馬、夜夜笙歌，那是舊上海最著名的娛樂街、風月街，其中景狀最為平頭百姓所津津樂道，這也正是《上海四馬路洋場勝景》一圖所著力描繪的。

　　四馬路西段的崛起與其東段出版業的繁榮所帶動的人口流動加大不無關係，但更多的還是要歸功於第二跑馬廳的建立。西人在上海曾先後建立過三個跑馬廳，首當其衝的是1848年建於今南京東路河南中路一帶的第一跑馬場，因嫌其狹小故於1854年將地皮賣出，所得資金用於購置湖北路、北海路、西藏中路、芝罘路範圍內170畝土地，建造第二跑馬場，由此帶動了近在咫尺的四馬路西段的發展，雖然僅隔7年，1861年跑馬總會即將其售出，另闢今人民廣場一帶作第三跑馬場，但城市娛樂中心的一路西移

| 上海洋場勝景圖

已成定局，而四馬路西段無疑是其中受益最多的。1884年劉維忠在福州路湖北路口創辦「新丹桂茶園」，以後梨園同仁相繼在福建路以西地區創辦戲館，由此，繼「書街」、「報街」後，四馬路又成為茶樓、書場、戲館最集中的街區，其中著名的有一品香番菜館、青蓮閣茶樓、杏花樓、聚豐園、文明集賢樓、大觀樓、奇芳、平安等等。文人多了、茶樓多了、戲園多了，於是妓女也逐漸開始向以四馬路為中心的地方活動。19世紀40年代，租界剛闢之時，上海的娼妓業中心位於五馬路寶善街一帶，其時每到子夜，車水馬龍、鶯歌燕舞，有詩歎云「寶善街頭似海春，冶遊個個鬥精神。應稱第一銷金窟，辜負嘉名愧楚人」[4]。自19世紀末起，寶善街逐漸沒落，四馬路異軍突起，取而代之，成為鶯鶯燕燕麇集之所。據1909年出版的《上海指南》所寫：「長三其家多在三馬路、四馬路、五馬路，……野雞多在福州路胡家宅、南京路香粉弄一帶，夜間多在四海升平樓、福安、易安、同安、永安、五龍日升樓各茶肆啜茶，或佇立於路旁，招徠遊客，及更深夜靜，或行人稀少地方，則動手強拉遊客。」[5]娼妓業的興隆

4 葛元煦著；鄭祖安標點《滬遊雜記》，上海書店2006年，第204頁。

5 《上海指南》，商務印書出版社宣統元年（1909）。

第二部分　年畫風情

使四馬路一帶成為舊上海著名的「紅燈區」，久安里、清和里、尚仁里、日新里、同慶里，鱗次櫛比，匯集了多少名妓花魁，真是「十里之間，瓊樓綺戶相連綴，阿閣三重，飛臨四面，粉黛萬家，比閭而居。畫則錦繡炫衢，異秀扇霄。夜則笙歌鼎沸，華燈星燦」[6]。其中又尤以福州路西藏路口的會樂里最是聞名遐邇，據統計：至1948年，僅這一條弄堂裡的28幢石庫門房子裡，就開設了151家妓院落，有在冊妓女587人，占了當時政府造冊登記的妓女總數的五分之一。[7]1912年剛建立起來的情形雖不能以如此明晰的數字來體現，但已然是門庭若市、華燈璀璨，與相鄰的街坊弄堂一起構築了四馬路的絢爛浮華。

說完四馬路的歷史，回頭來說說這幅《上海四馬路洋場勝景圖》。此畫採取中國傳統散點透視法，如畫卷般將數個場景融於一畫，既獨立成章又互有聯繫，每個場景上還一一標有說明，分別為：紅頭巡捕捉叫花子、馬車兜圈子、腳踏車、野雞坐包車、滑頭吊膀子、繅絲女子放工、野雞拉客人、外國夫妻白相、雙連腳踏車、清倌人出局、先生上書場、娘姨大姐跟局。每個場景都是一個故事，可以慢慢展開，現擇其中幾則，細細說之。

馬車兜圈子：婦女坐馬車兜風，這本是極平常之事，然車上之人據其說明為林黛玉、金小寶，那可絕非泛泛之輩，而是滬上名妓中赫赫有名的「四大金剛」之二。據說當年《遊戲報》主編李伯元在張園驚鴻一瞥，得見名妓林黛玉、金小寶、陸蘭芬、張書玉之坐如金剛相，便在其報上戲稱四人為「上海四大金剛」。沒想到，這一說倒傳開了，一時間，誰人不知「四大金剛」之名，各類小報亦不甘示弱，紛紛推出「四小金剛」、「新四金剛」之類的花榜，但都不過曇花一現，最深入人心的還是原先那「四大金剛」。

清倌人出局：倌人是對高等妓女（書寓、長三）的一種尊稱，而清倌人則指年齡尚小，還未梳攏的雛妓，出局即是出堂差，是這些高等妓女特有的侑酒服務。和日本藝妓相似，這些妓女一般不直接提供性服務，而更

[6]　王韜《淞濱瑣話》，齊魯書社2004年，210頁。
[7]　胡根喜《四馬路》，學林出版社2001年，第50頁。

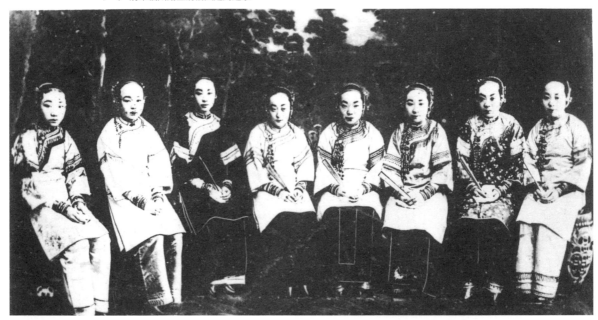

多的是展現其才藝以助酒興。中國文人喝
酒飲茶時習慣請妓女唱曲作陪，這稱作叫
局，若是熟客相請，妓女照例要到客人那
邊坐一坐、唱首曲子，也就停留十來分鐘
左右。所以一個當紅妓女每晚可出好幾次
堂差，一般每個妓院都有自備的轎子來回
接送。而從此年畫中表現的龜奴背清倌人
出局可以看出，作畫之時當在光緒末年，
因為從光緒末年開始，公共租界開始對轎
子納稅了，由是妓女便由龜奴背著出局。
剛開始時還只是年紀小（分量也輕）的雛
妓坐在龜奴肩上出堂差，龜奴在肩上鋪一
條白手巾，揹著雛妓走路，雛妓就抱著龜
奴的頭。後來不限雛妓，連十七八歲的大
姑娘，廿二三歲的成熟姑娘等，近一百斤
左右的身體，也坐在龜奴肩頭，寶塔似的
一座。[8]龜奴背妓女出局不僅可省下轎子
錢，還免費給妓院做廣告，一時間蔚為成
風，成為四馬路街頭一道獨特風景。

　　先生上書場： 先生又叫書寓、詞史、
校書，是上海最高檔妓女，這一層次的妓
女，沿襲中國歷代曲部教坊官妓遺制，專
門為客人彈唱、獻藝、陪酒，賣嘴不賣
身，所以上海人一般尊稱其為先生。但
妓女要取得書寓資格並不容易，每年約

8　賀蕭著；韓敏中、盛寧譯《危險的愉悅──20世紀
　　上海的娼妓問題與現代性》，江蘇人民出版社2003
　　年，第77頁。

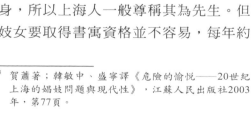

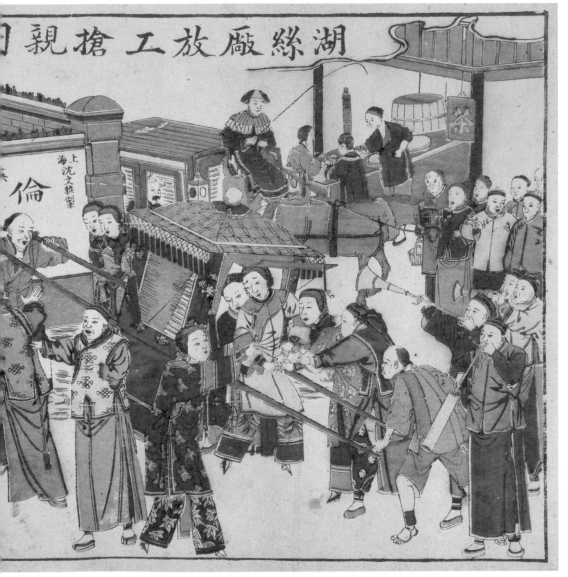

在農曆七月，都要舉行一次考核性會演，屆時全程男女說書人都在東門聚會，每人必須唱一段開篇，說一段傳奇，而且不得重複。那些沒有參加考核或者未能達到上述要求的人，是無法取得書寓資格的。以後，書寓考核內容有所放寬，把參與者分為兩類：一類是全能型的角色，即既會唱又會演，而另一類只會唱。[9]即使如此，書寓人數一直維持在很小的規模，最鼎盛時期也不過400人左右。獲得書寓資格後，方能去書場說書，書場是詞史藉以展現才華、結識新客的仲介場所，一般可容百人就座，高起的臺上妓女們三三兩兩圍坐，後臺則是隨行的女僕。書場每次邀請三四個妓女前來演唱，並將她們的名字、演唱的日期和出場時間寫在一張長條的大紅紙貼在門外，顧客可以要求妓女唱指定的一首或多首曲子，這是向她表示尊敬或與她初次接觸的絕佳良機，演唱完後一般妓女會到點唱曲目的顧客位子旁稍事停留。[10]書場在19世紀末一度達到鼎盛，進入20世紀後便在大世界、新世界這樣的娛樂中心衝擊下日漸式微，而隨著書場的消失，書寓——這一舊上海高級妓女的標杆也日漸淪落，最終成為舊式文人記憶中的一聲歎息。

娘姨大姐跟局：如書寓、長三這般的高級妓女一般都有自己的女傭，有些女傭人年輕、有點姿色，便稱「大姐」，還有一些年紀大些、結過婚的女傭，則叫「娘姨」。她們在妓女應召出堂差的時候陪伴前往，一方面以防發生意外，同時也是監視先生的行動，特別是那些還是女兒身的小先生，這就叫「跟局」。娘姨大姐地位雖不如先生，卻也是應酬交際中不可或缺的一環，所謂「先生為花、阿姐為葉」，而顧客為了能親近先生，也不得不對她們多加打點。久而久之，一些大姐也有了自己的稳客，而娘姨有時候還會參與妓院的投資，這就叫「帶擋娘姨」。一些舊上海的嫖界指南或黑幕小說，經常會描繪此類娘姨的兇惡像，雖未必屬實，也可見此類女傭在妓院還是頗有權勢的，走在街頭，亦是先生身邊的極佳陪襯。

9　安克強著；袁燮銘、夏俊霞譯《上海妓女——19～20世紀中國的賣淫與性》，上海古籍出版社
　2004年，第25頁。

10　安克強著；袁燮銘、夏俊霞譯《上海妓女——19～20世紀中國的賣淫與性》，上海古籍出版社
　2004年，第40頁。

第二部分　年畫風情

168　都市風情——上海小校場年畫

滑頭吊膀子：「吊膀子」這話不是上海人發明的，但典故的確出在上海，這是僑居上海的客民做的事。據說，那時有個天津流氓看上了一位大戶人家的小姐，便每天提著鳥籠到城頭上對著她的窗戶勾引，天長日久，這位小姐竟上了勾，於是流氓每天晚上爬窗進入小姐閨房中幽會。爬窗的時候，當然要將膀子吊上去，所以同伴戲稱他每晚的幽會為「吊膀子」。傳開之後，凡是勾引婦女的事，都叫「吊膀子」。[11]畫面上這個滑頭正提著鳥籠，不住地向身旁一眾女子獻殷情，而這群女子正是乘著獨輪車剛從工廠下班的絲廠女工。

　　繰絲廠女工：絲廠女工與先生、娘姨大姐、野雞、外國夫妻並列在一幅畫上，乍一看不免讓人奇怪，然而考慮到當時的上海風俗，就一點不覺奇怪了。那時別說大戶人家女子是大門不出、二門不邁，但凡良家婦女輕易都不出門的，即使做工，也只是做幫傭之類不用拋頭露臉的工作，一般路上見不到一個裝扮得體的女子。能見到的不是妓家女子，就是外國婦女，絲廠女工是少有的例外，這是難得的靠正經職業在外掙錢的婦女。當然這首先要歸功於上海絲業的發達，「絲業以前都是設在蘇州和杭州附近的，為了太平軍之亂才搬到上海，後來竟立住了腳，成為上海的大實業之一」[12]。絲廠興隆起來了，當然需要大量工人，而這些工作又非尋常男勞力可以勝任的，它需要精細的指尖技術，於是第一批職業女工就在這些紡織廠裡發展起來。而當工廠放工，女工們成群結隊回家之時，對於那些在路上從來看不見正經女子的男人們而言，無疑是一個極大刺激，有時竟會引來圍觀，偶爾的言語調戲已屬平常，甚至還會有公然搶親之舉，另有一幅年畫《湖絲廠女工放工搶親圖》表現的就是這一情景。絲廠女工工作艱辛、收入微薄，作為中國婦女參加工作、融入公共生活的先驅，理應大書一筆，然而在年畫商筆下，最終也不過是滑頭眼中一道美麗街景，付諸紙上，以博大眾一笑。

[11] 汪仲賢《上海俗語圖說》，上海書店1999年，75頁。
[12] 霍塞著、越裔譯《出賣上海灘》，上海書店出版社2000年，第8頁。

總的看來，這幅《上海四馬路洋場勝景》著重刻畫了兩點，一是四馬路上形形色色人等，其中又以女子為重，而女子之中，著墨最多的又是風月中人，這既符合部分事實，也不乏媚俗的成分。除此之外，另有一點濃墨重彩表現的，就是各色人等使用的各種交通工具，包括有轎子、馬車、獨輪車、黃包車、腳踏車、雙連腳踏車，幾乎囊括了汽車出現以前上海街頭所有可見的交通工具，而且依據各人身分不同其乘坐的交通工具亦有所不同，絲毫不亂。比如尊貴的「書寓先生」坐的就是大戶人家出門用的轎子，而金小寶、林黛玉此類名妓則乘坐更為時尚的西洋馬車兜圈子，至於不上流的野雞坐的就是平民的黃包車，而收入微薄的工廠女工則要幾人合租一輛獨輪車，至於雙連腳踏車此類新式玩意兒那是讓外國人玩的，雖是些小細節，也可見作畫者觀察入微，寥寥幾筆，四馬路上的世俗風情撲面而來。鑒於轎子、馬車、黃包車、腳踏車此類交通工具在文學影視作品中多有出現，不再贅述，在此略略介紹一下獨輪車這一具有上海特色的代步工具。獨輪車，又名羊角車、江北小車（因車夫多為江北人），於咸豐、同治年間出現，始行於南市，因其結構輕巧、價格低廉、雇傭方便，迅速遍及全市，紗廠、絲廠女工往往幾人合雇一輛，晨送入廠、晚接歸家，年畫中表現的就是這一情景。20世紀以後，隨著黃包車的興起，獨輪車逐漸衰落，市區裡基本難見，只在郊區崎嶇小路上還偶有穿行，雖是短暫出現，卻也與其他交通工具一起，構築了上海街頭風情畫卷，定格在《上海四馬路洋場勝景圖》中。

　　如今，時過境遷，四馬路早已非當年景致，其風月味一掃而盡，只留下濃濃書卷香，一路走去，大小書店比鄰而居，令人目不暇接，而曾經聞名遐邇的會樂里改造成來福士廣場後，又為福州路注入了幾許時尚氣息，誰曾想見當年這裡竟是綺羅密佈、脂粉飄香的銷魂之所？也只有在往日的圖片、文字，乃至年畫中留存一點印痕了。

搬上年畫的海上第一名園
——上海張氏味蓴園散記

　　周立波的海派清口在2009年風靡上海，一年連演一百餘場，場場爆滿；2010年他繼續保持強勢，並向長三角地區挺進。周立波的長處在於能迅速消化當下新聞熱點並巧妙地將之融化到自己的表演當中，這其實是晚清民初上海租界一些新劇和獨角戲演出傳統的延續。在周立波的舞臺上，從偽娘、鳳姐、上海倒樓事件、許宗衡腐敗案，一直到盧武鉉自殺、奧巴馬訪華、全球金融風暴等等，一個個熱點人物，一樁樁新聞事件，都在他的伶牙利齒中化為詼諧笑談。如他挖苦倒臺的深圳市長許宗衡，說：「許市長最喜歡講：我是人民的兒子。這讓人民很害怕，因為兒子都會向老子討錢。只有當官員說：我是人民的老子。人民才會放心，因為老子從來不向兒子要錢。」這樣說時事，當然大快人心。從社會學上來說，新聞是最大的政治，也是大眾最熱衷的娛樂。周立波的表演，就是市民視角裡的政治，他所說所表演的，都是當下老百姓所關注所熱議的，故能贏得觀眾會心的大笑，出現「滿城爭說周立波」的文化奇觀。然而不可諱言，如果過若干年後再來觀看周立波的表演碟片，恐怕就少有人再會這樣捧腹大笑了，甚至可能會有人對演出中提到的人物和事件茫然不知，渾然不解。這就是時效在起作用。時過境遷，脫離了當下語境，沒有了心靈默契，很多當年司空見慣的辭彙，後人已很難引起聯想，產生共鳴，臺上的周立波再怎麼賣力表演，也只能像是一具沒有了靈魂的木偶。但是從另一個角度來講，它們又比較真切、鮮活地保留了當時的大眾語境和社會心態，具有很高的歷史價值。擺在我們面前的這幅《海上第一名園》，就是這樣一幅很有意義的小校場年畫。張園當年在上海是最大的公共活動場所，幾乎所有的社會公眾活動都能包容其中；張園還被稱為近代上海的時尚之源，很多時髦的玩意都是先在此亮相，然後逐漸推廣。但就是這樣一個當年幾乎無人不知、無人不曉的晚清勝地，進入民國以後就逐漸被改造成里弄、學校，近年更湮沒在社區之中，已很少有人知道它的輝煌歷史了，以至近日

媒體發出「尋找張園,讓近代上海的時尚之源再現光彩」的呼籲[1]。當年小校場的年畫商們之所以熱衷於在年畫上展現張園的風光,明顯有其商業利益上的考慮,如果沒有這座私人園林的赫赫大名,商人們是絕不會為它作免費廣告的。令人傷感的是,歷史竟如此健忘,僅僅一百多年的歲月,曾經的聲名顯赫者,就變得無人知曉,當我們驀然回首時,那些生動的情景細節已經處在身後很遠的地方,模糊不清了。這裡,且讓我們先來回顧一下張園的歷史。

上海的著名園林,若論歷史之悠久,當然首推豫園;而到了近代,影響最大的則要數徐園、愚園和張園這三大名園,其中又尤以張園名聲最著。海上老報人陳無我著有一本《老上海三十年見聞錄》[2],其中「園林風月」一章中寫道:「三十年前,上海有名園三,其最久者為徐園,其次為愚園,其次為張園。張園最後得名,而遊蹤反較兩園為盛。」陳無我此話確屬事實。晚清民初的上海,張園稱得上是市民最大的公共活動場所,賞花看戲,照相觀影,納涼吃茶,宴客遊樂,演講集會,展覽義賣幾乎所有的社會公眾活動,張園都敞開大門包容其中,而在當時的眾多報章雜誌和文人墨客的散文遊記中,「張園」二字也是出現頻率奇高的一個辭彙。清末名人孫寶瑄寫有一部《忘山廬日記》,涉及中國近代史上眾多的人、事、物,他在其中就寫道:張園之茶和四馬路之酒,是外地人到上海後一定要吃的,因為當時上海夜晚時分最有名的地方是四馬路,而白天最熱鬧的場所則非張園莫屬,「凡天下四方人過上海者,莫不遊宴其間。故其地非但為上海闔邑人之聚點,實為我國全國人之聚點也」[3]。

1　見2009年4月23日《新民晚報》報導
2　上海大東書局1928年4月版
3　參見其光緒二十七年七月五日和光緒二十八年十月十日之日記,載《忘山廬日記》,上海古籍出版社1983年4月版。

一、張園之來龍去脈

　　張園地處靜安寺路（今南京西路）之南、同孚路（今石門一路）之西，舊址在今泰興路南端。這裡原先為一片農田，上海開埠後，許多外商來滬經商，1872年至1878年，一位名叫格農的英商和記洋行經理先後向曹、徐等姓農戶租得土地二十餘畝，闢為花園住宅。格農原本是做園圃生意的，凡上海外商庭院，大多由其規劃，故在經營自己住宅時當然更加費心，除了建造洋房外，還開挖池塘，種植荷花，並鋪上大片草坪，壘起玲瓏假山，將整個宅院佈置得樹木蔥蘢，曲折錯落，十分別致。後來這塊園地幾經轉手，於1882年由寓滬富商張叔和購得。張氏取晉代張翰不戀官位，退隱山林的著名典故，將園林命名為「味蓴園」，簡稱張園。張叔和本是無錫人，於19世紀70年代來滬，經營海運、漕米等事務，後擔任輪船招商局幫辦，和唐廷樞、徐潤、鄭觀應一起，是招商局四個主要負責人之一。張叔和頗善經營，也酷愛園林，接手格農別墅後，他又在園西先後向夏、李、吳、顧等姓農戶購得農田近40畝，將其和原建築融為一體，使整個園區面積達到60餘畝，一躍而列當時私家園林之首。張叔和按照西洋園林的風格，開溝挖渠，植樹種花，設茶室戲臺，陳各種遊藝，並在園內構築「海天勝處」等樓房。1892年，張叔和又出鉅資請當時上海著名的建築設計師，有恆洋行的英國工程師景斯美、庵景生兩人設計，歷時整整一年，建造了一幢高大洋房，以英文Arcadia Hall名其樓，意為世外桃源，中文名則取其諧音稱「安塏第」。整幢高樓洋派大氣，單大廳就可容納上千人集會宴客，為當時吸人眼球的宏偉建築，張園也因此成為上海最大也最有特色的私家園林和公共場所。

　　上海新式的公共娛樂業導源於開埠後僑居上海的外國人，從19世紀50年代起，他們在租界內陸續建造了一些娛樂場所，如跑馬場、戲院、總會、公園等，並引進了一些新穎的娛樂活動模式。這種供市民公開消費娛樂的遊樂方式令國人耳目一新，對原有的陳舊觀念是一種很大的衝擊，後來徐園、愚園等新穎私家園林的興起，可謂是對西洋文明的一種借鑑和模

第二部分　年畫風情

上 ｜ 清末明信片上的張園
下 ｜ 清末張園內的遊樂設施

SU-HOW GAROEN IN SHANGHAI.

NO. 67. WATER SHOOTING IN SHANGHAI.

仿，是民俗風氣隨著時代發展的一種轉型。自張園興起，這種轉型日顯成熟，並相應具有中國的特色。當時，張園是最吸引公眾的娛樂活動場所，園內花草怡人，景色優美，並設有專業的戲臺，輪番表演各種戲曲和歌舞節目；寬敞的園林中露天陳設有各種新潮的遊藝設施，供遊客遊玩賞奇；園中還設有電影院、照相館、商場、茶肆和中西餐館及各種零食小吃攤，讓人邊吃邊玩，樂而不疲。張園而且不收門票，只要你有興趣入園，就可以從中午一直玩到深夜。這種集各式娛樂功能於一園的大眾化娛樂方式，是19世紀末隨著上海城市商業經濟繁榮發展，市民消費熱情日益高漲而出現的，是一種歷史的必然，張園則有幸成為主力軍承擔起了這個功能。這個領軍位置，一直要到1915年和1917年更專業的大型遊樂場新世界和大世界建成才換位更替。張園大約在1918年後漸趨消衰，據1932年出版的《上海風土雜記》記載：「張、愚二園，今已湮沒不存。」

二、展示時尚的場所

在清末民初的私家園林中，張園不但以場地最廣而馳譽滬上，而且因演說、展出頻繁，娛樂樣式眾多而獨步一時，很多時髦的玩意都是先在此亮相，然後逐漸推廣，張園也因此被稱為近代上海的時尚之源。如1886年，張園在眾多園林中率先試燃電燈，一時火樹銀花，大放光明，吸引了大批遊客。張園還常於春秋兩季舉行花會，屆時姹紫嫣紅，滿園芬芳。園中最有名的是菊花，張叔和曾不惜鉅資，從世界各地引進珍稀品種舉辦菊展，獲得遊客交口稱讚，《老上海三十年見聞錄》中專門有一節「味蓴園菊花大會」記敘此事。晚清青樓著名的「四大金剛」之雅號，也是因張園而起。當時每逢禮拜，眾多時髦倌人均往安塏第喝茶，其中陸蘭芬、金小寶、林黛玉、張書玉四大名校書一度更是每日必到，李伯元主持的《遊戲報》為之大肆張揚，一時「四大金剛」的雅號名播海上。1917年，上海美專在張園舉辦美術展覽，因其中有若干裸體模特素描而引起一場不小的風波，劉海粟「藝術叛徒」的稱號也因此而伴隨了他一生。這些軼事逸聞都

策源於張園，給張園增添了不少情趣，而張園內常設的一些營業遊藝設施更給這座海上名園繪上了極具豐富的色彩。本文謹試敘一二。

1. **電影**。說起電影，世人只知徐園，殊不知張園也是開風氣之先的拓荒者。徐園放電影是1896年，此舉被譽為是電影引入中國之始。那麼張園到底是何時開始放映電影的呢？由於園主未登廣告，今天已難以確曉。現在知道的是起碼在1897年初夏，電影已開始在張園露面，細心的孫寶瑄在這年6月4日的日記中作了記載：「夜，詣味蒪園，覽電光影戲。觀者蟻聚，俄，群燈熄，白布間映車馬人物變動如生，極奇。能作水騰煙起。使人忘其為幻影。」[4]孫寶瑄的這一記載，可以說是目前所知中國人對電影這一新鮮事物的最早觀感。這以後，電影放映始終是張園招徠遊客的一張王牌。清末有人遊張園，曾仿金聖歎批《西廂記》，羅列快事，演為十則，其中一則即為：「夜間看電影，正苦目光短視，而眼鏡忘未攜帶，忽友人以千里鏡相借，得以縱觀，豈不快哉！」[5]這正說明了當年在張園看電影已成為一件尋常事。

2. **照相**。如羅列清末最時髦的洋玩意，照相肯定可以名列前茅。在這方面，張園也是最早嘗試吃螃蟹的先行者。當時上海雖然已有好幾家照相館，但都是室內攝影，佈景皆為人工繪製，顯得呆板不夠自然，缺乏生氣。1888年秋，一家名叫光霽軒的照相館在張園內開張，，它充分挖掘園林的優勢，打出了「照相連景」的招牌：「照相之法，由來久矣，第未得勝地補景，殊難清雅。今本軒特聘名手，假寓味蒪園，諸公光顧者，或登亭臺，或倚假山，或小飲花間，或臨流垂釣，隨意選勝可也。」[6]這則廣告，確實可以說摸準了相當一部分人的心理。1891年金秋時分，張園內又開設了一家名叫柳風閣的照相館（張園景色優美，連照相館的店名也都這麼風雅），它也打出了「園景照相」的招牌，並推出了不少吸引人的新品種：「本館精求新法照相，分外酷肖，實為近時獨

[4] 《忘山廬日記》

[5] 《老上海三十年見聞錄·游張園十快說》

[6] 1888年10月26日《申報》

擅之秘。磁片亦可映印,並備有古裝女身服色,更覺風雅。著色鮮豔,歷久不退。現假張氏味蓴園設館開印,園中各景,任便設照。」[7]這以後,在張園內設店營業的照相館還有多家,連赫赫有名的寶記也曾在園內開過分店,與園主拆帳分成。張園地處市中心,園景又吸引人,故遊客眾多,川流不息,照相館的生意也因此獲益匪淺。據記載,很多名人都在張園留過影,如孫中山、黃興、張元濟、夏曾佑、伍光建、鄭孝胥等。

3. **遊藝**。各種時尚的演出遊藝活動也是張園的一大特色,諸如彈子房、拋球場、劇院、書場、茶樓、飯館等等,這裡一應俱全。1903年,張園舉辦自行車大賽,賽程一英里,設有大獎,吸引了大批遊客,很多人因此才認識這種當時尚屬時髦的交通工具;1909年12月和1910年4月,著名拳師霍元甲在此設擂,先後與多人過招,並擬與美國拳師奧皮音比試,後因奧失約而取消。每年演放的各式焰火也是張園最受歡迎的項目,即

時，張園必人山人海，觀者無不目眩心醉，媒體也好評如潮。當時引自國外的一些時髦遊藝設施，如過山車等，也大都在張園內陳設過。這些新穎的遊藝節目很引人矚目，但華人多喜歡看熱鬧，真正敢一試身手的並不多。孫寶瑄1903年夏遊張園，留下了他嘗試坐「輪舟」的感想：「西人於園中築高臺臨池，上下以車，輪行鐵路，用機關運動，人出小銀圓二枚，則許乘車登臺，即坐小舟自臺上推下，投入池中，舟顛蕩若甚危險，其實無妨也。西人喜之，乘者頗眾；華人膽怯，多不敢嘗試。是月，余與芝生二人乘坐一次，始大悟此戲可以練膽。」[8]當年為推廣這項遊藝節目，外國人還特地印製了明信片，廣為宣傳。

三、公眾活動的舞臺

　　張園作為晚清民初上海面積最大的對外開放園林，不但因率先展示了眾多新穎玩意而成為當時的時尚之源，而且還一度成為上海各界集會、演講、展覽最重要的公共場所，每逢遇到諸如疆土危機、女界集會、學生風潮、要人到訪等重大事件發生，張園總有活動，所謂風起於青萍之末。安塏第屋廣廳寬，是民眾集會的理想場所，而章太炎、吳稚暉、蔡元培、汪康年、馬君武等社會各界名人，是經常登臺演說的熱心人物。據記載，1916年7月17日，孫中山先生也在張園發表過關於地方自治的演說；另據當時文獻，1900年7月26日，嚴復、容閎、唐才常等維新派人士集會，以挽救時局為名，召開「中國國會」，通過了不承認以慈禧太后為首的清朝政府等決議。發生在上海的這第一次具有反對清政府性質的集會，也是在張園舉行的（另一說是在愚園）。由於交通方便，又地處租界，清末民初舉行這類社會公眾活動，張園一般都是大家的首選之地。
　　晚清上海，張園還舉行過一次影響頗大的慈善義賣活動，時在1907年春。當時，中國江淮等地因水災造成嚴重饑荒，急需救濟。消息經媒體

[8] 《忘山廬日記》光緒二十九年八月十六日

報導後，各界紛紛舉行活動，募集善款，救濟難民，春柳社李叔同諸人在日本首演話劇《茶花女》這一名垂史冊的舉動，就是因此事而起。這一年5月，由上海的一個外國宗教組織「聖保羅會」（Societ of St. Vincent de Paul）牽頭發起，寓滬歐美各國官商夫人出面聯絡中國紳商夫人，決定舉辦一次萬國賽珍鬥寶大會，會期三天，陳設各種展覽並有新穎遊藝活動，還舉行捐贈之物義賣，全部收入充作善款救濟難民。經當時的南洋大臣端方批准，這次慈善義賣活動於5月23日到25日在張園舉行。據新聞畫社當時發行的一份《萬國賽珍鬥寶大會陳列全圖》記載，這次活動內容豐富，規模很大，「園中空地遍蓋棚廠，周懸五色電燈，陳列萬國精美玩器、顧繡、綢緞以及各種新奇美術出售，並由各國官商及貴紳夫人、清客串戲、彈琴、唱歌，演放各國新到電光影戲、焰火、日本柔術、戲法，兼設博物院埃及古物，洵為數千年來遍地球所創見，亦通商六十載未有之盛舉」。當時正在中國公學讀書的胡適也參觀了這次盛會，並寫了一首《遊萬國賽珍會感賦》，詩前有序，略云：「丁未四月，上海中外士商憫江北災民之流離無歸也，因創為萬國賽珍會以助賑，得資甚多……聊志感喟，詞之不文，非所計也。」全詩五百四十字，是這一時期胡適詩作中最長的一首詩。開頭部分吟詠萬國賽珍會的緣起：「災黎千百萬，區區復何補？救人全始終，熱誠勿喪沮。乃有慈善家，創議驚庸俗。聚集希世珍，萬國相角逐。」詩中段雜以氛圍風光的描繪：「行行重行行，夕陽已西下。華燈十萬盞，熠耀不知夜。爾時方三五，明月皎如銀。微風拂鬘鬘，人影亂輕塵。」最後一段則顯示了胡適的社會觀和樸素人道主義的情懷：「智者助以力，富者助以財。人心苟如是，天災何有哉！」[9]

　　關於這次慈善義賣活動，還有一件題外事頗值得一談。聖保羅會在活動舉辦期間印製了類似郵票式樣的簽條出售，同時刻製了兩枚戳記，均為「萬國振濟賽珍會」七字（其中一枚四周另有英文字樣）。有學者認為，這兩枚戳記是中國郵政最早的紀念郵戳，但也有人不予認可。問題的關鍵

9　1908年8月17日《競業旬報》24期

第二部分　年畫風情

是要看當時張園中是否設有郵局。據《清代郵戳志》一書記載，這兩枚「紀念戳是作為門票銷訖之用」，但究竟是由誰「銷訖」的，書中卻並未說明，而當時的報導也無一字提及，此事因而在郵學界成為懸案。最近筆者在仔細查看了1907年出版的《萬國賽珍鬥寶大會陳列全圖》後卻有意外發現，在此圖下方和「內外德律風」（電話）並用一屋的就是郵局，上面清清楚楚地寫著「郵政局寄處」五個大字，顯然，此屋正是這次慈善義賣活動的「郵政通訊處」。由於此圖是嚴格按照會場佈置繪製的，故這個困擾大家時日很久的懸案應該可以宣佈結案了：1907年5月使用的「萬國振濟賽珍會」戳就是中國郵政最早的紀念郵戳，張園也因此而得以共用這一榮譽。

小校場描繪張園的這幅年畫還是比較寫實的，像張園門前衣著光鮮的各式女子坐著馬車、人力車人來車往，慕名遊園的場景，在當年上海堪稱一道亮麗的風景，曾被媒體紛紛報導，還有實景原照存世，好事者可以比照。年畫上還有一個細節不容忽視，那就是髦兒戲在張園的演出。清末，上海等大城市出現了清一色由女孩演出的戲曲班社，演唱京劇和崑劇，俗稱「髦兒戲」，演員稱坤角，一時大為流行。「髦兒戲」之名據說就寓有時

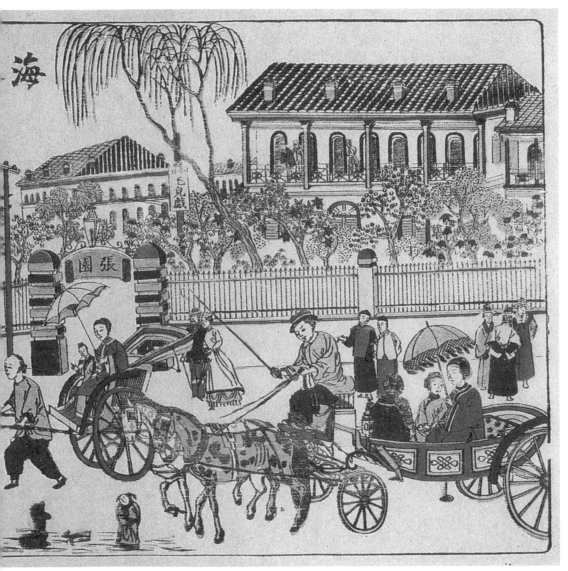

第二部分　年畫風情

髦之意。「髦兒戲」始於同治年間，至光緒十年前後消沉，十餘年後又復盛行，一時爭奇鬥勝，名班就有七、八家之多。當時海上名園俱延邀名班進園演出，張園內吳新寶主演的《天門掃雪》，桂芳主演的《三娘教子》等俱一時名角名戲，博得眾多掌聲。張園內的「海天勝處」樓是當時演出「髦兒戲」最負盛名的一處場所，小校場筠香齋刻印的年畫《海上第一名園》，雖然描繪的是張園門前人來車往的熱鬧景象，但透過園柵欄，卻能清晰地看到園內高掛著「毛（髦）兒戲」演出的水牌。民間畫師的這一無意之筆，正傳神地展示了當年髦兒戲在張園的上演盛況。此外，在這幅年畫上看不到著名的「安塏第」建築，據此，我們可以大致推測：《海上第一名園》約創作於1885至1893年之間，這正是上海小校場年畫發展最繁榮的階段。

歷史的真實與民間的偏好
——年畫中的辛亥革命

　　2011年乃辛亥革命百年祭。一個世紀以來，有關這場運動的文獻可謂汗牛充棟，相關著作亦是層出不窮，或正本清源、迴溯史實，對其進行翔實的史料考據；或縱橫開合，多角度、多視點滲入史料內部，從政治、軍事、經濟、社會、人物等各方面進行理論分析，間或提出一些開拓性論斷。然而，著作雖多，角度再新，有些領域卻依然處於視野盲區。即以人物為例，但凡舉足輕重的頭面人物，如革命黨人、立憲派人、北洋軍閥、清廷重臣等都有長足的分析，有些研究也延伸到了革命與地方鄉紳、下層軍士、城市學生，乃至秘密黨人的關係，但是對於普通民眾（城市平民和農村群眾），一直著墨不多，更缺乏系統的深度分析。當然，這可能是受革命本身性質及其相關材料所限，正如周錫瑞在《改良與革命——辛亥革命在兩湖》一書中所說：「我很想寫一本涉及全部人民的歷史著作，但辛亥革命是一個上流階層的革命，鋪敘其史實，必不可免地會要著重上流階層的活動。」[1]因此，總體而言，辛亥革命研究呈現一種精英趣味傾向。然而，雖然在這場運動中，普通民眾的參與度並不高，但鑒於它一舉推翻滿清王朝兩百多年的統治，整個華夏格局為之一變，生活於其間的民眾受到的影響不言而喻，即使現有材料還不能深入分析普通民眾在這場革命中的作用，他們對革命的態度也是可以玩味的，而民間民俗文化則為我們找尋普通百姓的真實話語提供了豐富的材料。上海小校場年畫中就有不少與辛亥革命相關的畫作，或刻畫風雲人物，或描摹交戰場面，再現了普通民眾眼中的辛亥革命。雖有部分細節與史實略有出入，存在失實和誇張，但卻反映了普通民眾的偏好，這一歷史宏大敘事中沉默的大多數，在年畫這一民間文化中，終於發出了一絲微弱聲音。

　　辛亥革命事件產生的最大影響無疑是改朝換代，此點在年畫中最先得到迅速反應，突出表現在傳統曆畫上。曆畫是與農業生產、農村生活習俗

[1] 周錫瑞著《改良與革命——辛亥革命在兩湖》，中華書局1982年版，第298頁。

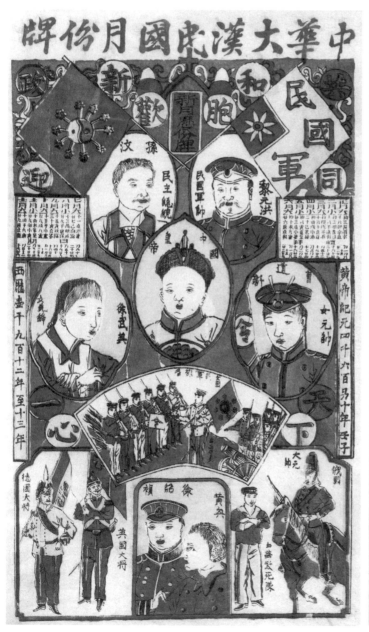

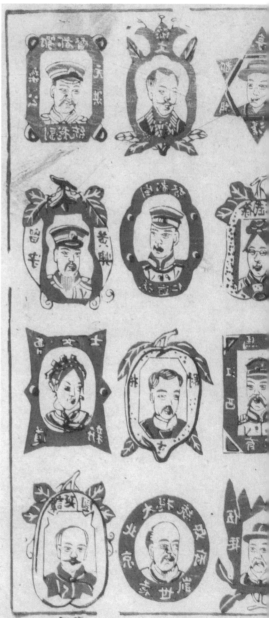

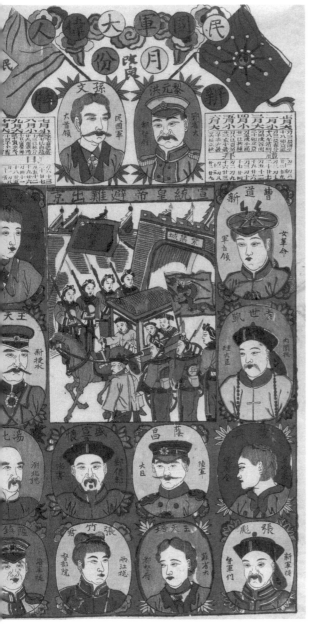

左 ｜ 中華大漢民國月份牌
中 ｜ 民國偉人圖
右 ｜ 民國軍大偉人改良月份牌

密切相關的一個年畫品種。它以農曆的歲時月令、二十四節氣為基核，輔以圖畫、詩文，構成一幅幅圖畫式的「曆書」，提供了農事生產時播種、耕耘和收穫所需的氣候變化資料，也是世俗生活各項活動的時間依據。由於農曆二十四節氣每年均有變動，而非固定的日期，所以「曆畫」必須一年一換，需求量大，是年畫作坊的重要產品。[2] 正因為曆畫一般都是一年一張，並且提前一兩個月就事先刻好，因而每當改朝換代之時，常會流傳多個版本，對照看來饒有趣味。1912年就是其中代表，在這個特殊年份中，就有《末代皇帝月曆圖》、《中華民國月份牌》、《民國軍大偉人改良月份牌》三張迥然相異的曆畫。

　　《末代皇帝月曆圖》當作於1912年2月12日清帝退位之前，刻繪了清廷尚未覆亡時的場面，小溥儀坐在攝政王載灃懷中，兩旁既有大理寺、翰林院、宗人府、光祿寺等舊衙門，也有郵傳部、民政部、陸軍部、農工商部等新設機關。具

2　王樹村著《中國年畫史》，北京工藝美術出版社2002年版，第107頁。

第二部分　年畫風情

有諷刺意味的是，在這政權風雨飄搖、王朝即將傾覆之際，畫面中卻依然刻有「天下太平」四個字。而《中華民國月份牌》和《民國軍大偉人改良月份牌》則當作於中華民國成立之後，屬新式月份牌，當時上海印刷的這種新式月份牌年畫，很受一般市民歡迎。這兩幅畫都不約而同地將臨時大總統孫文、副總統黎元洪置於畫面正上方，末代皇帝溥儀則如被四面夾擊一般位於正中，《民國軍大偉人改良月份牌》一畫甚至刻畫了宣統出逃北京避難這一虛構場面，溥儀左右兩側則是兩位女英雄曹道新和徐武英。在畫的下方，兩幅畫區別較大，一副描繪了國民黨將領黃興、徐紹楨及俄、英、德國將軍等，另一幅則出現了袁世凱、湯化龍、盛宣懷等一批民國初年風雲一時的人物，雖然土洋有別，卻分別代表了辛亥革命前後，政壇湧現的幾股新勢力，與《末代皇帝月曆圖》比較看來，更有了一番翻天覆地的大變化，除保留溥儀之外，其他主要人物幾乎都有所更迭。但把袁世凱、薩鎮冰、蔭昌、張彪等清廷舊臣與孫中山、黃興等革命黨人並置，則可見共和之初，普通民眾對於所謂共和新政、民族獨立等政治口號的內涵其實是相當模糊的。在他們眼裡，辛亥革命無非是撤了皇帝，剪了辮子，但新的政權究竟應該是怎樣一派面貌，革命黨人與傳統官員又有何本質不同，其實並不清楚。而把西人將領一起納入畫中，則可能源於另一種認知偏差，即西方各國認同並支持中國革命。當時還有不少知名人士為此種輿論造勢，比如在德國的蔡元培就試圖發電報給上海報館，大意謂「外國均贊同吾黨，絕不干涉，望竭力鼓吹，使各地回應」。而在《民立報》工作的章士釗則奔走於住所與電報局，剪貼整理各大報紙關於革命的報導，「擇議論之祖己者」，每日一電或數電發回報館，製造西方列強「支援」革命的態度。[3] 不過，即使沒有此種造勢，從官方公告也可看出西方列強對此次辛亥革命基本保持「中立」態度，但完全是從自己利益出發，放棄了清政府這個已經千瘡百孔、有名無實的政權，而就在幾十年前，當它還一息尚存時，西人也曾幫助清政府鎮壓了太平天國起義。不過，年畫中雖有

3 瞿駿著《辛亥前後上海城市公共空間研究》，上海辭書出版社2009年版，第24-25頁。

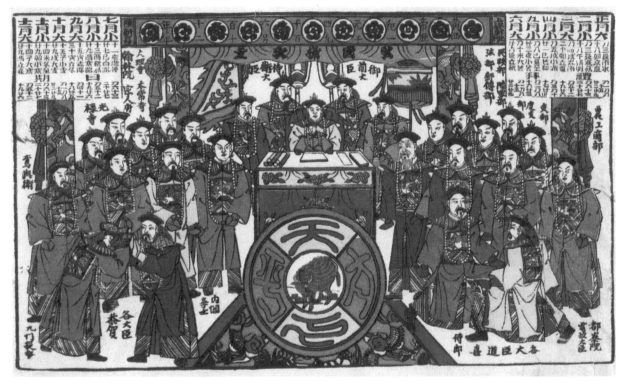

上述種種政治模糊，卻也無可厚非，民眾對於政局向來少於分析，更多直接反饋，這樣各色人等齊聚一堂的畫面安排，雖稍顯混亂，卻恰如其分地反映當時紛亂的社會大環境，各種勢力此消彼長、互相牽制，正是民國初年的真實寫照。

另外，這兩張曆畫中出現的一些新元素，與其他同題材年畫結合看來更有一番意思。

比如，為什麼要虛構宣統出逃北京避難這一情節？根據當時南北議和所簽訂的清帝退位優待條件，溥儀退位後不僅可以繼續保持「大清皇帝」的尊號，並可以居住在紫禁城內役使太監宮女，每年還享有400萬兩生活費由中華民國撥付。逃難一說純屬子虛烏有，但年畫中卻不乏這一虛構情節，除《民國軍大偉人改良月份牌》外，還有《北京失守宣統逃走》一畫專門描繪此一場景，與此相似的還有《各省民軍都督攻打北京》一畫，眾所周知，以武昌為起點、以南京為據點的革命黨人迫於北洋軍的威懾從沒有打到過北京，所以才有了此後南北議和拱手讓出革命成果，將袁世凱送上總統寶座埋下民初禍根的亂局。那為什麼年畫中卻屢屢出現這些與真實相悖的情景？可以從幾個方面考慮，首先當時社會的資訊發達程度與現今不可同日而語，除了以訛傳訛、交口傳播的小道消息，望平街上每日派發的報紙，幾乎是市民最大的、唯一的、也是相對可靠的資訊來源。每日清晨，隨著一捆捆墨蹟新乾、留有餘熱的報紙出爐，這裡便開始喧囂騷動起來。武昌起義爆發後，就更有了幾分緊張氣氛，幾家主要報紙銷量都節節攀升，而其中賣的最好的是《民立報》，雖然售價比同類報紙要高，還是經常脫銷。然而哪怕是這些報紙上，也時常登有不實新聞，尤其是銷量最好的《民立報》，銷量好是因為這份報紙最具有革命傾向，迎合了當時上海街頭彌漫著的革命氛圍，但也正因如此，容易偏袒革命黨人，造成報導失實。該報對於一些有利於革命一方的消息常常不遺餘力地報導，而對於一些負面消息比如漢陽失守就避而不談，甚至還刊登過一些純屬編造的假消息，比如11月初《民立報》上就出現了「北京為大漢克復，清帝藏匿美

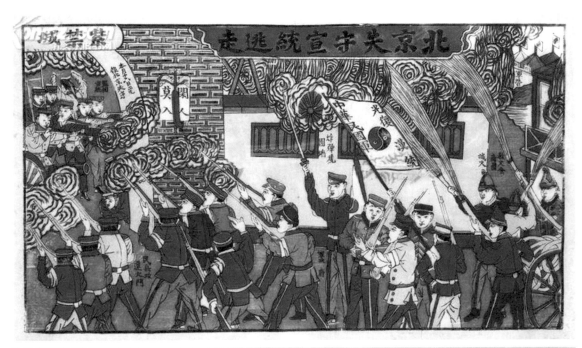

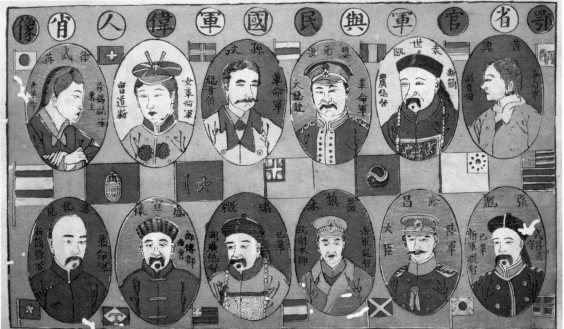

上　｜　北京失守宣統逃走

下　｜　鄂省軍官與國民軍偉人肖像

使館，載灃不知逃往何處的消息」[4]。要那些沒有受到過多少教育的普通民眾在這些真假難辨的消息面前保持清醒的判斷力，著實不易。其次，我們也該注意到，之所以民眾會輕信這些消息，也是因為這符合他們一直以來的願望，清王朝雖已坐擁天下200多載，卻始終未能真正驅除縈繞於漢人心頭「驅除韃虜、恢復中華」的宏願，尤其是在鴉片戰爭以後，連連戰敗和一系列喪權辱國條約的簽訂，使清政府的懦弱無能暴露無疑，人民迫切希望把這樣一個孱弱的政府趕下臺，而現在既然革命已經勝利在望，他們當然希望這是一次徹底的勝利。什麼才叫徹底的勝利？在有識之士看來，也許是推翻專制政府，革新舊制度，成立一個富強民主的共和國。但民眾不會想得那麼複雜，他們是從戲曲、從傳說、從典故中學習歷史的，從這些故事中他們知道每個朝代的滅亡必然都伴隨著都城陷落，末代皇帝被殺或竄逃他方，如宣統那樣和平退位的方式是在他們的認知之外的，所以他們更願意相信那些大快人心的謠傳。年畫作為一種民間藝術，在製作時自然要迎合大眾口味，而且從講故事的角度來看，這樣的情節設制也無疑更加吸引人；何況，就當時而言，誰也不能論斷這一定是假的，因此，只要傳聞中有些風吹草動，能敷衍成膾炙人口的小故事，就會放入畫中。這也提醒我們，年畫中雖有一些反映新聞時事性的內容，但和新聞照截然不同，它們更多展現的是當時的輿論熱點和人們的心理訴求，而不一定是時事真相，看的時候一定要仔細甄別。

另一個值得注意的重點，就是畫中分列於孫中山左右兩側的兩位女將曹道新和徐武英。年畫中的其他人物，如孫中山、袁世凱、黎元洪、黃興……無一不是歷史上有名有姓的大人物，唯獨這兩位女將，不僅名字看來陌生，翻翻一般的辛亥史稿，也不見其蹤影。然而，她們確實是當時辛亥革命年畫中的紅人，不僅這兩幅新式月份牌，其他年畫如《民國偉人圖》、《鄂省軍官與國民軍偉人肖像》、《各省軍民都督攻打北京大戰盧溝橋》、《女國民軍江南開操圖》等，處處都有她們的身影。這就不由得

[4]　《民立報》，1911年11月7日，第二頁「專電」。

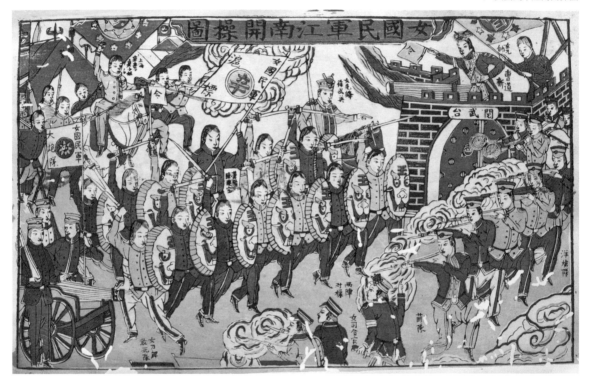

讓人產生疑問，她們是誰？為什麼如此頻繁地在年畫中出現？《中國木版年畫集成‧俄羅斯藏品卷》給這些畫配說明時，稱其二人為「地方戲曲中的人物，在劇中受孫、黃、黎之命攻克武昌」[5]，但沒有說明是哪齣戲，具體情節也沒有展開。倒是廣州花都區政府網上的資料庫中有一則關於鹿兒戲《女革命復武昌》的記錄，說得很明確。據其載，《女革命復武昌》由新地鄉羅容村曾讀過私塾並辦過小學的村民李緒昌，於1911年底至1912年初之間所作，故事情節是：孫文、黃興、黎元洪一同出謀，命曹道新、徐武英二位女將攻打武昌。道新、武英領命，即率兵與武昌城的清軍守將姜桂題交戰。姜戰敗，旋從日本借得「三千馬隊軍」再度出戰；而二位女將則以「三百敢勝軍」迎戰，結果大獲全勝，恢復了武昌。孫文、黃興和黎元洪聞報甚喜，擬「回朝登龍位」，出告示安民。[6]雖然對比年畫，情節依然有些出入，但大致相仿，可見其依據的原始素材應該是相似的，很可能是當時流傳有不少有關曹道新和徐武英的傳說，而年畫和地方戲曲只是對這些傳說不同版本的演繹而已。並且雖然情節都是虛構，誇大了兩位女子在辛亥革命中的作用，但人物並非全部虛構。徐武英傳說是徐麒麟的妹妹，但查無此人，不過曹道新卻確有其人，《民立報》上曾登過這樣一段報導，「國民軍第二標管帶林君翼支頃報告軍政府云，文華學堂女生曹道新，年二十歲，武昌金牛人，願投軍從戎，林君極表歡迎，擬派充該標書記，另室居住，請黎都督核准。黎都督以該女生有志投效，深為嘉許，理應歡迎，以資提倡。乃因軍隊有種種礙難，仰該女生自募女生一隊，斯時可謂戰事之後援，將來可謂歷史之大光榮，中國幸甚，漢族幸甚。聞該女生亦如命辦理。」[7]武昌起義後，有不少女子聞風而動，申請入伍，曹道新是第一位見諸報端的，此後又有武昌吳淑卿、江西周其永等人緊隨其後。至於年畫中出現的女國民軍，也是有據可考的，不過是由上海尚俠女學代表薛素貞（辛素貞）上書呈請陳其美都督要求成立的，起先名為「女

5　李福清著《中國木版年畫集成‧俄羅斯藏品卷》，中華書局2009年版。
6　徐遠洲《談談鹿兒戲〈女革命復武昌〉》（http://www.huadu.gov.cn:8080/was40/detail?record=3555&channelid=4374&back=-2）
7　《女子從戎》，《武漢革命大風雲（十三）》，《民立報》1911年10月23日，第三頁。

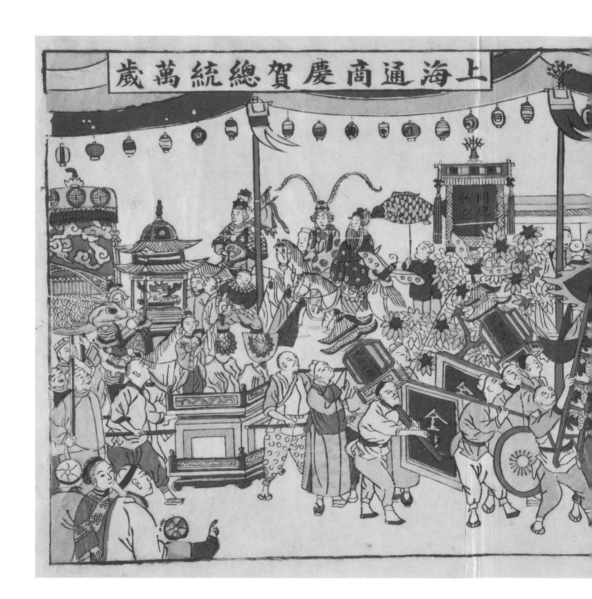

民國軍」，後改稱「女國民軍」，曾在《民立報》、《神州日報》等多家報紙上刊登招募廣告，還曾受到過孫中山總統的檢閱。[8] 除此之外，同時期還有女子北伐光復軍、女子軍事團、同盟女子經武練習隊等多個團體先後成立，一時間女子從軍運動漸有如火如荼之勢，而年畫把曹道新、徐武英作為其中代表人物畫入畫中，也是迎合了此種新風尚。然而女子從軍，更多的還是起到一點提振士氣、傳播女權思想的作用，真正對戰局起到關鍵作用的女將並沒有出現過；風風火火熱鬧過一陣的女國民軍存在時間也很短，到1912年1月底就在黃興的提議下解散了。但年畫商在作畫時，卻大大誇大了她們的功績，這可能是向傳統年畫中花木蘭、穆桂英、梁紅玉等巾幗英雄看齊的結果，畢竟這是畫師們畫了一輩子的東西，雖然時代變了，人物變了，但味兒還是那個味兒。

在許多辛亥革命相關年畫中，還有一副《上海通商慶賀總統萬歲》也值得一說，不過不是在內容，而是在版本。乍一看，這是一副難得的反映上海商界共同慶祝總統就職的畫作，但若和另一幅《中外通商共慶大放花燈圖》的年畫放在一起比較，馬上就能看出問題來了。《中外通商共慶大放花燈圖》

8　中華全國婦女聯合會婦女運動歷史研究室《中國近代婦女運動歷史資料：1840～1918》，中國婦女出版社1991年版，第450～455頁。

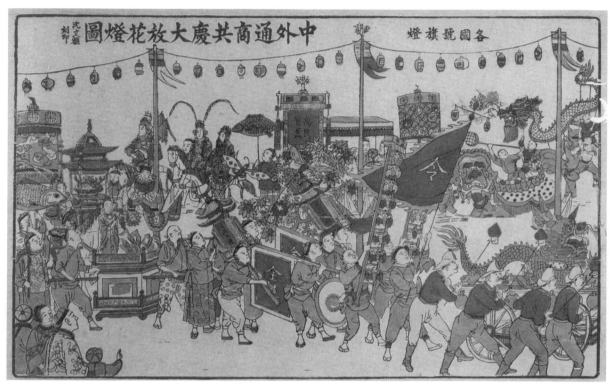

中外通商共慶大放花燈圖

係上海小校場沈文雅畫店為慶祝1893年上海開埠通商50周年而刻版刊印的一幅年畫，畫上人物眾多，構圖巧妙合理，生動地展現了上海商界歡慶遊行的場面。畫面上，走在隊伍最前面的是寓滬西人的消防隊，當時，在盛大的慶典中消防隊往往應邀進行水龍演練以增加喜慶氣氛。其後一人手擎「令」字大旗，威風凜凜；隨後有錦牌、鑼鼓開道，花轎、花燈、舞龍、舞獅等節目夾雜在隊伍之中，而全套行頭的戲班則緊跟在隊伍後面。馬路上到處張燈結綵，道路兩旁站滿了圍觀的市民，一派喜氣洋洋的熱鬧氣氛。再來看《上海通商慶賀總統萬歲》一畫，除標題和著色外，其餘構圖無不與其如出一轍，尤其是遊行隊伍中的「漢」字旗，明顯留有從「令」字旗剷刻過來的痕跡。可以想見，當年當清帝退位、總統就職的消息傳來後，年畫商們是如何迅速地嗅到了其中商機，然而他們沒有時間或者也不願費功夫去製作新的作品，就將這幅舊作翻出來稍作調整，將畫面上「中外通商共慶大放花燈圖」11個字剷掉，在同一位置巧妙地嵌上「上海通商慶賀總統萬歲」10字，一幅反映辛亥革命的時事年畫就誕生了，年畫商們緊跟時代的敏銳意識以及聰明狡點，善做生意的經商本領在此可見一斑。不過這種「移花接木」的手段也說明1910年後年畫行業整體衰退的大環境，為了縮減成本，新作日漸匱乏，舊版拿出來改頭換面重新印行的例證屢見不鮮。

　　說了那麼多年畫場景和實際歷史脫離的情況，並不是要一概否定年畫的「真實」，苛求一種民間藝術準確反映「歷史真實」本就是件愚蠢的事情，我們要做的是在明晰這種分離後尋找另外一種更為隱蔽、更為深厚的「真實」，即這些植根於傳統文化、貼近市井鄉民的時事風俗畫中所飽含的普通民眾對於辛亥革命的「真實」理解。如果說這種理解時時游離於「歷史真實」之外，那是再正常不過了，而這種背離也從一個側面說明辛亥革命的局限，這一點在魯迅的諸多小說中早已淋漓盡現。在那個時局動亂、黎明乍現曙光的年代，當革命黨人誓以鮮血之軀要為中國創造新生時，大多數普通百姓依然是隨波逐流、蒙昧無知的，他們有著重奪漢人天下的迫切和喜悅，但對於「革命」的真義知之甚少，至少在年畫中亦是如此表現。

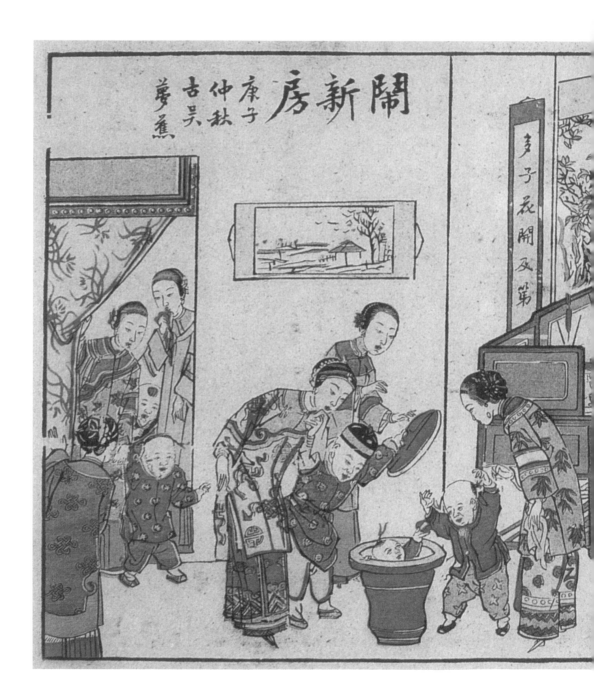

闹新房

庚子仲秋
古吴梦蕉

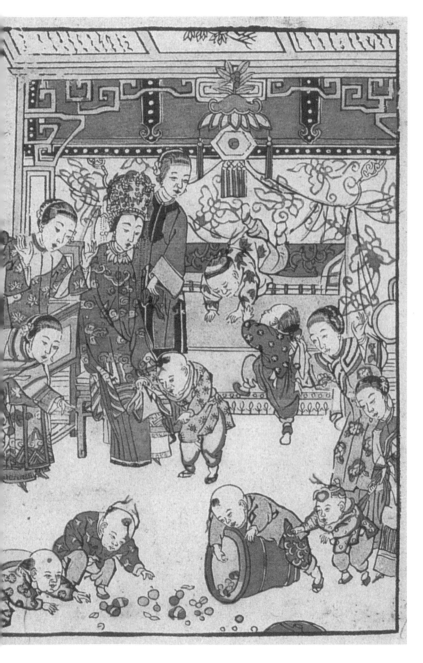

形式　三裁
年代　庚子仲秋
　　　（1900年）
尺寸　55×32CM
作者　周權
色彩　彩色套印
收藏者　上海圖書館藏
內容題敍
舊時娶親有鬧新房的習
俗，新房之內有的兒童藏
在馬桶之內，有的在拾馬
桶內放的花生、棗、栗
子，有的在新人床上翻
滾，祝願新人早生貴子。

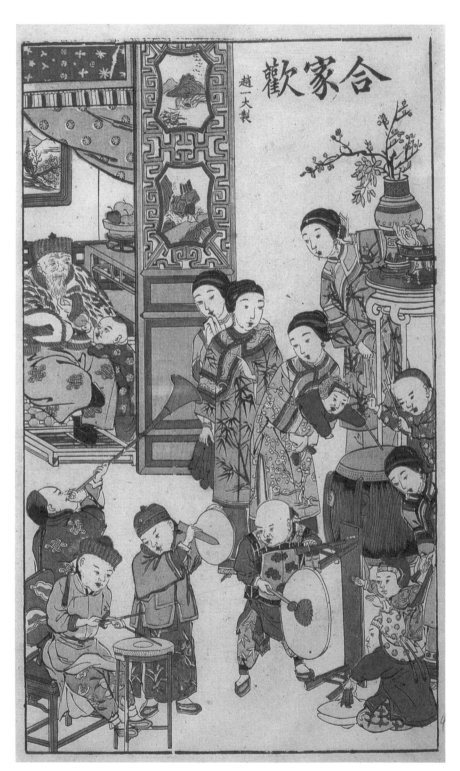

題名　闔家歡

形式　三裁
年代　清末
尺寸　55×32CM
色彩　彩色套印
店鋪　趙一大
收藏者　上海圖書館藏
內容題敘
春節時，兒童敲鑼打鼓，
吹嗩吶，以茲慶賀。

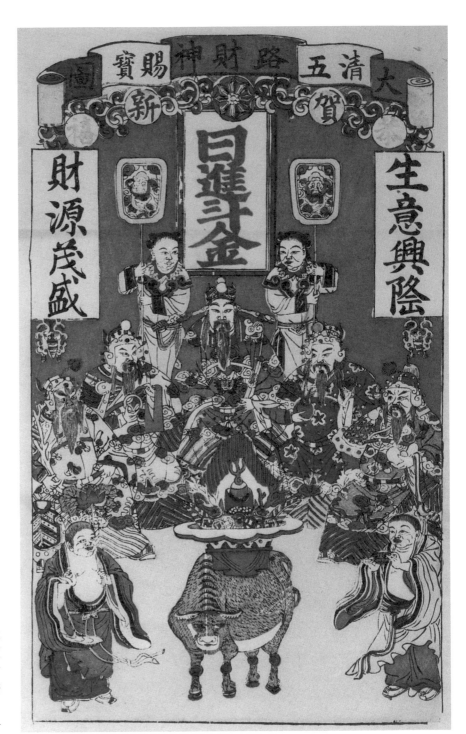

題名　五路財神

形式　神馬
年代　清末
尺寸　55×32CM
色彩　彩色套印
收藏者　上海圖書館藏
內容題敘
民間以趙公明、抬寶天尊、納珍天尊、招財使者、利市仙官為五路財神。此圖反映了老百姓嚮往美好生活的願望。

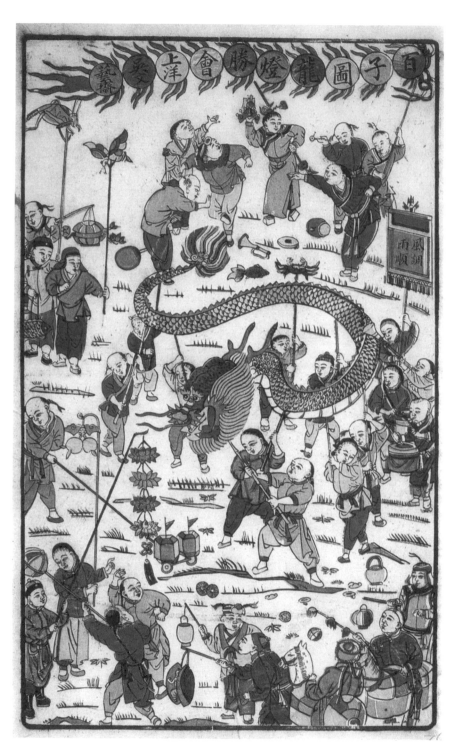

題名　百子圖龍燈勝會

形式　三裁
年代　清末
尺寸　56×32CM
色彩　彩色套印
店鋪　吳文藝齋
收藏者　上海圖書館藏
內容題敘
一群兒童在舞龍燈，舉著
各種形狀的燈彩，慶賀元
宵，上方有幾個兒童在作
「奪魁」的表演，祝願兒
童長大奪魁中狀元。

題名　百子圖狀元及第

形式　三裁
年代　清末
尺寸　55×32CM
色彩　彩色套印
店鋪　吳文藝齋
收藏者　上海圖書館藏
內容題敘
一群兒童在作捉迷藏、盪
鞦韆、翻杠子等遊戲，上
方還有兒童扮著狀元騎著
高頭大馬，祝願兒童長大
後得中狀元。

天仙早送麒麟子

題名　天仙早送麒麟子

形式　對屏
年代　清末
尺寸　55×32CM
色彩　彩色套印
店鋪　吳文藝齋
收藏者　上海圖書館藏
內容題敘

關於天仙送子，據《魏書‧帝紀》載：「聖武帝嘗耕於山澤之間。一日，忽見輈車自天而下，中坐一美婦人，自稱天女，受命相遇，旦夕請還，其年復會於此。一年後，帝先至，果復相見。天女以所生之男授於帝。」此後，民間以此繪《天仙送子圖》以祈子。

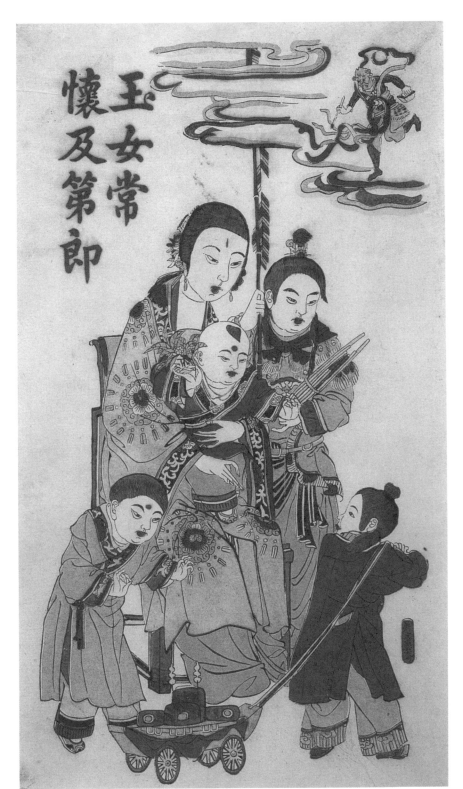

題名　玉女常懷及第郎

形式　對屏

年代　清末

尺寸　55×32CM

色彩　彩色套印

店鋪　吳文藝齋

收藏者　上海圖書館藏

內容題敍

玉女是對女子的尊稱，而生子長大中狀元更為人所重，故稱懷及第郎者為玉女。

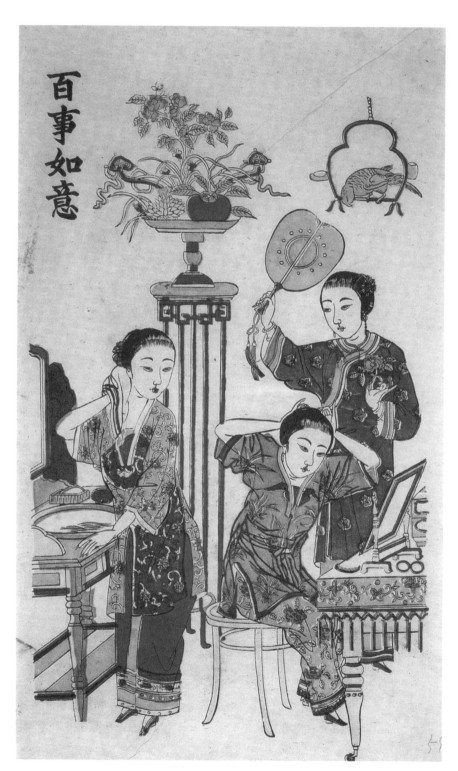

百事如意

題名　百事如意

形式　三裁
年代　清末
尺寸　55×32CM
收藏者　上海圖書館藏
內容題敍
此畫刪去原畫中的題詩，
遠景中多了一根花架，
上置柿子和如意，象徵
「百事如意」，更具市民
色彩。

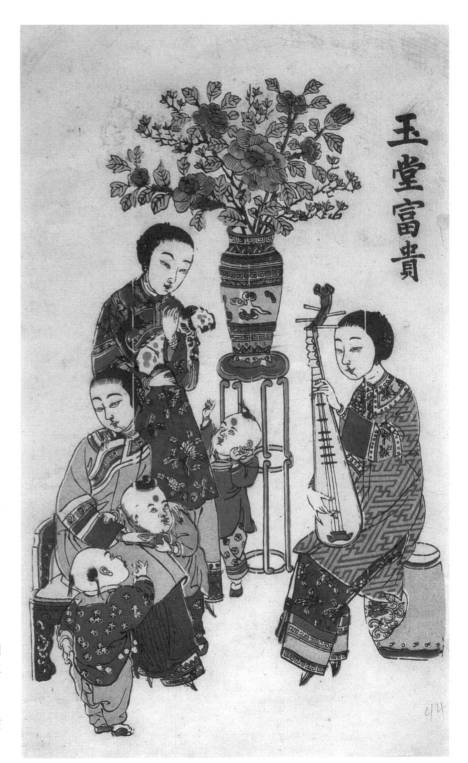

玉堂富貴

題名　玉堂富貴

形式　三裁
年代　清末
尺寸　55×32CM
色彩　彩色套印
收藏者　上海圖書館藏
內容題敘
此畫刪去了原圖中的題
詩，添上一盆盛開的牡
丹，寓意「玉堂富貴」；
色彩亦由典雅而為濃重，
是為文人畫而變身為年畫
的經典之作。

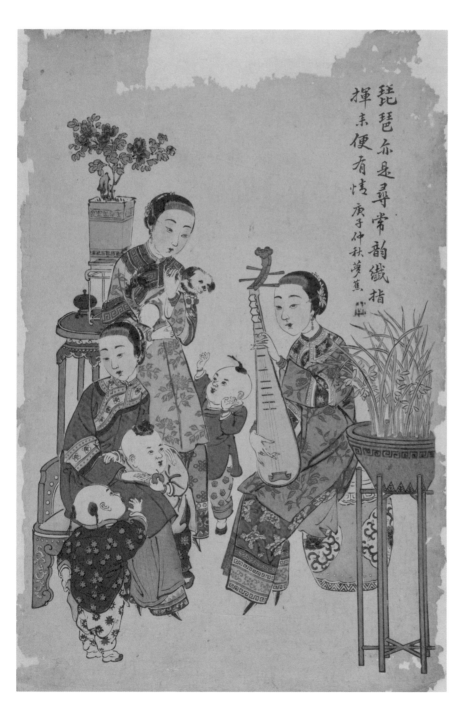

琵琶亦是尋常韻纖指
揮來便有情 庚子仲秋夢蕉

題名　琵琶亦是尋常物

形式　三裁
年代　庚子年（1900年）
尺寸　50.5×33CM
作者　古吳夢蕉
色彩　彩色套印
收藏者　上海歷史博物館藏
內容題敍
此畫線條流暢，色彩典
雅，為典型的文人畫作。
畫中女子彈奏琵琶，孩子
繞膝，樂聲陣陣，一幅和
諧的家庭生活場景。

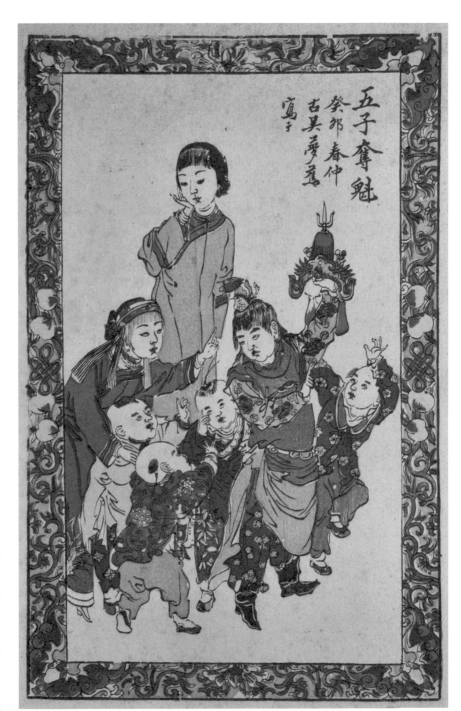

題名 五子奪魁

形式 豎批

年代 癸卯年（1903年）

尺寸 46×28CM

作者 古吳夢蕉

色彩 彩色套印

收藏者 上海美術家協會藏

內容題敘

奪魁，即奪取第一，但此
處的奪魁特指科舉制度
考試的第一名。圖上五童
子，稍年長者一手執盔帽
高舉過頭，其他幼童引
頸舉手作爭奪狀，神情可
愛。以「盔」、「魁」字
同音，借童子爭搶盔帽，
寓「五子奪魁」之意。

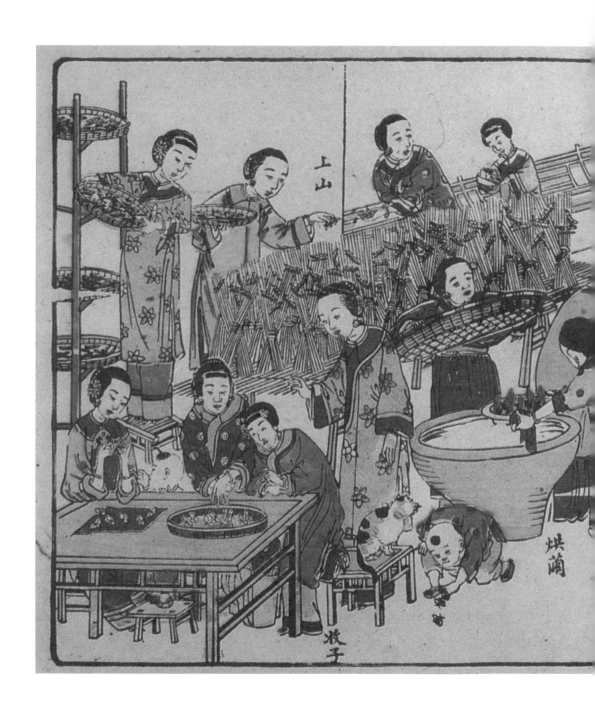

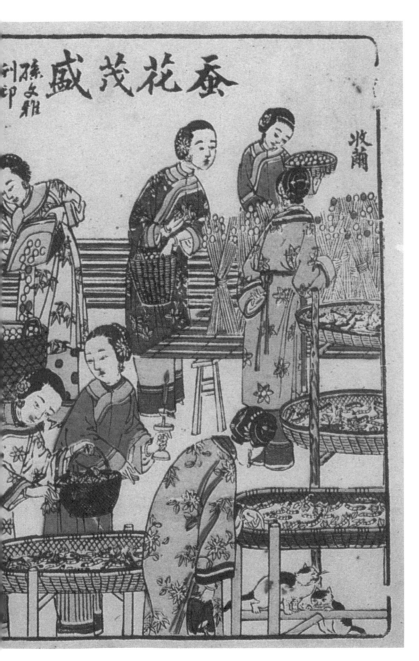

題名	蠶花茂盛

形式　三裁
年代　清末
尺寸　55×32CM
色彩　彩色套印
店鋪　孫文雅
收藏者　上海圖書館藏
內容題敘
中國是世界上最早養蠶和生產絲綢的國家，江南歷來為蠶桑產地，此圖反映了養蠶收繭的詳細生產流程，民俗味濃郁。

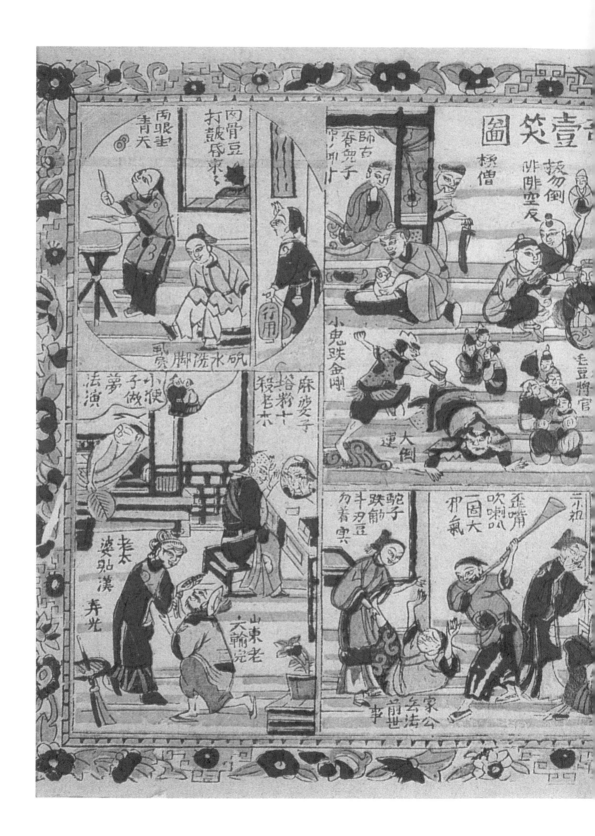

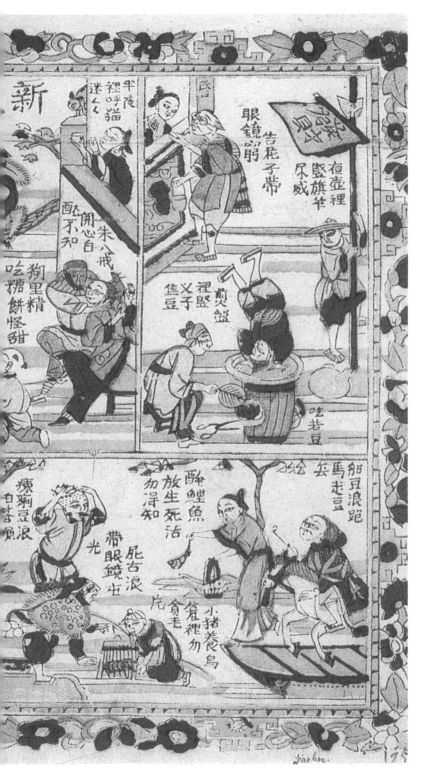

題名　**新刻希奇壹笑圖**

形式　四裁

年代　清末

尺寸　48×35CM

色彩　彩色套印

收藏者　上海圖書館藏

內容題敘

此畫描寫了清末滬上市井社會中的種種趣事，旁有滬方言說明，配合看來，更為有趣。

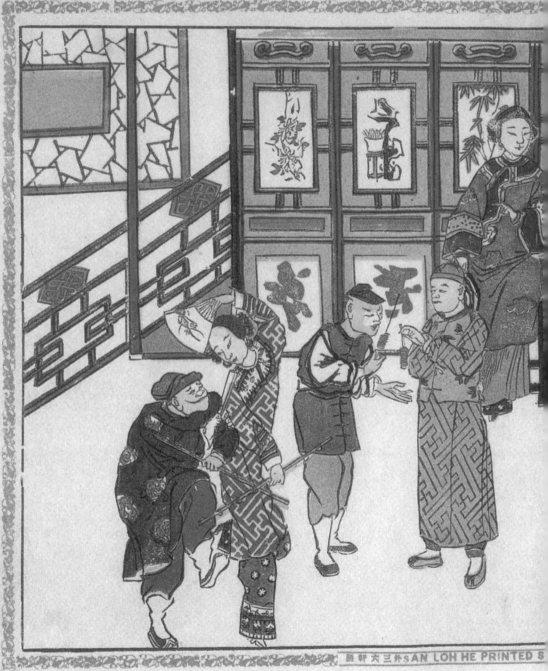

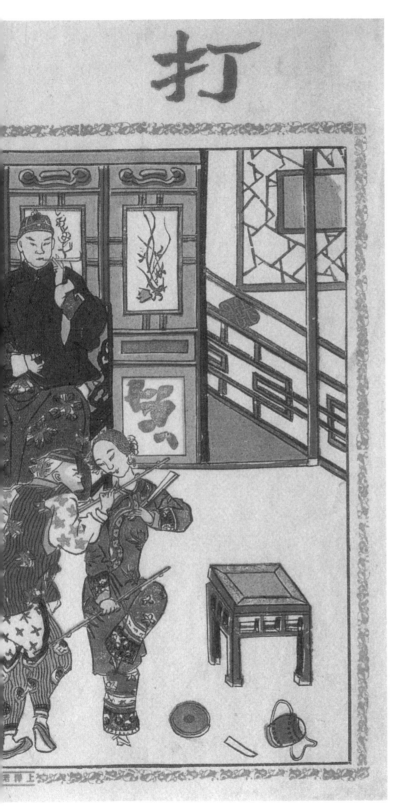

題名　打連（蓮）箱（廂）

形式　斗方

年代　清末

尺寸　31×23CM

色彩　彩色套印

店鋪　三六軒

收藏者　聖彼德堡俄羅斯科學院
　　　　彼得大帝人類學與民族
　　　　學博物館（珍寶館）藏

內容題敘

打蓮廂是流行於江南地區的民間
歌舞。蓮廂是一種拴有數串銅錢
的竹竿，表演時人數不拘，各手
持蓮廂按節拍敲打，邊打邊唱邊
舞蹈，節奏鮮明，動作活潑。

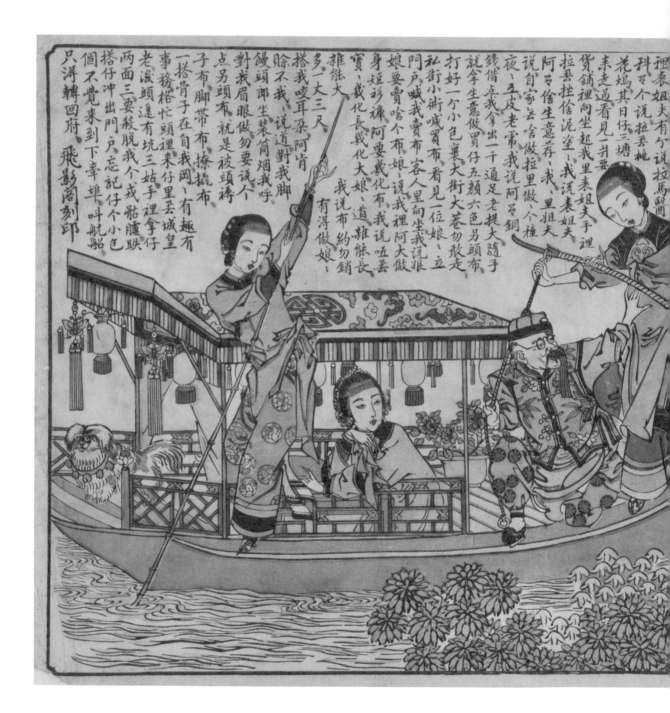

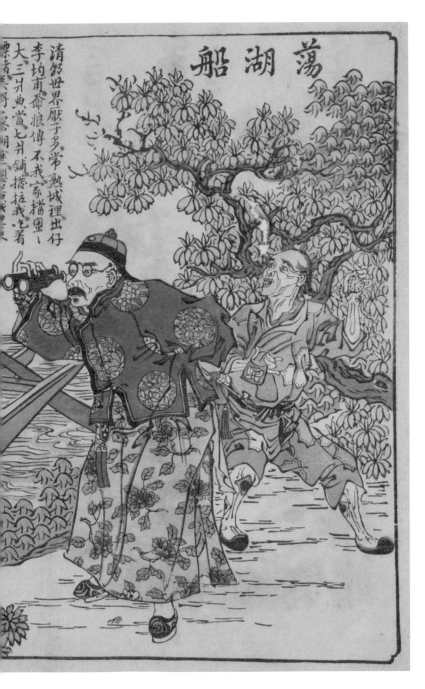

題名　蕩湖船

形式　三裁
年代　清末
尺寸　53.5×31.5CM
色彩　彩色套印
店鋪　飛影閣
收藏者　上海歷史博物館藏

內容題敘

蕩湖船是一種流行在蘇北水網地區的民間表演，集舞蹈、說唱與高超的晃船技術於一體，一般二至四人表演。開場先是激烈的舞船表演，待風平浪靜後，船哥船姐開始相互道白對唱，曲目多為如「十二月調情」之類的鄉土情歌。此畫描繪的是蕩湖船這一民間藝術不可多得的寫實圖景，畫中題字即為船娘之唱詞。

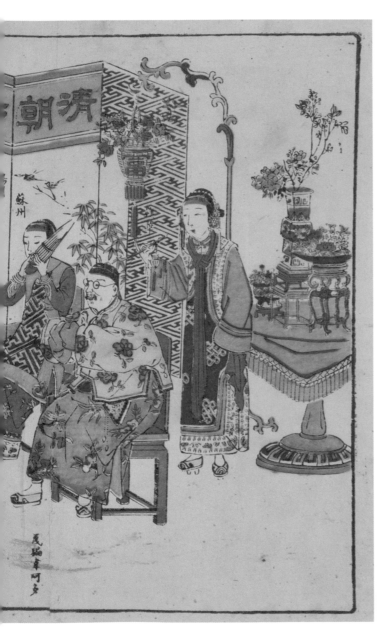

題名　清朝活財神大開聚美廳

形式　三裁

年代　清末

尺寸　53.5×31.5CM

色彩　彩色套印

店鋪　上洋文儀齋

收藏者　上海歷史博物館藏

內容題敘

胡雪巖是晚清著名商人，初時以錢莊起家，後協助左宗棠開辦企業，將經營範圍擴至絲、茶出口及外國機器、軍火進口等，聚斂錢財。至同治十一年（1872），其下阜康錢莊支店達二十多處，遍及大江南北，有「活財神」之稱。這幅畫表現的便是胡雪巖端坐廳堂，旁有中外美女為其吹拉彈唱助興的奢侈生活。

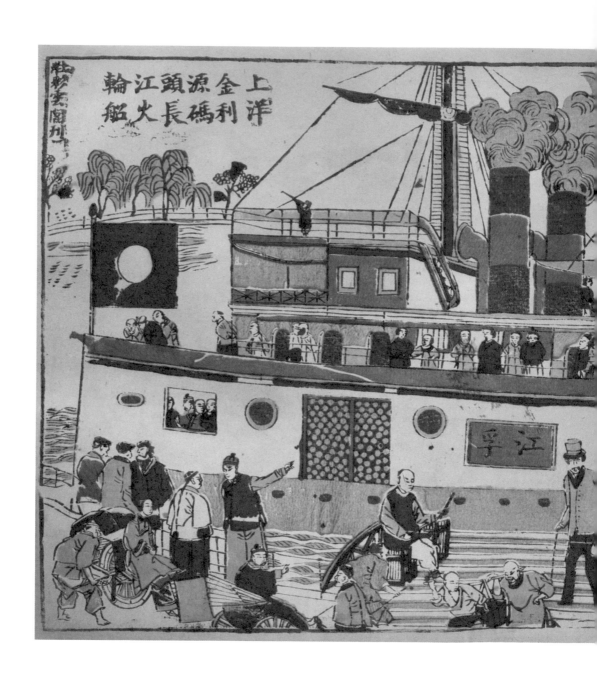

上洋利源金碼頭長江火輪船

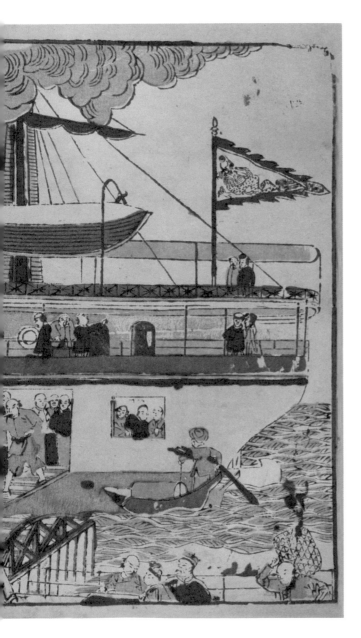

題名　上洋金利源碼頭長江火輪船

形式　四裁

年代　清末

尺寸　49×29CM

色彩　彩色套印

店鋪　上洋彩雲閣

收藏者　天雅閣藏

內容題敍

金利源是19世紀末上海十六浦沿江一帶的知名碼頭;「火輪船」則是由蒸汽機驅動的船隻。在當時,這些都屬於新鮮事物,該畫就描繪了輪船靠岸時行人上下碼頭之景。

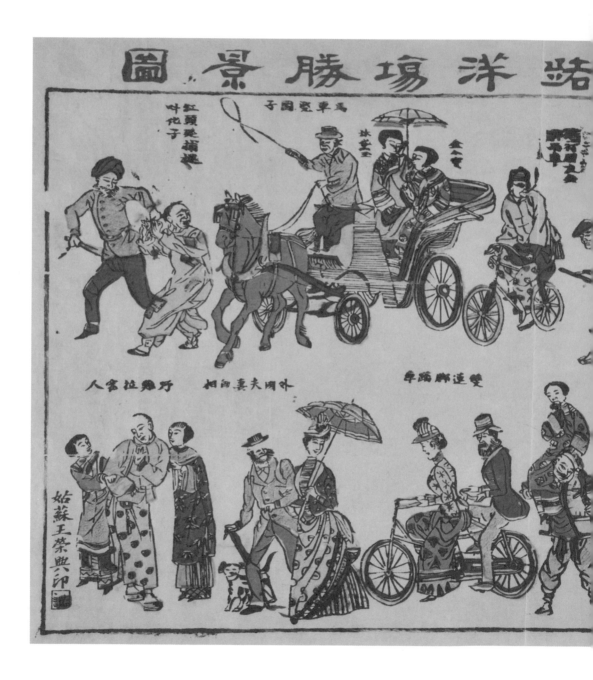

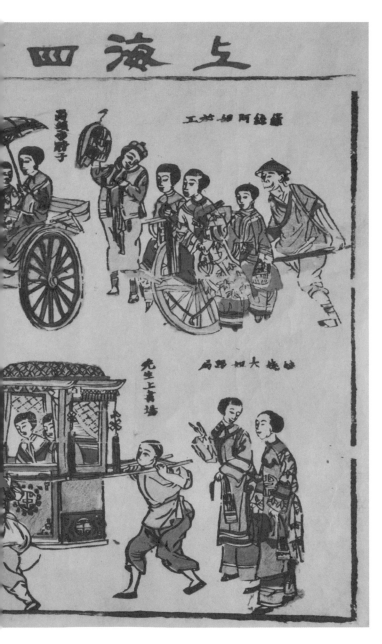

題名　上海四馬路洋場勝景圖

形式　三裁

年代　清末

尺寸　53×36CM

色彩　彩色套印

店鋪　姑蘇王榮興

收藏者　上海歷史博物館藏

內容題敍

四馬路即今之福州路，舊時其東段報館林立，而西段則為妓館包圍，是著名的風月之所。富賈鉅賈、文人才子絡繹不絕，出沒其間，由此誕生了一幕幕洋場勝景。畫中金小寶、林黛玉是當年名噪一時的妓女。此圖構思精巧，刻劃入微，據此可以瞭解當時上海的各種交通工具和生活的各個方面。

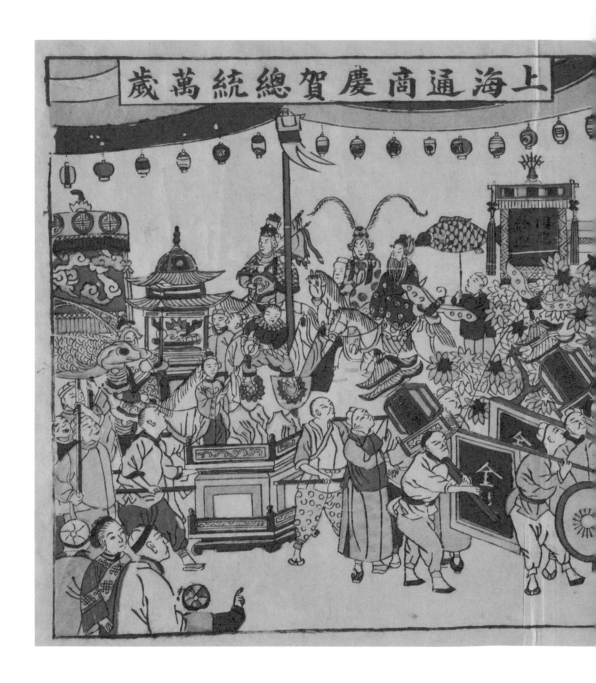

上海通商慶賀總統萬歲

題名　上海通商慶賀總統萬歲

形式　三裁

年代　清末

尺寸　52.3×36.5CM

色彩　彩色套印

收藏者　上海歷史博物館藏

內容題敘

1912年，持續近三百年的大清王朝落下帷幕，中華民國的成立標誌著綿延千年的帝制結束。上海各界與普天同慶，共賀第一位總統的誕生。此畫構圖與前圖相同，只在標語上略有區別，應是同一線板改製而來。

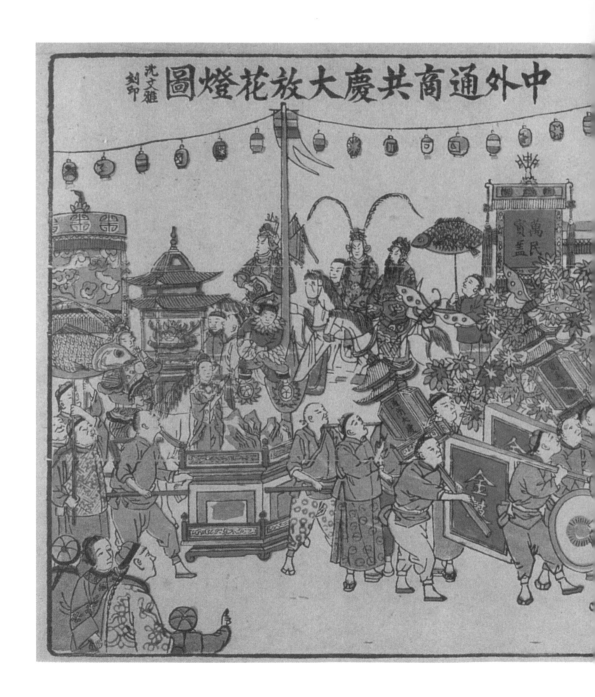

中外通商共慶大放花燈圖 沈文雅刻印

題名　中外通商共慶大放花燈圖

形式　三裁
年代　清末
尺寸　53×32CM
色彩　彩色套印
店鋪　沈文雅
收藏者　上海圖書館藏
內容題敍
清道光二十三年（1843）上海開
埠，此後各國商人紛紛來滬經商。
此畫即描繪1893年慶祝上海通商
五十周年時情景。

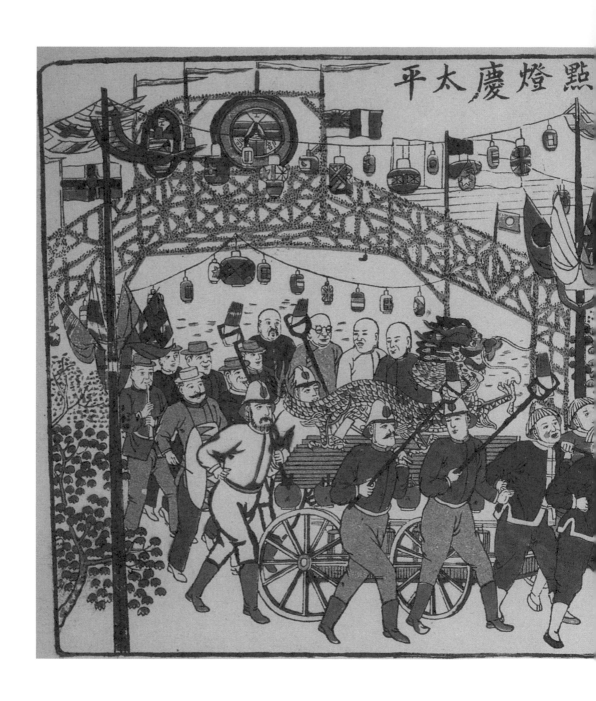

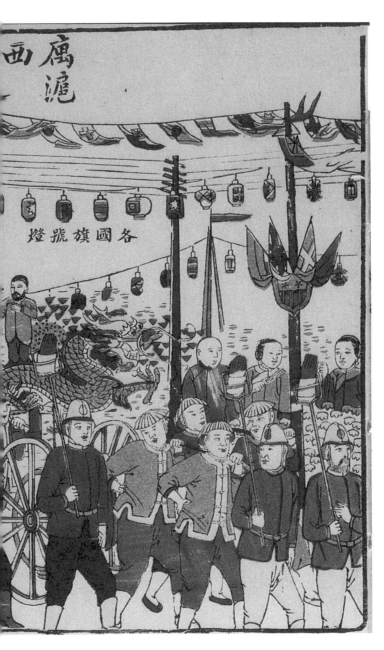

題名 **寓滬西紳商點燈慶太平**

形式　三裁
年代　清末
尺寸　55×32CM
色彩　彩色套印
收藏者　上海圖書館藏
內容題敍
上海開埠，各國商賈雲集，慶賀
中外通商。

火輪車開往吳淞

買票處

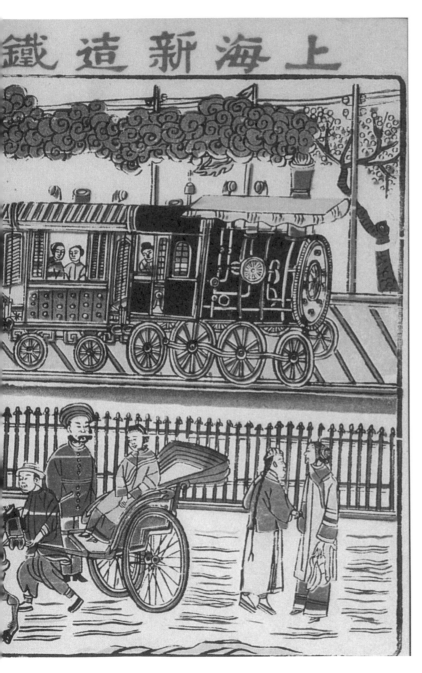

題名　上海新造鐵路火輪車開往吳淞

形式　三裁
年代　清末
尺寸　55×32CM
色彩　彩色套印
店鋪　吳文藝齋
收藏者　上海圖書館藏
內容題敘
「火輪車」即蒸汽機車，以煤為燃料，
在內燃、電力機車發明之前，是世界鐵
路史上的主要牽引動力。吳淞鐵路則是
中國最早出現的營運鐵路，全長14.5公
里，1872年由英商怡和洋行為代理人修
築興建。年畫商鋪為迎合市民對新鮮事
物的興趣，曾圍繞這一題材競相印圖發
行，此為其中之一。

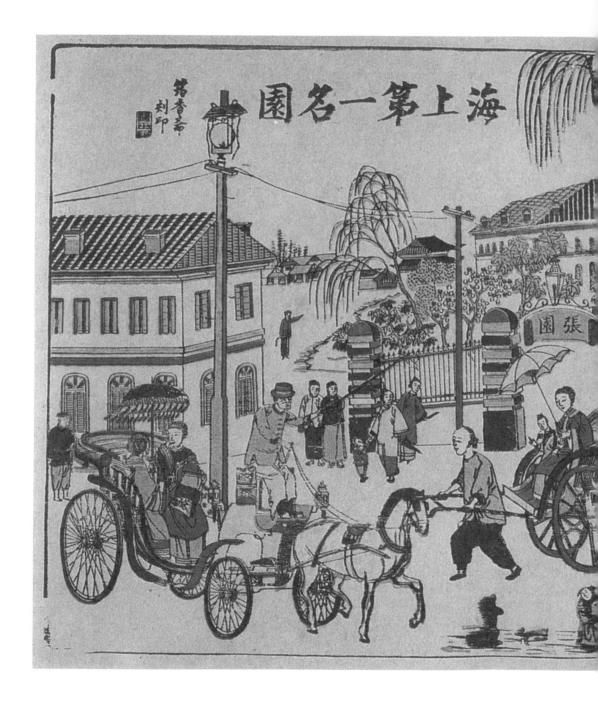

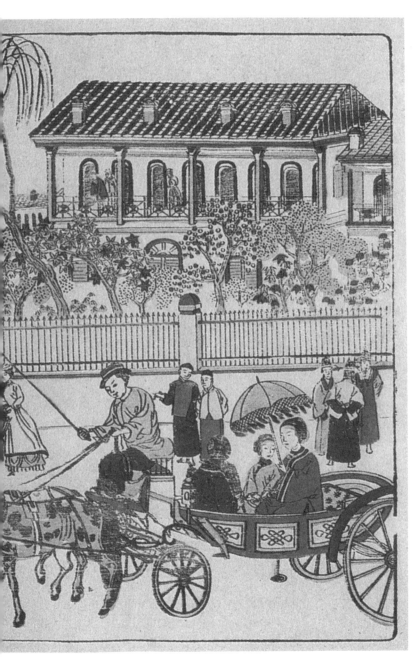

題名　海上第一名園

形式　三裁
年代　清末
尺寸　55×32CM
色彩　彩色套印
店鋪　筠香齋
收藏者　上海圖書館
內容題敘

上海張園，位於靜安寺路（現南京西路）邊，原為法商格農所建，占地二十畝。清光緒八年（1882）為無錫人張叔和購得，擴展至七十畝，定名「味蓴園」，簡稱張園。園內密林掩映，小橋流水，有各式樓臺亭閣及舞廳、彈子房、照相館等設施，為當時滬人集會遊樂的主要場所。

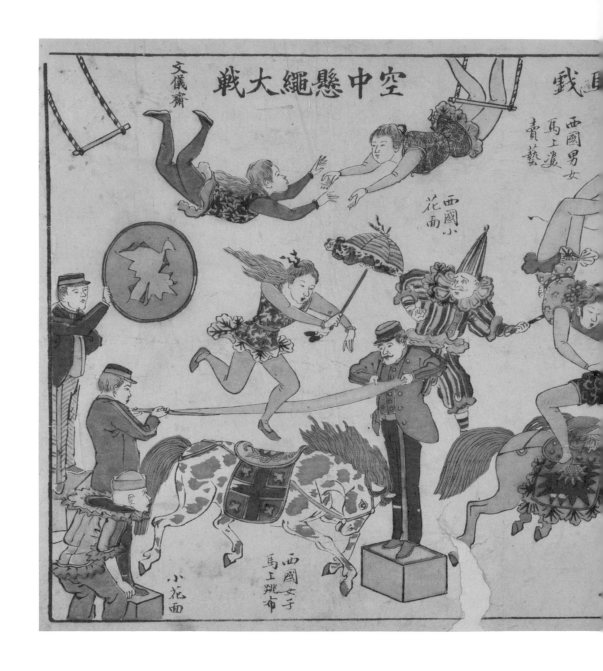

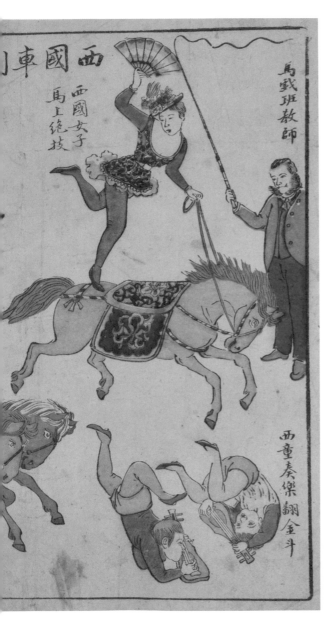

題名　西國車利尼大馬戲空中懸繩大戰

形式　三裁
年代　清末
尺寸　54×32CM
色彩　彩色套印
店鋪　文儀齋
收藏者　上海歷史博物館藏
內容題敘

1843年上海開埠後曾有多家外國馬戲團來
滬表演，其中影響最大的當為美國的車利
尼馬戲團，報刊曾屢屢報導。車利尼馬戲
團的表演引人入勝，除傳統的馴獸和馬術
表演外，還有驚險的高空節目，當年曾令
上海「萬人空巷」。車利尼首次來滬演出
時在1879年夏，年畫所繪，當為該團1889
年第三次來滬演出時之場景。

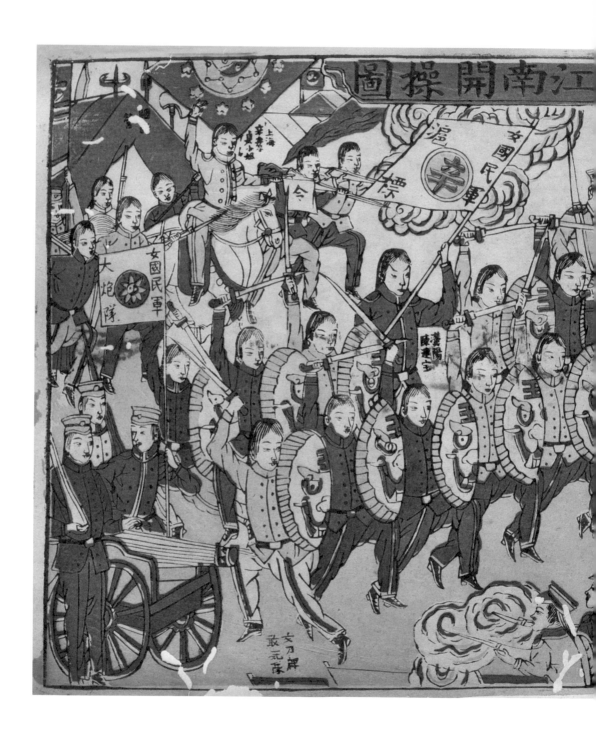

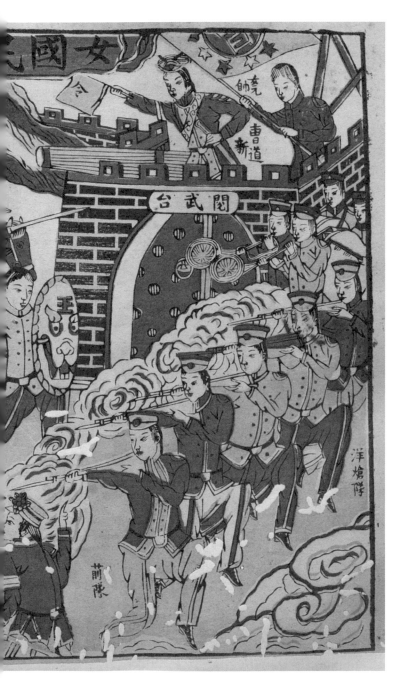

題名　女國民軍江南開操圖

形式　三裁

年代　民國

尺寸　54.5×32CM

色彩　彩色套印

店鋪　天雅閣藏

內容題敘

辛亥革命時期各種女子軍事團
體相繼出現，而以上海最為集
中。有林宗雪統領的女國民軍
及北伐隊，陳婉衍統領的女子
北伐光復軍，沈亦雲發起的女
子軍事團，沈佩貞發起的女子
尚武會，吳木蘭發起組織的同
盟女子經武練習隊等等。此畫
表現的就是一支女國民軍開操
之景。

題名　鄂省官軍與民國軍偉人肖像

形式　三裁
年代　民國
尺寸　55×31CM
色彩　彩色套印
店鋪　天雅閣藏

內容題敘

該圖描繪了辛亥革命期間風雲一時的人物如孫中山、黎元洪、袁世凱、黃興等。

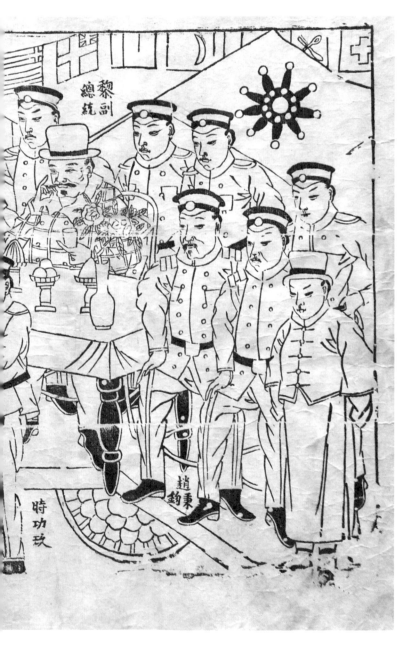

題名 中華民國大總統府

形式 四裁

年代 民國

尺寸 47×27CM

色彩 墨版印刷

店鋪 上海飛雲閣

收藏者 谷風堂藏

內容題敍

辛亥革命爆發後，南方各省紛紛宣佈獨立，北洋新軍成為清室唯一可以抵抗革命的力量，袁世凱遂權傾一時。袁世凱一面以武力壓迫南方革命，另一方面暗中與革命黨人談判。2月12日，袁世凱逼清帝遜位，隆裕太后接受優待條件，清朝對中國的統治宣告終止。2月15日，南京參議院選舉袁世凱為大總統。

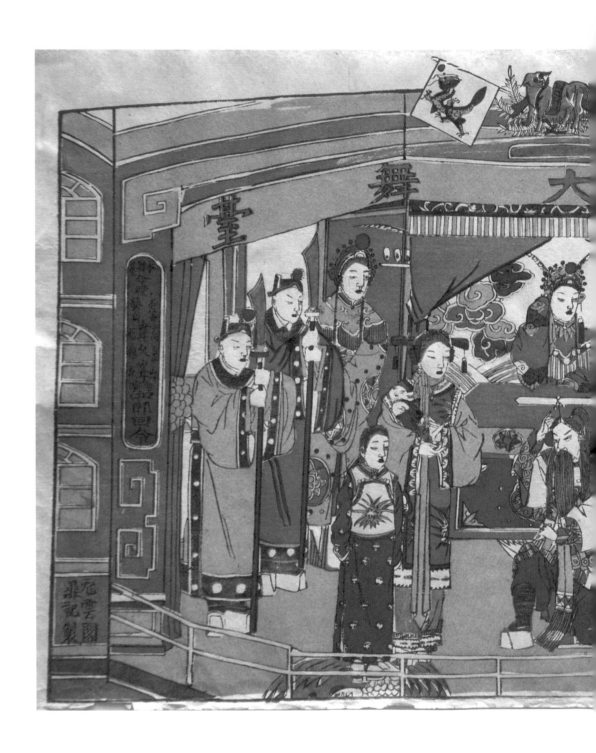

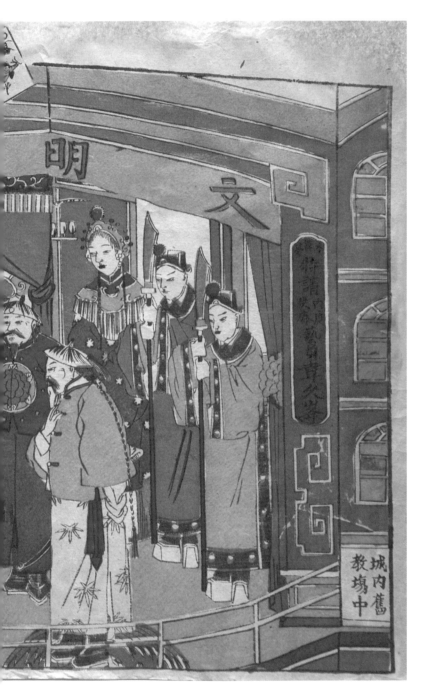

題名　文明大舞臺

形式　四裁
年代　清末
尺寸　47×31CM
色彩　彩色套印
店鋪　飛雲閣鼎記
收藏者　谷風堂藏
內容題敘
去戲院看戲是清末滬上市
民的一大娛樂方式，圖為
一場京戲的演出情景，亦
可視為是一種宣傳海報。

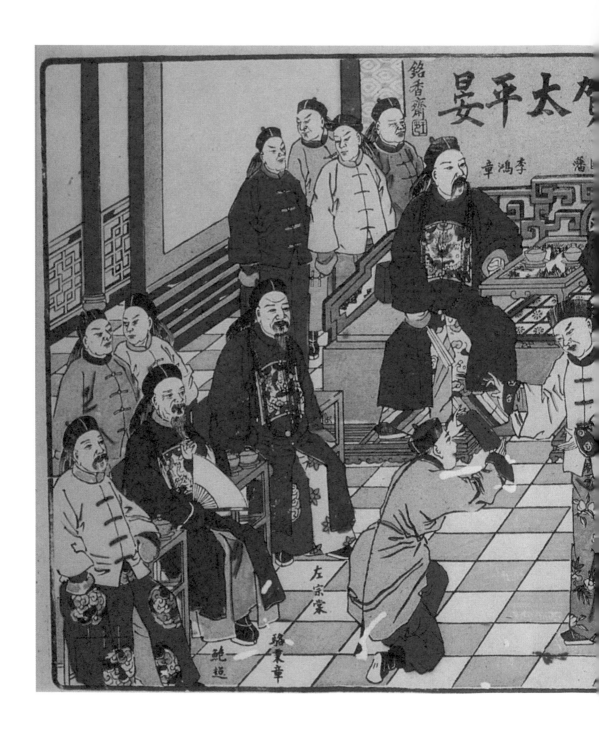

題名　曾國藩慶賀太平宴

形式　三裁
年代　清末
尺寸　56×32CM
色彩　彩色套印
店鋪　銘香齋
收藏者　上海圖書館藏
內容題敘

太平天國時，曾國藩（1811-
1872年）在湖南督辦團練，
後擴編為湘軍。曾任兩江總
督並節制蘇、浙、皖、贛四
省軍務。圖為曾國藩與清大
臣李鴻章、左宗棠、彭玉麟
等在一起。

勝大

廣東來電云
五月念三倭
奴攻打台南
劉帥假裝三
十里倭兵登
岸歡天喜地
不料伏兵四
起殺死倭兵
數千此乃劉
軍戰攻天下
第一也

日本

印

林

林

印

生番
圍兵

繞營

鳳山巔

倭兵大敗
全軍復沒

上洋英交美蘇邱

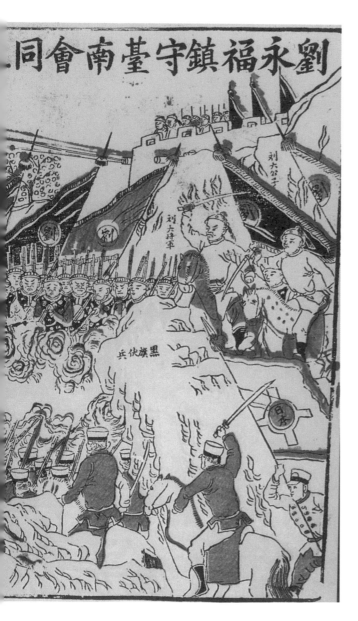

題名　劉永福鎮守臺南會同生番大勝

形式　三裁
年代　清末
尺寸　61×36CM
色彩　彩色套印
店鋪　上洋吳文藝齋
收藏者　上海圖書館藏
內容題敍
劉永福曾率黑旗軍在越南抗法，屢立戰功，後被清政府收編。1894年劉被派往臺灣協防，重組黑旗軍。1895年5月日軍侵佔，劉永福在清廷拒絕援救的艱難條件下，積極籌餉募兵，率領臺灣軍民苦戰四個多月，重挫日軍。

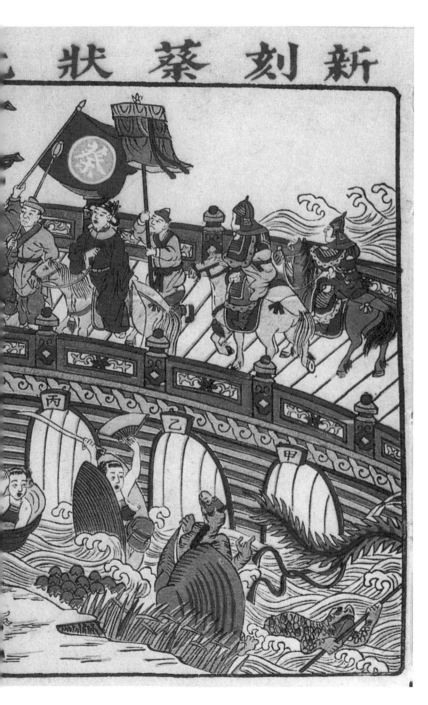

題名　新刻蔡狀元起造落（洛）陽橋

形式　三裁
年代　清末
尺寸　54×32CM
色彩　彩色套印
店鋪　文儀齋二房
收藏者　上海圖書館藏

內容題敘

狀元蔡襄為母病還願，擬於東海之上建造洛陽橋，以便商賈往來。因風濤險惡，柱梁難下，乃募人往龍宮投文。公差夏得海因姓名被遣，夏望海大懼，狂飲後醉臥海灘。海神引其入龍宮，龍王批一「醋」字，交其帶回，蔡襄破字義為「二十一日酉時」動工，橋始無恙落成。

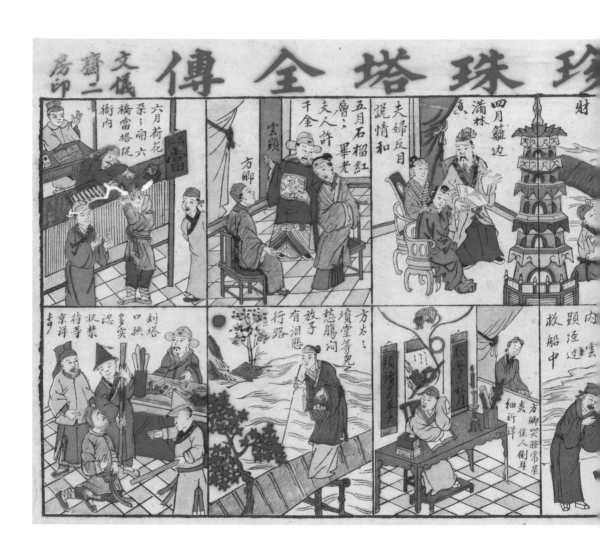

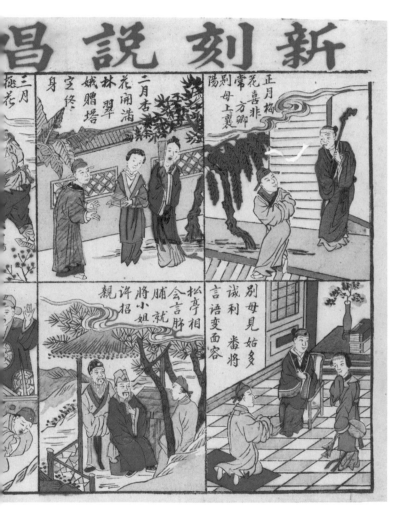

題名　新刻說唱珍珠塔全傳

形式　三裁
年代　清末
尺寸　54×32CM
色彩　彩色套印
店鋪　文儀齋二房
收藏者　上海圖書館藏
內容題敘

清代彈詞作品。相國之孫方卿，因家道中落，去襄陽向姑母借貸，反受奚落。表姐陳翠娥贈傳世之寶珍珠塔，助他讀書。後方卿果中狀元，告假完婚，先扮道士，唱道情羞諷其姑，再與翠娥結親。

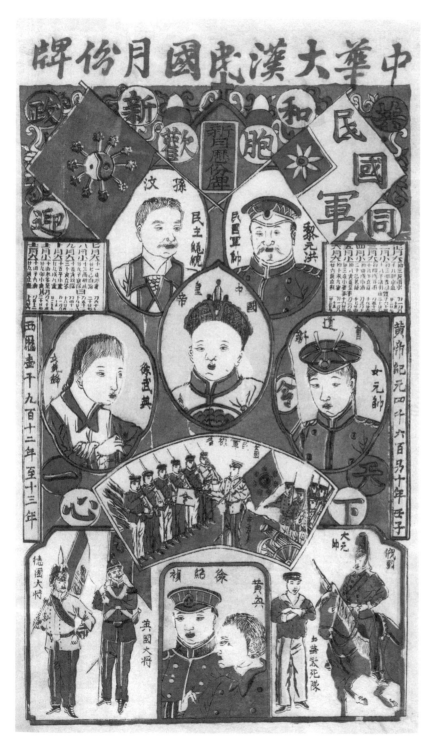

題名　中華大漢民國月份牌

形式　曆畫
年代　1912年
尺寸　52×30CM
色彩　彩色套印
店鋪　陸新昌
收藏者　聖彼德堡俄羅斯科學
　　　　院彼得大帝人類學與
　　　　民族學博物館（珍寶
　　　　館）藏

內容題敘

1911年10月，辛亥革命爆發。
翌年元旦，中華民國建立，孫
中山任臨時大總統，黎元洪為
副總統。當時上海印刷的表現
這場革命的新月份牌年畫很受
歡迎。圖中除孫、黎外，還有
黃興、溥儀及俄、英、德國將
軍等，畫端有共和新政字樣。
畫中女元帥徐武英和曹道新是
地方戲曲中的人物，在劇中受
孫、黃、黎之命攻克武昌。

題名　五鬼鬧判

形式　豎披

年代　壬寅年（1902年）

尺寸　58×31CM

作者　古吳夢蕉

色彩　彩色套印

店鋪　飛影閣

收藏者　聖彼德堡國立艾爾
　　　　米塔什博物館藏

內容題敍

民間稱鍾馗為「判」，此圖
中，鍾馗身邊聚攏著五個面
目猙獰的小鬼，或執扇，或
拉琴，或拍板敲鑼，或為鍾
馗倒酒。

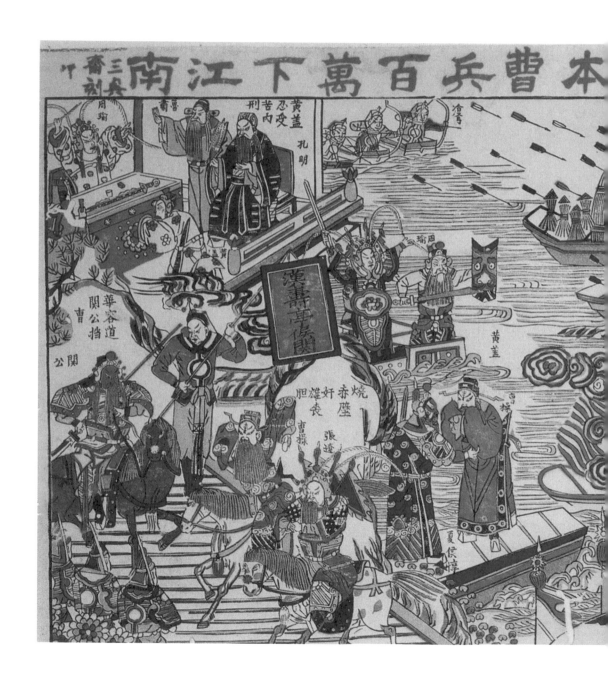

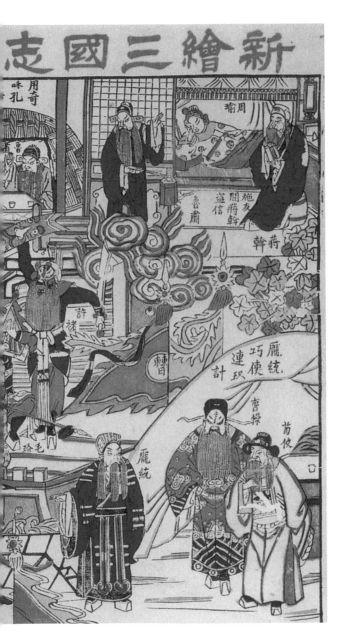

題名　新繪三國志前本曹兵百萬下江南

形式　三裁

年代　清末

尺寸　54×32CM

色彩　彩色套印

店鋪　三興齋

收藏者　上海圖書館藏

內容題敘

此畫分別表現了《三國演義》中蔣幹盜書、草船借箭、打黃蓋、連環計、火燒赤壁、華容道等十六個情節。

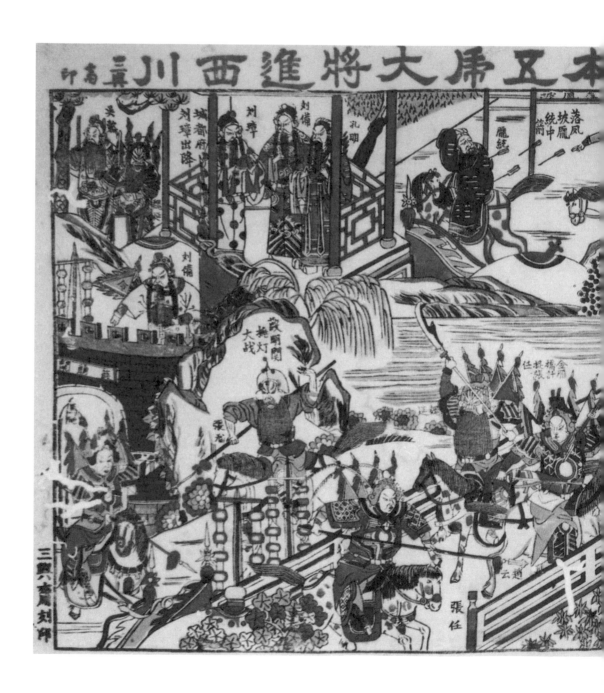

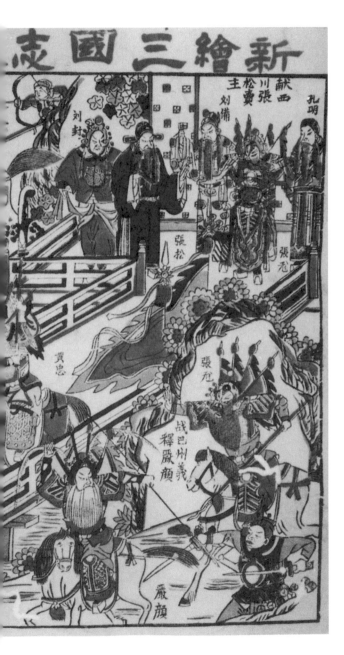

題名　**新繪三國志後本五虎大將進西川**

形式　三裁
年代　清末
尺寸　54×32CM
色彩　彩色套印
店鋪　三興齋
收藏者　上海圖書館藏
內容題敘
此畫表現了《三國演義》中，獻西川張松
賣主、戰巴川義釋嚴顏、落鳳坡龐統中
箭、金燕橋計捉張仕、劉璋出降成都府、
葭萌關挑燈大戰等情節。

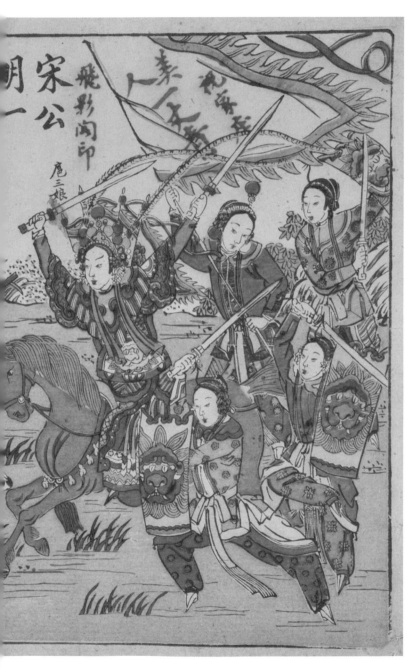

題名　宋公明一打祝家庄

形式　三裁
年代　庚子年（1900年）
尺寸　54×31.5CM
作者　醉鞠
色彩　彩色套印
店鋪　飛影閣
收藏者　上海歷史博物館藏
內容題敘
三打祝家莊是《水滸傳》中
的著名橋段，講述梁山群英
三度圍攻祝家莊，並最終將
其降服的故事。這幅年畫選
取第一次攻打時的戰鬥場
景，人物層次分明，以細膩
筆觸惟妙惟肖地描繪了各武
將之矯健身手。

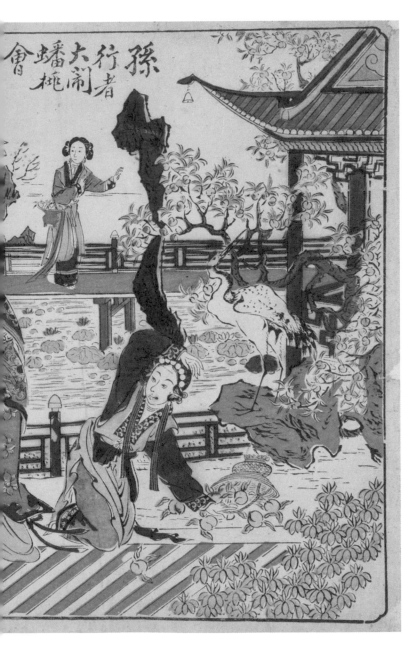

題名　**孫行者大鬧蟠桃會**

形式　三裁
年代　庚子年（1900年）
尺寸　53.3×31.2CM
作者　吟梅
色彩　彩色套印
店鋪　上海飛影閣
收藏者　上海歷史博物館藏
內容題敍
故事見《西遊記》。孫悟空
得知王母要設蟠桃宴，請了
各路神仙，惟獨沒他，逐火
冒三丈，闖去大鬧蟠桃宴，
並將所有仙酒仙菜席捲一
空，返回花果山，與眾猴孫
大開仙酒會。

題名　文王訪賢八百八年

形式　四裁
年代　清末
尺寸　48.5×29CM
色彩　彩色套印
店鋪　上洋久和齋
收藏者　谷風堂藏
內容題敍

西伯侯姬昌夜夢飛熊入帳，
次日巡狩渭水之濱，以訪賢
臣。路遇樵夫武吉，告以河
邊有釣翁姜尚，字子牙，道
號飛熊，年八十，熟諳文武
韜略。姬昌命武吉引路，往
見姜尚，拜其為相。為表敬
意，姬昌親為挽車，載之
以歸。

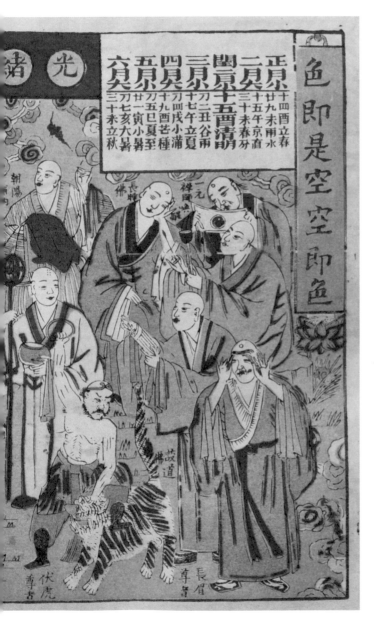

題名　光緒三十五年羅漢春牛圖

形式　曆畫
年代　「光緒三十五年」（1909年）
尺寸　54×31CM
色彩　彩色套印
收藏者　天雅閣藏
內容題敘
圖中所繪佛祖與十八羅漢等，皆為民間信奉之神。光緒一朝至三十四年而終，並無三十五年，這顯然是事先刻印而未及改正。

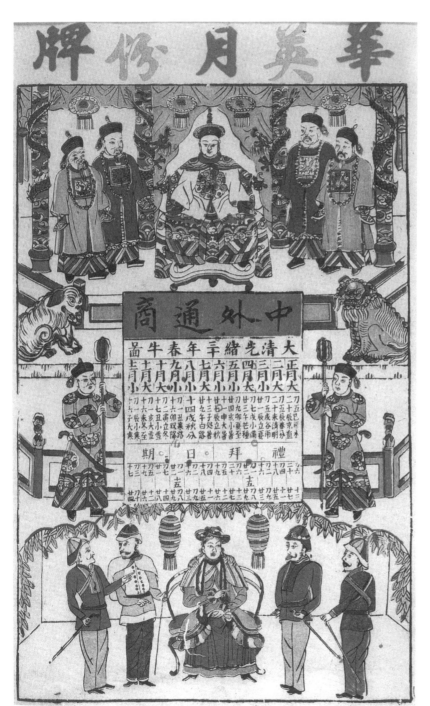

題名　中外通商華英月份牌

形式　曆畫

年代　光緒三十年（1904年）

尺寸　53×32CM

色彩　彩色套印

收藏者　上海圖書館藏

內容題敘

此畫上方為清代光緒皇帝，下
方為英國維多利亞女王，中間
月曆中亦有中西兩種表示法，
顯示出中外通商後中西文化交
流之趨勢。

題名 華英進寶月份牌

形式　曆畫
年代　光緒三十四年
　　　（1908年）
尺寸　54.5×31CM
色彩　彩色套印
店鋪　沈文雅
收藏者　天雅閣藏
內容題敘

開市大吉是曆畫中的一個
重要主題。畫中有文武財
神坐鎮左右，座前分立招
財、利市二神，善財童子
則在中間聚寶盆中搖旗
起舞。

題名　廣生行有限公司月份牌

形式　豎幅

年代　1928年

作者　鄭曼陀

色彩　彩色套印

內容題敘

此月份牌已然形成廣告與美女相
結合的雛形，畫面周圍一圈遍佈
公司商品。

題名　淨因慧業圖月份牌

形式　豎幅

年代　約20世紀20年代

作者　徐詠青　鄭曼陀

色彩　彩色套印

內容題敘

徐詠青擅畫風景，鄭曼陀擅
畫人物，此畫上半部分為
景、下半部分為人，二人分
繪，別具一格。

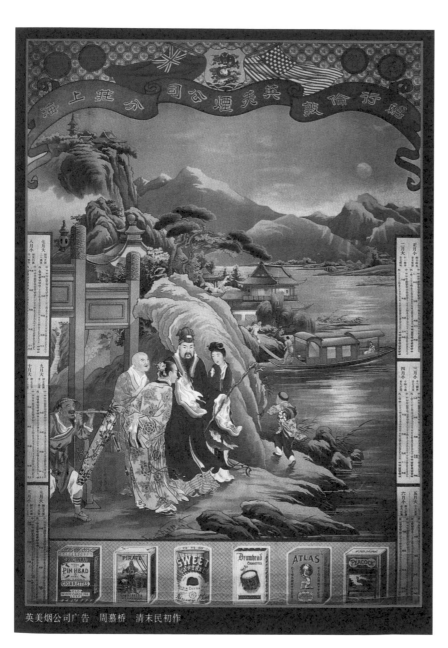

英美烟公司广告　周慕桥　清末民初作

題名　**英美煙公司月份牌**

形式　豎幅
年代　約民國初年
作者　周慕橋
色彩　彩色套印
內容題敘
早期的月份牌還保有曆畫的
形式，畫中人物頗為古典，
映襯於山水小景之中，與後
來盛行的以摩登女性為主要
畫面的月份牌迥然相異。但
此畫構圖已經運用透視法，
顯出晚清以後西方繪畫技藝
對中國的影響。

題名 中國華昇煙草公司月份牌

形式 豎幅

年代 約20世紀30年代中期

尺寸 78×51CM

作者 杭穉英

色彩 彩色套印

內容題敘

圖中女士全身騎師裝，甚為時尚，上
衣更有民國標誌，標榜著愛國精神。

形式　豎幅

年代　約20世紀30年代中

尺寸　77×54CM

作者　金梅生

色彩　彩色套印

內容題敘

海報中的女性手持外交書籍，是畫家筆下的女性知識分子形象。

練好身體 加緊生產

代跋

關於小校場年畫的一些回憶

張偉

　　1980年夏我進徐家匯藏書樓工作，一天，在五層閣樓的一個大木箱裡發現有四厚冊裝裱過的年畫集，事後我才意識到，這幾冊年畫集子居然是國內外收藏上海小校場年畫數量最豐的一批，幾占存世上海清末年畫的三分之一，而我竟然有幸親眼目睹，親手摩挲，這是何等的運氣呵。當時就被這些色彩鮮豔，構圖飽滿，內容新奇的畫所震撼，讓我這個從來沒有見過木版年畫原作的人一下子就產生了莫名的好感，並勾起了探索研究的強烈興趣。以後的時間裡這些畫一直在我腦海裡縈繞，它們也成為我始終未能忘懷的幾個研究領域裡的一個。我在書山報海裡巡遊，雖然相關史料是那樣的少，社會關注也幾乎為零。說來令人難以置信，在小校場年畫於滬上誕生的大約一個多世紀以來，上海本土竟然沒有舉辦過一次小校場年畫專題展覽，也從未出版過一本這樣的專題畫冊，以致即使在專業圈中不知年畫產地還有上海的也大有人在；而和國內各年畫產地相比，小校場年畫的研究現狀也很難讓人滿意，不但沒有相關的研究專著問世，散篇的研究論文為數也不多，且少有對第一手原始文獻進行認真發掘的，以致始終拿不出一份關於小校場年畫店莊和業人的傳承譜系，其繪稿、刻版、刷印、銷售、使用的具體情況更是長期缺少調查。即使在這樣貧瘠的土壤上，我仍銳意窮搜，勾稽爬梳，不放過點點滴滴的線索，並記下一頁頁蠅頭筆記。正因為有著這些經歷，1999年和2001年，我兩度代表上海圖書館到香港舉辦年畫展覽，並有底氣站在香港科技大學和香港中央圖書館的講堂上開講，講述上海小校場年畫的歷史淵源及其發展流變。

　　進入21世紀以來，隨著國家對民族民間文化遺產搶救保護工程的進一步重視，以馮驥才先生為首的中國民間文藝家協會及其轄下的一批有識之士，將我國中華農耕文明最驕人的財富之一——木版年畫列入為民間文化普查的第一個專項，中國木版年畫的各個傳統產地也隨之開始立項普查，並正式啟動了《中國木版年畫集成》這項多卷本的大工程。近代上海在開埠後的城市化發展過程中，迅速超越各地成為全國最繁華的大都

市。這種經濟繁榮，一方面造就了大量新的官紳富商，同時也產生了人數眾多的新興市民階層。他們在物質豐饒之餘，隨之產生對文化藝術產品的必然需求，從而催生出有著強烈地域色彩和時代特色的「海派文化」，上海小校場年畫正是在這一特定歷史情境中崛起和繁盛，並自然產生了諸多和其他各地傳統年畫不同的地方。作為小校場年畫產地的上海，2004年由「民協」出面向中國民間文藝家協會提出立項普查的請求並得到了批准，「上海小校場卷」也得以正式列入《中國木版年畫集成》的出版計畫。工作於2005年開始，其間卻因遭遇諸多困難而一度停頓，以致拖了即將完成的《中國木版年畫集成》這項宏大工程的後腿。2009年末，我因眼疾住院治療，上海民間文藝家協會的新任秘書長忻雅華捧著鮮花到醫院來看我，希望我出來擔任小校場年畫卷的主編，重新起頭，不要讓好不容易立項的這項工作半途流產；但時間很緊，留給我的只有半年多的工夫。記得我只是問了一些具體問題就爽快答應了，因為這是我喜歡的事，更主要的是這幾年始終沒有放棄，一直在關注相關領域的文獻和研究，在圖和文方面都有所積累，否則我萬萬不敢伸手來接這個半空拋來的「燙手山芋」。接下來就是緊張而有序的工作，2010年的春節和五一休假，我都是在電腦旁度過的。當我碼好最後一個字，將書稿完整地交給中華書局時已是炎熱的夏天了。經過秋和冬的往返修改校對，2011年的春天，這部書稿終於趕上了《中國木版年畫集成》的最後出版，並得到了很高評價，我也因此榮獲特殊貢獻獎，並代表全部22卷的主編上臺發言。

　　作為中國傳統木版年畫終結地的上海，小校場年畫自有其和他地年畫諸多的不同之處，而城市化和商業性正是它的最大特色，綱舉目張，其他一切都能豁然開朗。我在研究中注意及此，對小校場年畫的創作團體、版本變化、店坊分布、製作和銷售特點及作品在世界範圍內的存世量等等問題進行了初步考察，將相關研究向前推進了一步；而注重年畫作品的個案研究，並將其置於廣闊的時代背景中進行考察，則是本書的另一特點，諸如在年畫與語言流變、年畫與公眾活動、年畫與外來事物、年畫與民眾心

理等等方面都作了探討，有所創新。這是我們稍感欣慰的，也祈望讀者提
出批評。

　　最後，要介紹一下我的助手嚴潔瓊小姐。2005年，上海圖書館新成立
「上海年華」小組，以整合近代文獻和網路資源，由我具體負責小組業務
的開展。我還記得，當時第一個考進「上海年華」的就是畢業於復旦大學
的小嚴。這幾年，考進小組的年輕人大都有了很好的發展，而跟著我做項
目最多的還是小嚴。她聰慧文靜，謙虛好學，是個很有前途的好苗子。前
期，我們做得較多的是中國早期電影史的研究；2009年起，她跟我做年畫
研究，是《中國木版年畫集成・上海小校場卷》的副主編之一，本書則是
我們進一步研究的合作成果。希望大家能夠認識這位新人，也希望小嚴有
更好的發展。

<div align="right">2013年1月28日晚於上圖1233室</div>

新美學27　PH0127

新銳文創
INDEPENDENT & UNIQUE

都市風情
——上海小校場年畫

作　　者　　張　偉、嚴潔瓊
主　　編　　蔡登山
責任編輯　　蔡曉雯
圖文排版　　賴英珍
封面設計　　秦禎翊

出版策劃　　新銳文創
製作發行　　秀威資訊科技股份有限公司
　　　　　　114 臺北市內湖區瑞光路76巷65號1樓
　　　　　　電話：+886-2-2796-3638　傳真：+886-2-2796-1377
　　　　　　服務信箱：service@showwe.com.tw
　　　　　　http://www.showwe.com.tw
郵政劃撥　　19563868　戶名：秀威資訊科技股份有限公司
展售門市　　國家書店【松江門市】
　　　　　　104 臺北市中山區松江路209號1樓
　　　　　　電話：+886-2-2518-0207　傳真：+886-2-2518-0778
網路訂購　　秀威網路書店：http://www.bodbooks.com.tw
　　　　　　國家網路書店：http://www.govbooks.com.tw
法律顧問　　毛國樑　律師
圖書經銷　　貿騰發賣股份有限公司
　　　　　　235 新北市中和區中正路880號14樓
　　　　　　電話：+886-2-8227-5988　傳真：+886-2-8227-5989

出版日期　　2014年7月　BOD一版
定　　價　　800元

國家圖書館出版品預行編目

都市風情：上海小校場年畫 / 張偉, 嚴潔瓊著. -- 一版.
　-- 臺北市：新銳文創, 2014.07
　　面；　公分. -- (新美學；PH0127)
　BOD版
　ISBN 978-986-5915-97-1 (精裝)

　1.年畫 2.木版畫 3.畫論

969.1　　　　　　　　　　　　　　　102026346

讀者回函卡

感謝您購買本書，為提升服務品質，請填妥以下資料，將讀者回函卡直接寄回或傳真本公司，收到您的寶貴意見後，我們會收藏記錄及檢討，謝謝！
如您需要了解本公司最新出版書目、購書優惠或企劃活動，歡迎您上網查詢或下載相關資料：http:// www.showwe.com.tw

您購買的書名：＿＿＿＿＿＿＿＿＿＿＿＿＿＿＿＿＿＿＿＿＿＿＿

出生日期：＿＿＿＿＿＿年＿＿＿＿＿月＿＿＿＿＿日

學歷：□高中 (含) 以下　　□大專　　□研究所 (含) 以上

職業：□製造業　□金融業　□資訊業　□軍警　□傳播業　□自由業
　　　□服務業　□公務員　□教職　　□學生　□家管　　□其它＿＿＿

購書地點：□網路書店　□實體書店　□書展　□郵購　□贈閱　□其他

您從何得知本書的消息？

　□網路書店　□實體書店　□網路搜尋　□電子報　□書訊　□雜誌
　□傳播媒體　□親友推薦　□網站推薦　□部落格　□其他＿＿＿＿＿＿

您對本書的評價：(請填代號　1.非常滿意　2.滿意　3.尚可　4.再改進)

　封面設計＿＿＿　版面編排＿＿＿　內容＿＿＿　文／譯筆＿＿＿　價格＿＿＿

讀完書後您覺得：

　□很有收穫　□有收穫　□收穫不多　□沒收穫

對我們的建議：＿＿＿＿＿＿＿＿＿＿＿＿＿＿＿＿＿＿＿＿＿＿＿

＿＿＿＿＿＿＿＿＿＿＿＿＿＿＿＿＿＿＿＿＿＿＿＿＿＿＿＿＿＿＿

＿＿＿＿＿＿＿＿＿＿＿＿＿＿＿＿＿＿＿＿＿＿＿＿＿＿＿＿＿＿＿

＿＿＿＿＿＿＿＿＿＿＿＿＿＿＿＿＿＿＿＿＿＿＿＿＿＿＿＿＿＿＿

11466
台北市內湖區瑞光路 76 巷 65 號 1 樓
秀威資訊科技股份有限公司　　　收
BOD 數位出版事業部

．．．

（請沿線對折寄回，謝謝！）

姓　　名：＿＿＿＿＿＿＿＿　年齡：＿＿＿＿　性別：□女　□男

郵遞區號：□□□□□

地　　址：＿＿＿＿＿＿＿＿＿＿＿＿＿＿＿＿＿＿＿＿

聯絡電話：(日) ＿＿＿＿＿＿＿＿＿　(夜) ＿＿＿＿＿＿＿＿＿

E-mail：＿＿＿＿＿＿＿＿＿＿＿＿＿＿＿＿＿＿＿＿